王绍强　编著

U0124456

双色平面设计

有限色彩，无限创意

北京出版集团
北京美术摄影出版社

图书在版编目（CIP）数据

双色平面设计：有限色彩，无限创意 / 王绍强编著. —
北京：北京美术摄影出版社，2020.10
ISBN 978-7-5592-0368-7

Ⅰ. ①双… Ⅱ. ①王… Ⅲ. ①平面设计—色彩学
Ⅳ. ① J063

中国版本图书馆CIP数据核字(2020) 第149579号

责任编辑　　耿苏萌
执行编辑　　刘舒甜
责任印制　　彭军芳
翻　　译　　范文澜

双色平面设计
有限色彩，无限创意
SHUANGSE PINGMIAN SHEJI
王绍强　编著

出　版　北京出版集团
　　　　北京美术摄影出版社
地　址　北京北三环中路6号
邮　编　100120
网　址　www.bph.com.cn
总发行　北京出版集团
发　行　京版北美（北京）文化艺术传媒有限公司
经　销　新华书店
印　刷　天津图文方嘉印刷有限公司
版印次　2020年10月第1版第1次印刷
开　本　787毫米 × 1092毫米　1/16
字　数　200千字
印　张　15
书　号　ISBN 978-7-5592-0368-7
定　价　128.00元
如有印装质量问题，由本社负责调换
质量监督电话　010-58572393

目录

183　渐变

233　索引

240　致谢

前言

尚蒂·斯帕罗 (**Shanti Sparrow**)

色彩大概是世界上最强大的设计元素。色彩能改变一个设计的寓意、风格、情感，也能对观众的心理产生深刻影响。只消动一动调色板的滑块，我们就能用和谐的单色调烘托出宁静的气氛，或搭配对比的互补色制造不安与冲突。

为设计选择最合适的颜色是一项需要艺术、经验、科学三者共同完成的任务。因为颜色不但极其主观，而且具有很强的技术性。我们从孩提时代就开始认识颜色，会对不同颜色做出下意识的反应。看见红色，我们就会想到危险、高温、警示牌；看到绿色，就会联想到万物生长、大自然等。色彩传达着意义，所以我们在设计中选用某种颜色时，需要格外注意我们在传递什么样的信息。

强大的力量也意味着重大的责任。无节制地使用颜色会使作品的美没有焦点。颜色选取得越多，其有效使用的难度就越大。色彩过多会分散人的注意力，进而可能导致作品丧失层次感，找不到重心。

我也是一名设计师，在设计时我对色彩是很敬重的。我喜爱创作活力四射、充满自信的作品，喜欢大量使用霓虹色、粉笔色、强对比色。在设计之初，我都会根据任务指示，聚焦几个带有情绪色彩的关键词。比如，客户想要表现的是原生态、平静安宁、整体感，还是强烈鲜明、大胆自信的感觉？而后由这些关键词引导，找出适合的颜色来传达客户意

图。我还会调查客户的竞争对手，在选择配色时将其加以区分，提高客户在行业内的视觉辨识度。额外研究一下该项目的配色历史也会帮助你了解哪些颜色可以选用，哪些应该规避。我通常构建的配色设计最多为四种颜色，其中包括一个中性色。四种颜色刚刚好，既灵活多变，又可行可控。不过这个四色法仅凭经验得来，并不一定永远是最佳方案。我最出名的作品里面有些只用了一种到两种颜色。大胆挑战单、双色调的设计，的确能产生强烈的视觉效果。

面对无穷无尽的配色选择，自我节制，使用双色搭配往往是个明智之举。有限的颜色，也能拥有无限的创造力。你可以在色彩的限制中表达许多种不同的情感。从张扬醒目、具有冲击力的霓虹色，到平易近人、温和素雅的粉笔色，你可以在所有品类的色彩中开发无尽的配色可能。

瑞士艺术大师的有限色设计一直是我灵感的来源。他们开创了国际主义平面设计风格，在选用图形元素和颜色时秉承着极简思想，将对比度很高的颜色两两搭配，其作品在时间的考验中屹立不倒。瑞士风格无疑是设计史上极为重要的一笔，极简主义哲学也在不断地激发着新一代设计师的灵感。

双色调设计能在一个品牌识别系统的各部分之间营造更加独特、具有更高识别度的视觉关系。尤其是在多触点的动态系统中，这种会反复出现

的色彩搭配优势更加明显，不管是在数字平台还是印刷媒介上都是如此。大型活动的推广就是个特别好的例子，从网站、门票、周边商品，到海报、广告、指示牌，所有宣传品都通过色彩的精心选用被紧紧联系在一起。

双色调设计的另一个好处就是能创造实用的负空间。选择对比度低的颜色制作出的图片适合用作背景，通常能为关键内容和辅助信息的排版提供空间。另外，双色调在印刷时用的墨更少，因此成本效益更高，可以说是个既能节省预算又能保证设计效果的讨巧之法。

将图像调成双色调消灭了照片的真实感，便于设计师将素材置入新的语境当中。同样的图像，若分别处理成深沉的大地色与明艳的波普色，其表达的意义将会有天壤之别。颜色变了，同样的插图、排版、摄影都要换一种方式去理解。即便只是某种颜色的色调或饱和度发生了一丁点变化，也会给人们带来完全不同的感觉。

本书收录了一些极具启发性的有限色设计案例。我爱色彩的力量与色彩的可能性，期待看到更多色彩在设计实践中的灵活创新。从大规模的视觉形象系统，到定制的手绘杂志，每个设计项目都展现了双色调和有限色的视觉效果。本书的案例证明了只用有限的颜色也能创造出非常具有冲击力的优秀设计。

●

面对无穷无尽的配色选择，
自我节制，使用双色搭配往往是个
明智之举。有限的颜色，也能拥有
无限的创造力。

●

配色

1+1=2

PANTONE Reflex Blue C
PANTONE 032 C

艺术的国度

设计工作室：伦纳特 & 德·布鲁因工作室
（Studio Lennarts & de Bruijn）
客户：海牙皇家艺术学院（Royal Academy
of Art, The Hague）

伦纳特&德·布鲁因工作室为海牙皇家
艺术学院一年一度的开放日打造了一
场宣传活动，设计理念围绕该学院的
社会性与国际化特点展开。他们将活
动命名为"艺术的国度"（The State
of The Art），既是一种文字游戏，
也提出了艺术的国度是否还存在这一
问题：在当下的时代，艺术的国界究
竟在哪？什么时候你才算是艺术的子
民？该工作室尝试在视觉表现中充分
利用这一说法的多面性：与国度相关
的地点、旗帜、色彩、措辞、服饰
等，以及与状态相关的时间、360度
镜头、符号和三维渲染等。

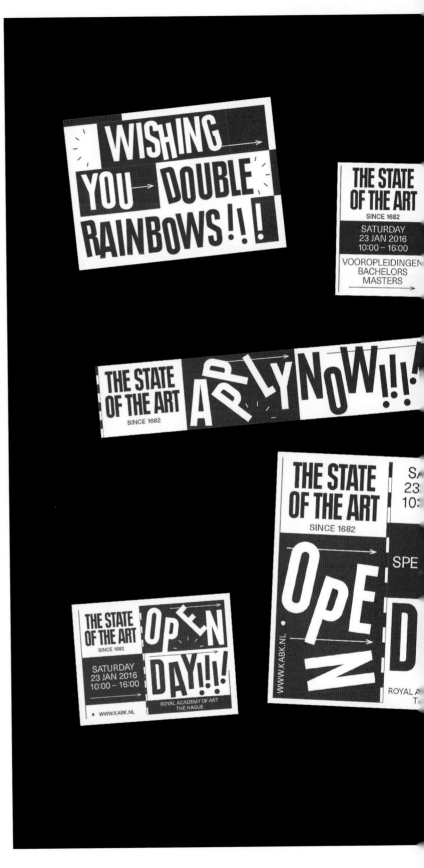

WISHING YOU DOUBLE RAINBOWS!!

ROYAL ACADEMY OF ART THE HAGUE
WWW.KABK.NL

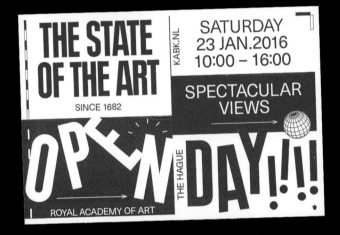

THE STATE OF THE ART
SINCE 1682

KABK.NL

SATURDAY
23 JAN.2016
10:00 – 16:00

SPECTACULAR VIEWS

THE HAGUE

OPEN DAY!!!!

ROYAL ACADEMY OF ART

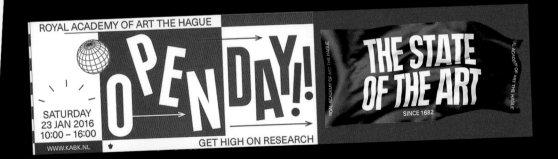

ROYAL ACADEMY OF ART THE HAGUE

OPEN DAY!!

SATURDAY
23 JAN 2016
10:00 – 16:00

WWW.KABK.NL

GET HIGH ON RESEARCH

THE STATE OF THE ART
SINCE 1682

C0 M83 Y73 K0
C99 M100 Y0 K19

今日剧院中心

设计工作室：戈捷（Gauthier）
创意指导：肖恩·贝德福德（Shawn Bedford），丽萨·特朗布莱（Lisa Tremblay）
设计师：阿利克斯·内伊沃兹
摄影师：克里斯蒂安·布莱（Christian Blais）
客户：今日剧院中心（Centre du Théâtre d'Aujourd'hui）

英雄式主人公还是反英雄主人公？在今日剧院中心的2017—2018演出季，作家们提出了一些有意思的问题。活动宣传形象是基于角色性格创作的，呈现出类似卡通肖像的视觉感受。角色形象或单人出现或多人成组，表现出互相反对、互相质疑的关系。人像背景的底色为红色或白色，并配以粗体大字，易使人联想到那些描绘重大社会运动的海报。

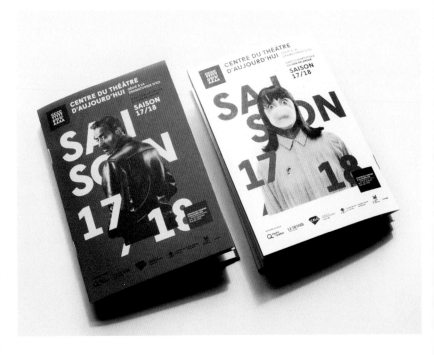

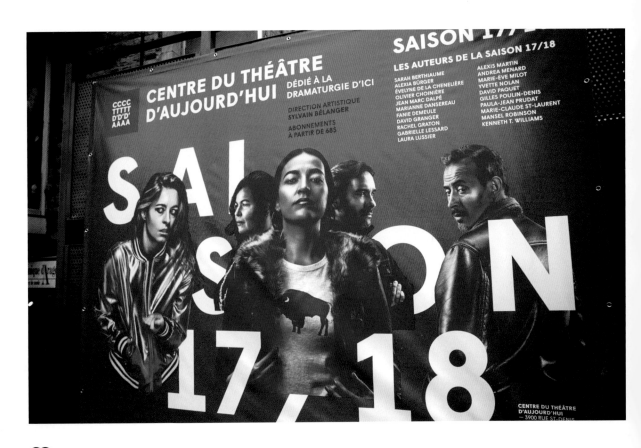

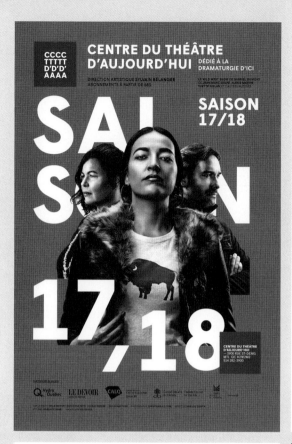

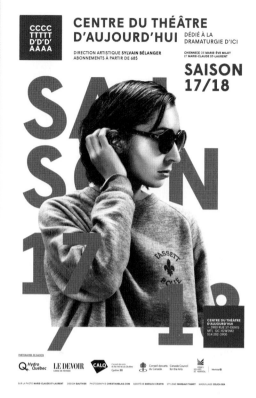

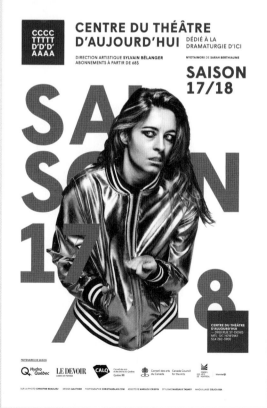

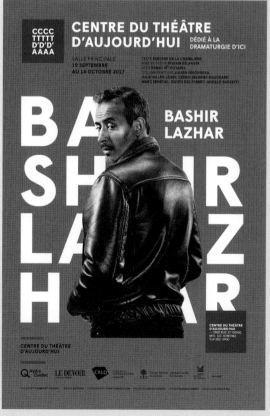

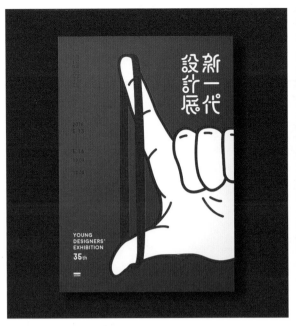
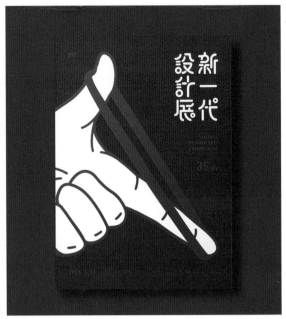

 PANTONE Bright Red C + PANTONE 2368 C

Q 世代：2016 "新一代设计展" 设计提案

美术指导：郑司维（Szu-Wei Cheng），杨胜雄（Sheng-Hsiung Yang），邹骏昇（Page Tsou）
创意指导 / 团队主管：谢欣芸（Verena Hsieh）
设计师：谢欣芸，吴怡葶（Zora Wu），张惟淳（Karen Chang），刘馨隄（Sharmaine Liu）
客户：中国台湾创意设计中心（Taiwan Design Center）

一群"90后"年轻设计师通过这个项目向公众展示了自己的宣言，将v定义为Q世代。"Q"含义丰富，既代表了"Quick"（快），即这一代人喜爱快时尚、快节奏的生活；也代表了"Queer"（怪、同志），即爱搞怪，爱标新立异，支持同性恋群体；还代表了"Question"（问题多），即不迷信权威，保持怀疑态度。

红色象征"新一代设计展"(Young Designers Exhibition)中设计师的热情与活力。蓝色则象征着"90后"身处资讯爆炸的时代，需要保持冷静的头脑进行分析，才能得出结论。冷暖色调将设计师们的理智与情感融合在一起，带来了前所未有的美学享受。

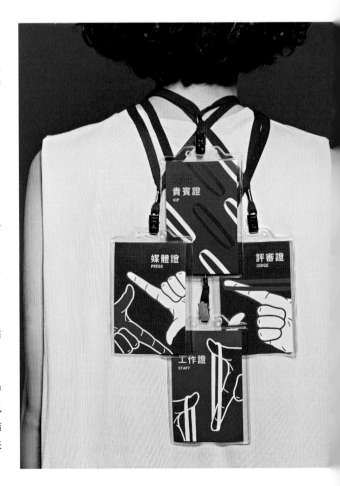

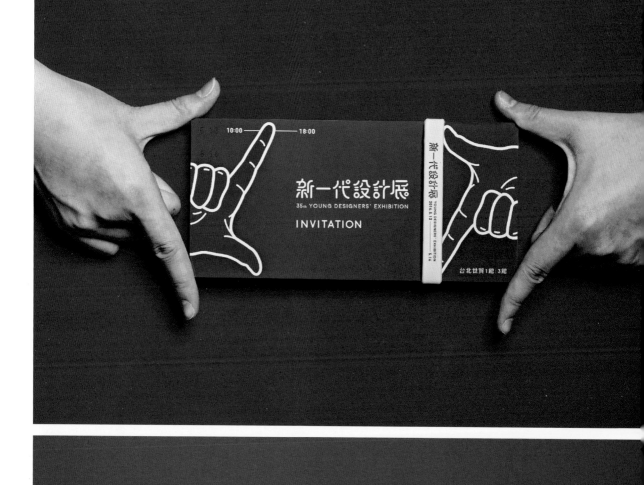

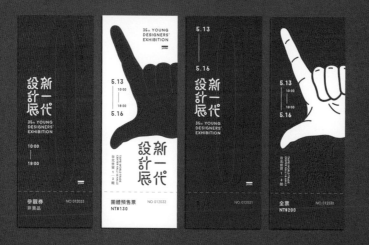

 Risograph Ink: Bright Red + Medium Blue

西班牙纸牌

设计师：劳拉·卡德纳斯（Laura Cárdenas）

设计师劳拉的祖父母每天晚上都要玩西班牙扑克，受他们的启发，劳拉决定重新设计传统的西班牙纸牌牌样。这款现代化的纸牌设计别出心裁、简洁大方，改变了新老两代人看牌玩牌的方式，不论是用于娱乐、塔罗牌占卜、变魔术，还是买来收藏、赠送亲友，都很合适。纸牌共50张，印有亮红色与中蓝色花样，打印用到了孔版印刷。

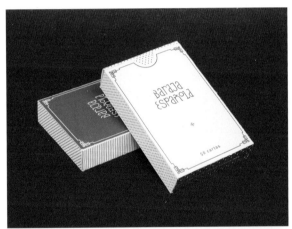

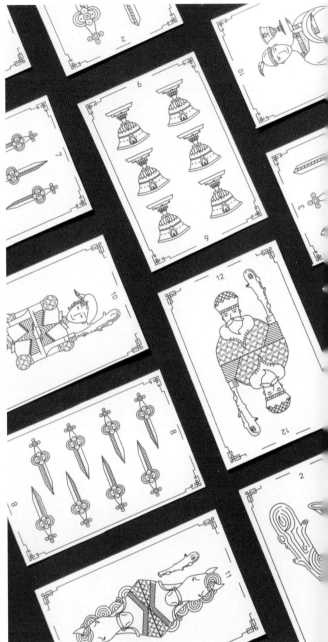

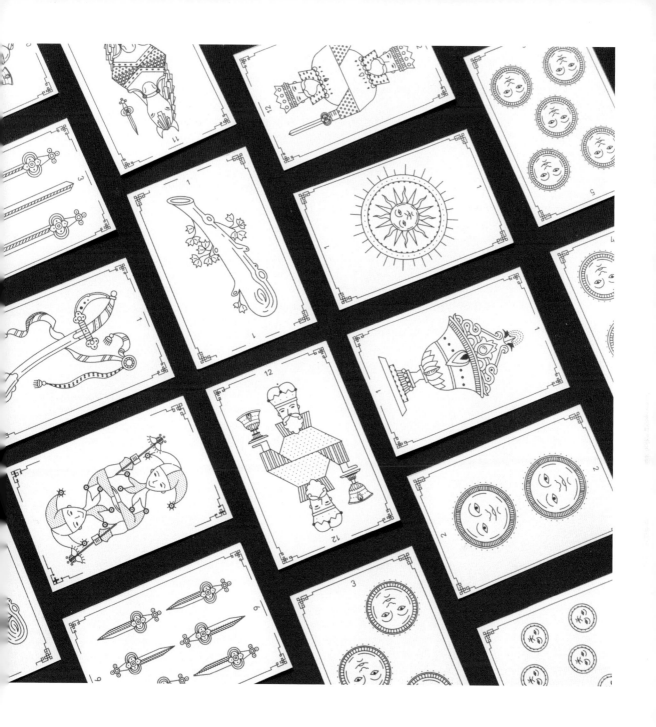

#EB4970 + #31338C

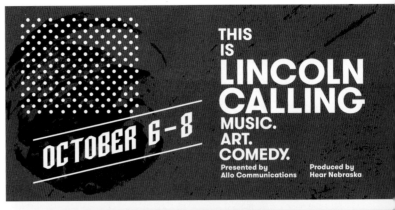

"林肯在召唤"
音乐节

设计工作室：贾斯汀·克默林设计公司（Justin Kemerling Design Co.）
设计师：贾斯汀·克默林（Justin Kemerling）
客户：听见内布拉斯加（Hear Nebraska）

第13届"林肯在召唤"音乐节(Lincoln Calling) 外宣项目的设计思路是抹去一切具体的形象，不加任何地点、场馆、风景或历史参演音乐人的信息。设计师巧妙地将音乐节名称的字母打乱，制造冲突感，如同一声惊雷炸破天际，预示着这场即将到来的中西部音乐盛事注定会是一场激昂澎湃的听觉风暴。设计师希望通过双色调的运用，让两种夺目的色彩在这场美感比拼中你来我往，争王称霸，一决雌雄，听从来自美国中部大平原的野性召唤，爆发出令人叹为观止的视觉冲击力。本次活动的主办方"听见内布拉斯加"是一家非营利组织，他们通过创办音乐杂志、普及音乐教育、组织音乐活动，为加强艺术家和粉丝、社区之间的联系做出了意义重大的贡献。

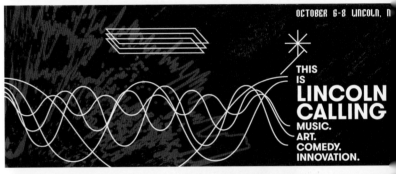

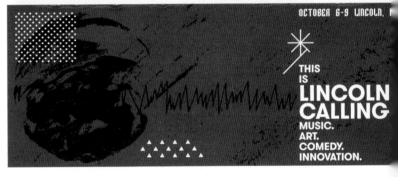

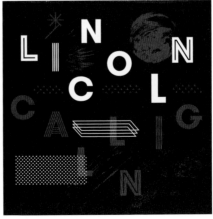

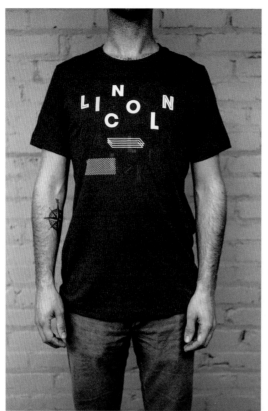

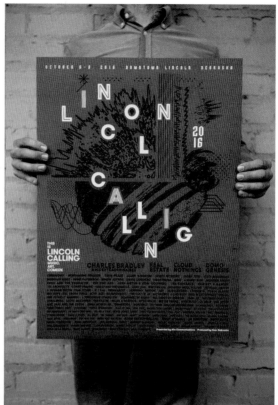

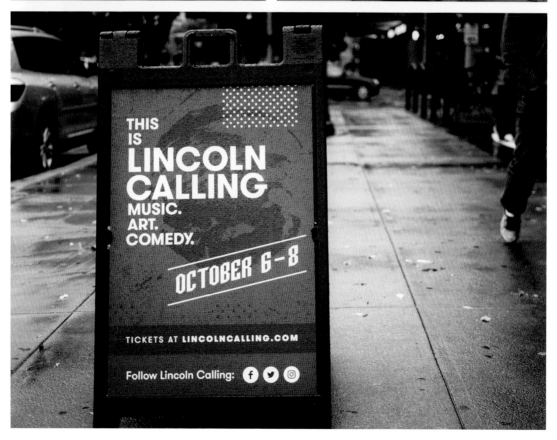

 C87 M77 Y0 K0 + C0 M81 Y38 K0

原食原味

设计工作室：Toormix 设计工作室
客户：原食原味·本地美食专家（Aborígens · Local Food Insiders）

本项目是巴塞罗那美食咨询公司"原食原味"（Aborígens）的品宣设计，该公司的服务面向食品、酒店、餐饮业的专业人员，也为游客提供美食之旅，讲解当地美食文化。

这项设计将该公司定位在美食界，并为其打造了一个十分接地气的形象，试图用幽默诙谐的方式来体现"原食原味"与客户之间亲近的关系，传达该团队在其提供的游览活动及服务项目中营造的轻松氛围。设计师在谷歌图片中找了一些复古酒吧照片和几张猫的图片，并让团队人员模仿猫咪摆出搞笑造型，以十分夸张的形式向观众暗示其游览活动的精彩有趣。

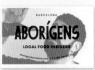
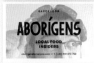
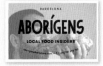

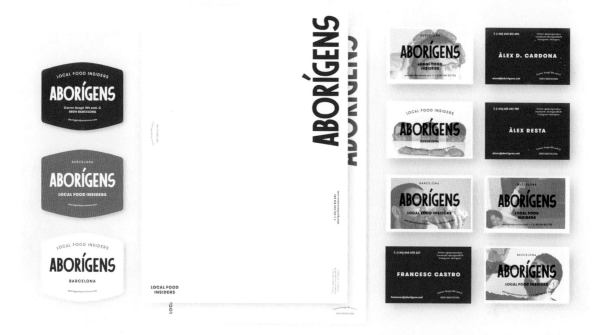

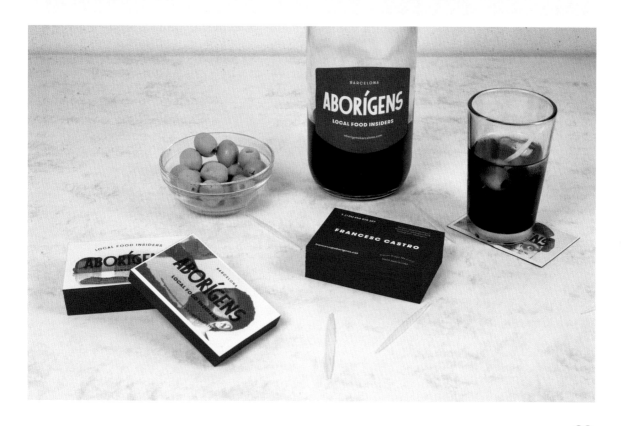

一度 // 二度

设计师：巴伦·拉莫斯（Belen Ramos）
客户：雷米·勒尔斯（Remi Roehrs）

"一度 // 二度"是一场分为两部分的系列展览，意在纵览布里斯班的女画家、女创作人、女设计师的作品，调查她们之间的关系。巴伦·拉莫斯受委托为该活动进行品牌设计。在"一度"部分，参展的艺术家都与策展人熟识，即为"六度分隔理论"中的第一度；而在"二度"部分，每个参展者都要另提名一位女画家或女创作人参展。其目的在于为布里斯班的女艺术家们打造一个影响广泛的创意网络，赋予她们相应的权利。该品牌设计中，上层的图案由点和线组成，暗喻艺术家之间的沟通与联结，其灵感来自"连点成线"的儿童游戏。下层的图像歌颂了女性形象，同时也探索了过去的美术、摄影、插画描绘女性形象的方式。配色选用了红色和蓝色，这两种颜色与男女两性有着很强的象征关系。红色常常代表激情，而蓝色寓意知识和力量，这都是本次参展的女性身上不可或缺的特质。

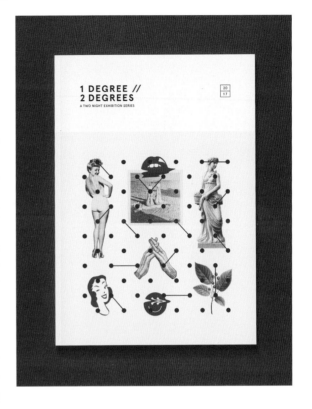

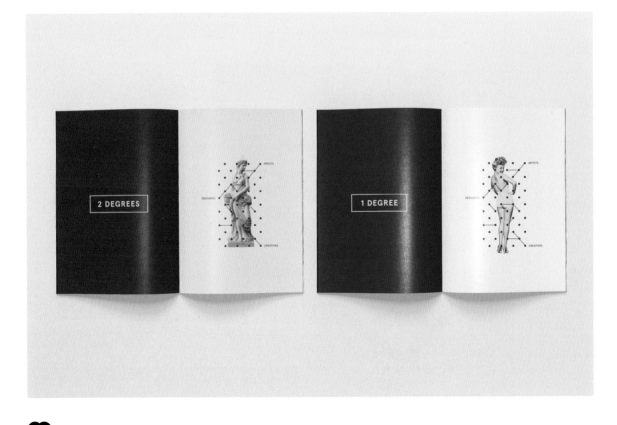

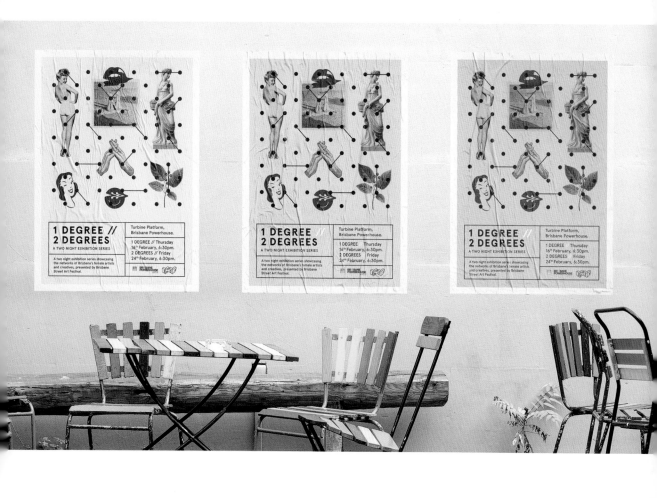

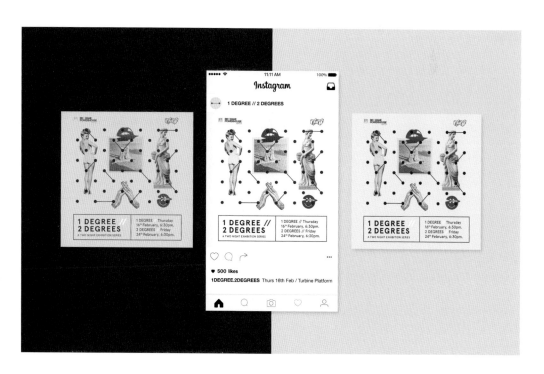

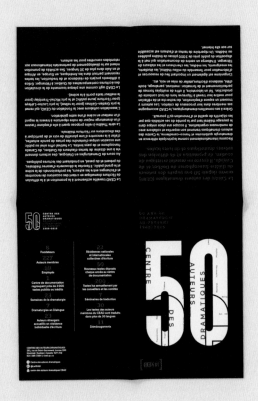

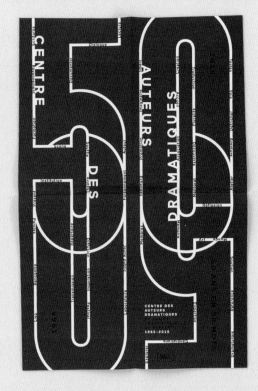

PANTONE 185 U
PANTONE 280 U

剧作中心 50 年

设计工作室：地震设计（Le Séisme）
创意指导：马克西姆·大卫（Maxime David）
设计师：马克西姆·大卫
客户：戏剧作家中心（Centre des auteurs
dramatiques）

戏剧作家中心位于加拿大蒙特利尔，主要负责法语戏剧在魁北克乃至整个加拿大的传播和推广工作。2015年是剧作中心创立的50周年。为了让公众更加了解该组织，地震设计为其周年庆制作了特别宣传页，将数字50与50个有关该组织的单词巧妙地组合在一起，创意十足。

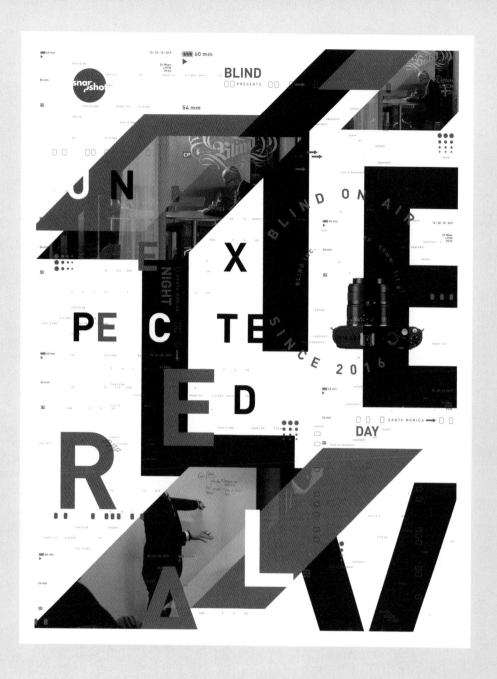

 C0 M87 Y71 K0
C100 M94 Y24 K11

"幕后快照"海报

设计工作室：无见（Blind）
创意指导：克里斯·杜（Chris Do）
设计师：赵敏慧（Minhye Cho）
客户：未来式（The Futur）

"幕后快照"是未来式公司在油管频道发布的一款节目，旨在带领观众一探设计师们不为人知的幕后工作。该海报的视觉设计灵感来自传统图像的制作方式，如相机、负片、校样等。设计师将这些元素解构之后，又根据海报的概念，配合主标题"UNEXPECTED REAL LIVE"的乱序字母进行重新组合。设计师选择了红蓝两色，这两种颜色在色谱上冷暖差别较大，但在视觉上又有旗鼓相当的力量。

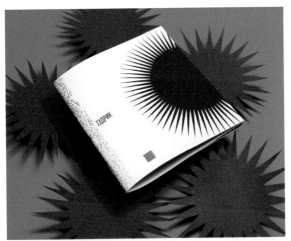
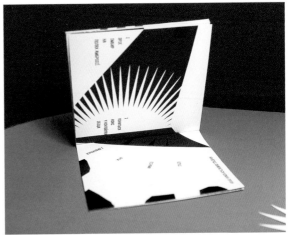
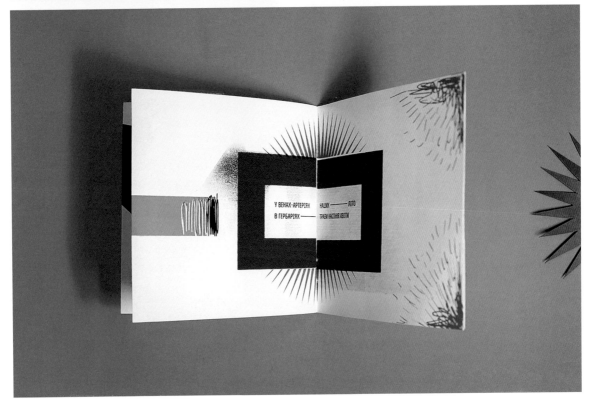

手工丝网印刷
C0 M100 Y100 K0+ C76 M24 Y0 K0

爱好者杂志
《呼吸的吸》

设计师：玛丽·维诺格勒多娃（Mary Vinogradova）

客户：哈尔科夫国立美术设计艺术学院（Kharkov State Academy of Design and Arts）

爱好者杂志《呼吸的吸》为手工丝网印刷而成，其灵感源于乌克兰作家、诗人尤里·伊兹德里克（Yuri Izdryk）的一首诗。诗中主要描绘了两个太阳，它们有着刺状的边缘，形态相近，却又势不两立，如同善与恶，透露出世界二元论的哲学观点。尖锐的几何形体、自由的布局、蓝与红的对比共同为这首诗的内在张力提供了有力加持。蓝色和红色是两种很强大的色彩，混合后会产生新色，但此处它们却表现了一种剑拔弩张的关系，如南极与北极、冷与暖、负与正。

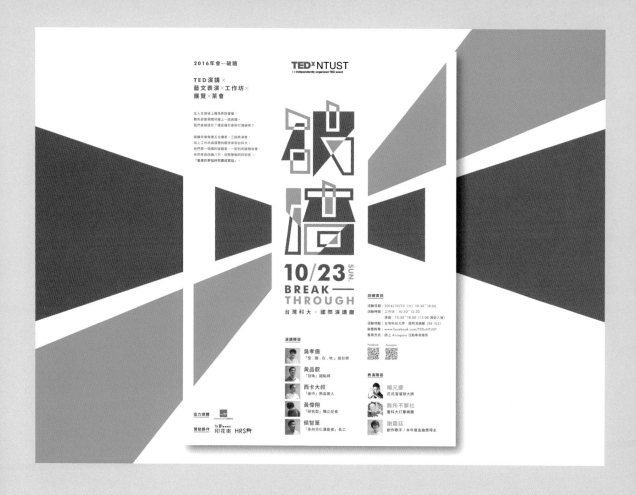

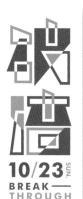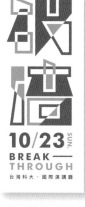

R239 G67 B38 + R0 G179 B240

破墙：2016 TEDxNTUST 年会

设计师：游睿镐（Chiun Hau You）
客户：TEDxNTUST

"破墙"是2016年TEDxNTUST年会的主题，该活动旨在鼓励年轻人摆脱桎梏，独立思考，勇于创新。设计师游睿镐在整个品牌设计中仅用了四边形以及红、蓝两种颜色，保持了外观的简洁，给人带来一种执着而坚定的感觉。

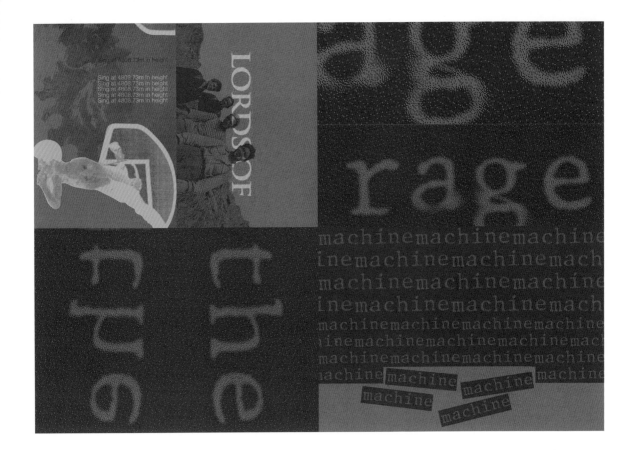

 #63BCA0 + #2B4E9D ● Paper Colour: #FF5A5F

无名

设计师：米开朗琪罗·格雷科（Michelangelo Greco）

米开朗琪罗·格雷科受委托为一个未知主体设计个人档案。由于完全不知道主角是谁，设计师就自己画了一条路线去摸索主角的形象。格雷科构想了一个与朋克或油渍摇滚符号相关的主角，一个疯狂的极端分子，嘴里不停地向别人宣扬着末日理论。他将素材放大并进行了去语境处理，与其他朋克时期的典型图像元素结合了起来。

在第一张图中，设计师以随处可见的定冠词"the"开始，以放大（"age"和"rage"）、重叠、重复出现将概念视觉化的元语言（"machine"）等方式进行了实验性的排版。在第二张图中，他又进行了纯粹的图像实验，试图通过负空间、负形和负主体来重构未知主体。设计师通过位图这一色彩表现方式，绕过了所有与油渍摇滚的强对比效果类似的半调，将整个主体以一种充满朋克精神的夸张方式联结在一起。

I was asked to create a personal profile of the unknown subject. Having no idea who he was, I made a journey to understand the subject and create what my vision is.
I perceived a subject linked to the Punk / Grunge language, fundamentally rabid and inculcating in the "no future". To accomplish my journey, like an investigator who uses the magnifying glass to notice details, I have used the instrument of magnification and decontextualization, reconnecting to some elements that characterized the graphics typical of the punk period.
Starting from the definite article extrapolated from every speech I conducted in the first part an experimentation with typography playing with zoom, (age / rage), overlaps and metalanguages to visualize the concept through the word that expresses the same. (Machine)
In the second part I tried to reconstruct the unknown subject with pure graphic experimentation playing with negative spaces, shapes and subjects.
The whole is connected by a general exaggeration in full punk spirit, and by the use of the bitmap, color method that excludes any halftone that resembles the strong contrast of grunge.

C12 M95 Y89 K2
C92 M75 Y0 K0

独唱音乐会海报

设计工作室：智慧杂技工作室（Acrobat WiseFull）
创意指导：罗伯特·巴克（Robert Bąk）
设计师：尤斯蒂娜·拉齐耶（Justyna Radziej）
客户：格但斯克大学合唱团（Academic Choir University of Gdansk）

独唱音乐会海报采用了扑克牌可上下颠倒的设计，宣传了格但斯克大学合唱团两位独唱各自的首演音乐会，将两场活动的信息合二为一。格但斯克大学合唱团成立于1971年，不仅在波兰国内很受欢迎，也在世界各地举办过多次音乐会。

#CD1F35 + #252772

2018 狗年新春转运套装

创意指导：王二木（Wang 2mu），超音速（Supersonic）
设计师：王二木，超音速
客户：广告门网站（ADQUAN.COM）

不知从什么时候起，中国的广告人都开始自称"广告狗"，自嘲总要讨好客户，没日没夜干活的职业生活。在中国"狗年"伊始之际，独立设计师王二木与媒体平台广告门合作推出了这款新春串门礼。他们将狗的形象、传统春节元素和广告人心心念念的问题融为一体，例如拿到设计费、文章阅读量飙升等。该礼包设计饱含对宣传和创意行业从业者的真诚祝福，祝愿他们在新的一年中事业顺利，开门红。

C15 M98 Y100 K5
C85 M77 Y33 K20

沙嗲兄弟：美食怪兽

设计工作室：逃亡者创意公司（Les Évadés）
创意指导：查尔斯·加尼翁
（Charles Gagnon）
美术指导：马丁·迪皮伊（Martin Dupuis）
插画家：克里斯蒂安·罗伯斯
（Cristian Robles）
丝网印刷：布尔乔亚丝网印刷厂
（La Bourgeoise Sérigraphe）
客户：沙嗲兄弟（Satay Brothers）

海报的创意是将沙嗲兄弟（Satay
Brothers）饭店的美食画成怪物。插
画家参考菜单上的食材如汤、三明
治、豆腐、面条、牛肉、沙嗲鸡柳
等，并将这些食材组合成怪兽。

整体设计理念背后的参照，有庞然于
无辜人群中的哥斯拉，还有日本古老
民间故事中的"饿死鬼"。设计团队
与插画家一同精心设计并完善了所有
小细节，完美刻画出了食客们的反
应：有人害怕起来，有人玩心大发，
有人则完全不在乎，淡定吃饭。

选用红蓝双色调，意在模仿盘子和装
饰上经常出现的中国传统色彩。而且
只有使用两种颜色，才能使画面中的
主角"美食怪兽"与密集的背景图案
清晰地区分开来。另外，双色调设计
也为使用手工丝网印刷提供了可能。

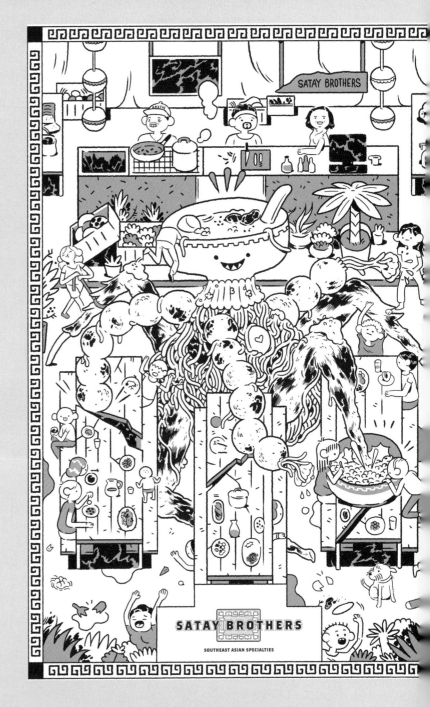

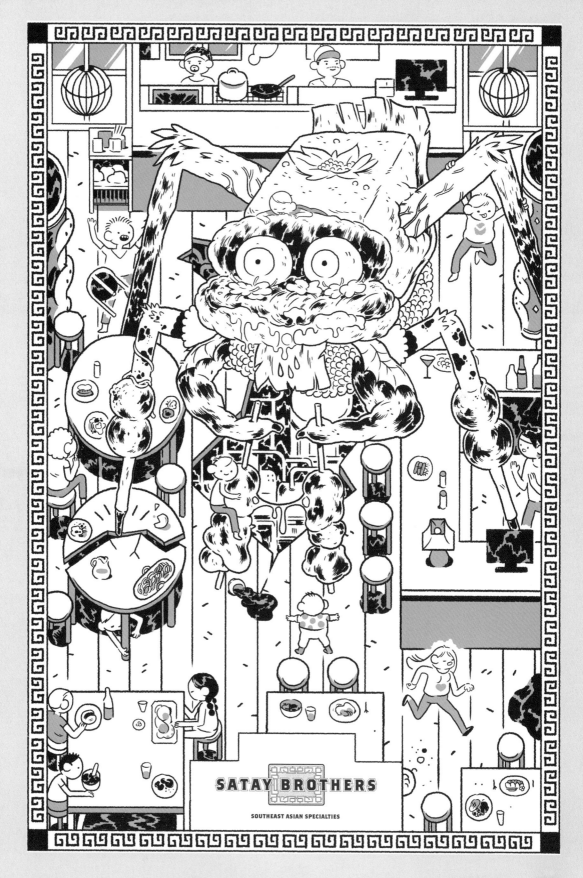

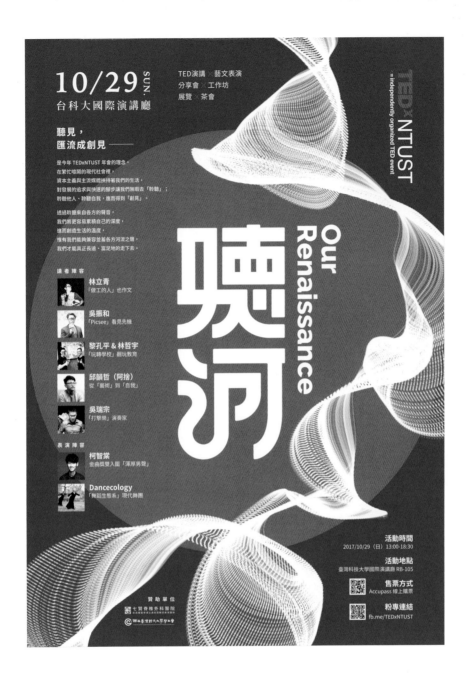

 R255 G93 B85 + R63 G92 B170

听河：2017 TEDxNTUST 年会

设计师：游礜镐（Chiun Hau You）
客户：TEDxNTUST

为了照应活动主题"听河"，设计师游礜镐编写了一个JavaScript程序，生成了河水流动般的图案。
他用蓝色和红色表达大海、河流及日出的意象，在冷与暖之间找到了一个平衡。

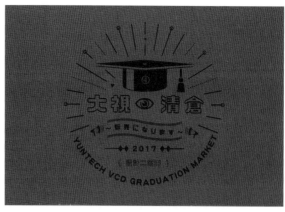

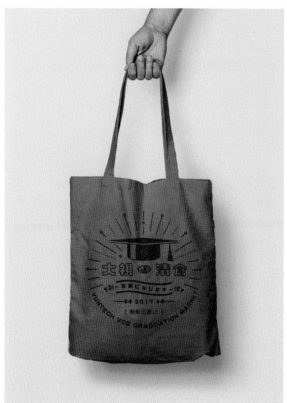

PANTONE Warm Red C
PANTONE Blue 027

中国台湾云林科技大学视觉传达系毕业季市场

设计师：梁闵杰（Fast Liang）
客户：中国台湾云林科技大学视觉传达系毕业季市场（Yuntech VCD Graduation Market）

中国台湾云林科技大学视觉传达系毕业季市场，是该系应届毕业生组织的一次为期 3 天的跳蚤市场活动。

跳蚤市场的视觉形象由 3 个图形组成：学士帽、代表视觉传达系的眼睛图标，以及两只扩音器；既清楚地传达了活动信息，也营造了热闹的活动氛围。至于配色方案，设计师选择了一对互补色，红色代表年轻人的活力与热情，而蓝色则代表反思。红与蓝的搭配体现了进行设计工作时感性与理性的平衡。

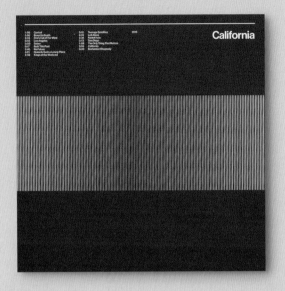

 #EDE736 + #A52D26

 #EDE736 + #626E97

#78B1D9 + #943533

#A52D26 + #262425

眨眼 182 专辑封面

设计师：布兰登·弗雷特韦尔（Brandon Fretwell）

本项目重新设计了摇滚乐队"眨眼182"的音乐作品集的品牌视觉。在该项目中，设计师布兰登·弗雷特韦尔（Brandon Fretwell）希望将音乐与设计融合在一起。他之所以选择乐队"眨眼182"，一是因为他喜欢该乐队很多年了，二是因为时隔5年，乐队终于发行了第七张录音室专辑《加利福尼亚》（California）。他认为此时正是一个绝佳契机，应该重新设计所有专辑封面，用心探索其音乐与艺术地位，发行黑胶唱片套盒，以此纪念"眨眼182"在音乐上的成就。在网络媒体出现之前，该乐队就是靠所发专辑唱片的标志性封面而为人们所铭记的。因此布兰登决定重新设计该乐队所有（共7张）专辑的封面，每个封面都突显了原封面的核心元素，并通过取自原封面的基本图形的配色将7个设计统一起来。

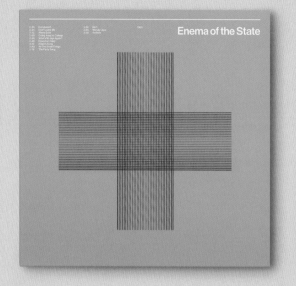

Enema of the State

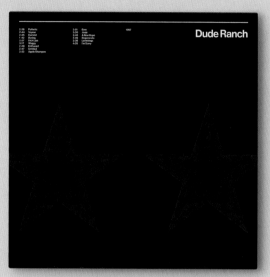

Dude Ranch

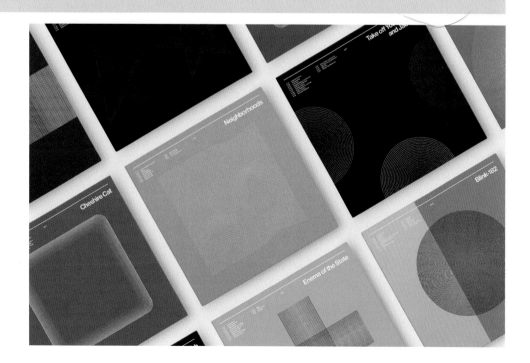

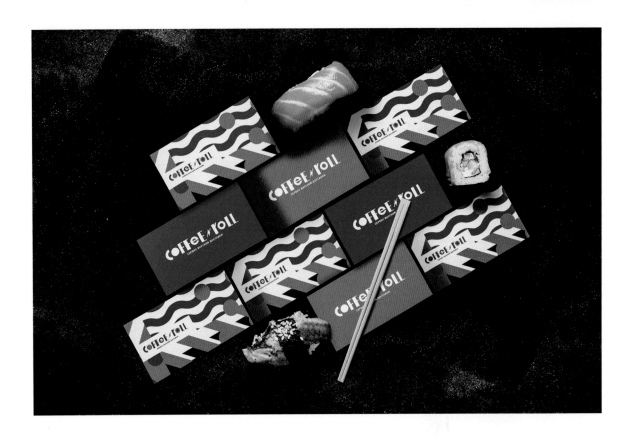

C16 M73 Y54 K5
C69 M22 Y0 K57

日本送餐服务

设计师：德米特里·尼尔（Dmitry Neal）
客户：咖啡 & 卷饼（Coffee&Roll）

"咖啡&卷饼"是一家日本的送餐服务公司。该公司为全城提供派送迅捷的咖啡、寿司、卷饼。其食品包装的外观由彩色的几何形状组合而成。设计参考了该公司的主要产品及其配料，最大限度地将这些元素简化成圆形、对角条纹、波浪形等。准确说来，圆形和对角条纹代表鱼肉，而波浪形象征大海。图形和色彩的选用烘托、强调了主体内容，并不是简单的日本主题插画，而是在感觉和联想层面上较为复杂的图像符号。

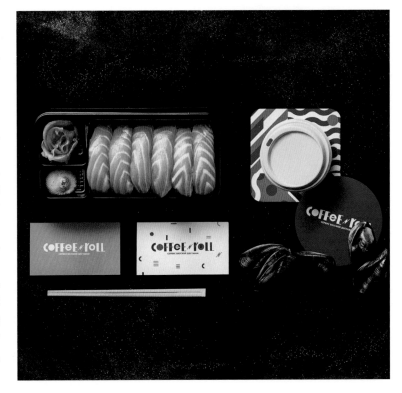

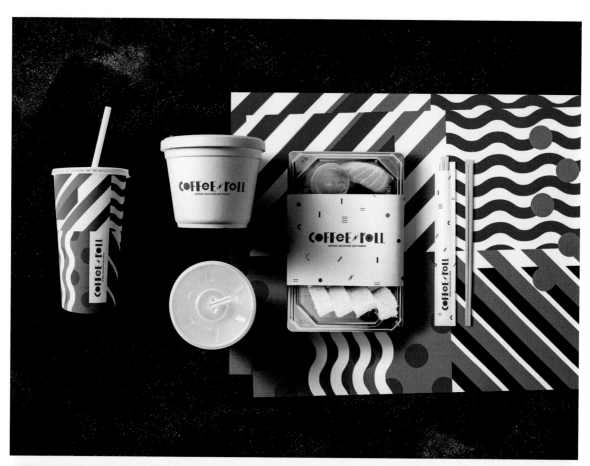

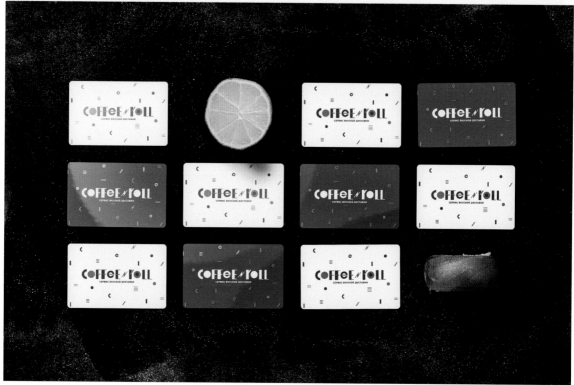

CO M24 Y16 KO
C100 M90 Y10 KO

新港区重点计划

设计师：尤斯蒂娜·拉齐耶
客户：浴场当代艺术中心（ŁAŹNIA Centre
for Contemporary Art）

新港区重点计划（Nowy Port. W
Centrum）是浴场当代艺术中心的教育
部门开展的一项教育项目，旨在推动格
但斯克新港区的发展，促进居民之间的
联系。该项目包括工作坊、讲座及其他
文化活动，受众涵盖各个年龄段。此设
计旨在清晰明了地呈现完整活动日程，
介绍每个活动的信息。

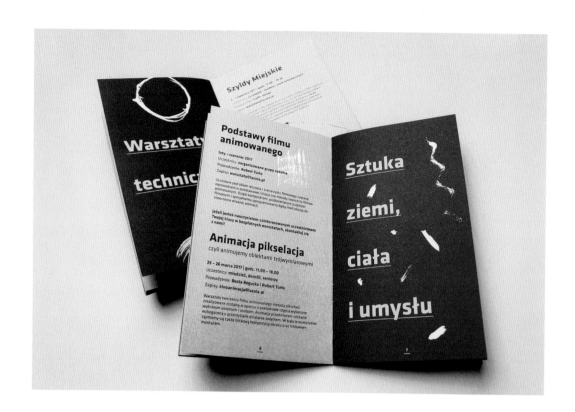

PANTONE 197 UP
PANTONE 072 UP

工业城工作室集群

设计师：巴尔多工业责任有限公司（Bardo Industries, LLC）
创意指导：劳拉·希劳多（Laura Giraudo）
设计师：劳拉·希劳多，罗伯托·贝纳斯科尼（Roberto Bernasconi）
客户：工业城（Industry City）

工业城工作室集群是一个艺术家、创作家群体，位于布鲁克林海滨的"工业城"，这里曾是一片仓库建筑群。

2017年5月，100多个艺术家、设计师和生产商在工业城开张了店铺，其中包括画家、摄影师、雕刻家、木工艺者、建筑师、珠宝和服装设计师、花艺师、纺织品设计师、平面设计师等。此外，还有手工食品和饮料供应商加入，如特色糕饼店、整只屠宰肉铺、葡萄酒商、酿酒厂等，不一而足。

他们邀请设计公司巴尔多工业责任有限公司来为工业城工作室集群开发品牌识别以及活动内所有的平面宣传品：系列海报、明信片等。

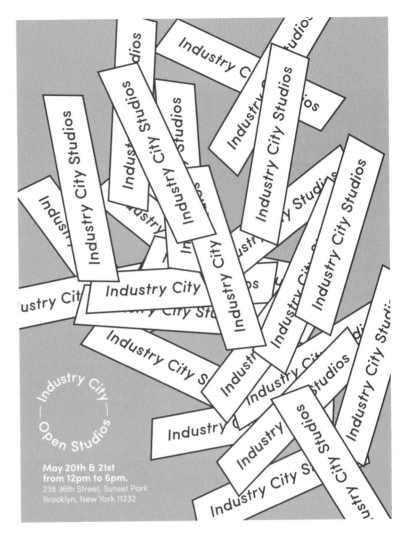

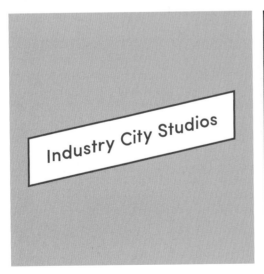

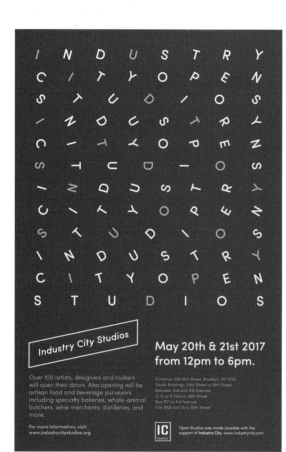

Industry City Studios

May 20th & 21st 2017 from 12pm to 6pm.

Over 100 artists, designers and makers will open their doors. Also opening will be artisan food and beverage purveyors including specialty bakeries, whole-animal butchers, wine merchants, distilleries, and more.

For more information, visit:
www.industrycitystudios.org

Entrance: 254 36th Street, Brooklyn, NY 11232
Studio Buildings: 33rd Street to 39th Street between 2nd and 3rd Avenues
D, N, or R train to 36th Street
Bus: B71 to 3rd Avenue
Car: BQE Exit 23 to 39th Street

Open Studios was made possible with the support of **Industry City**. www.industrycity.com

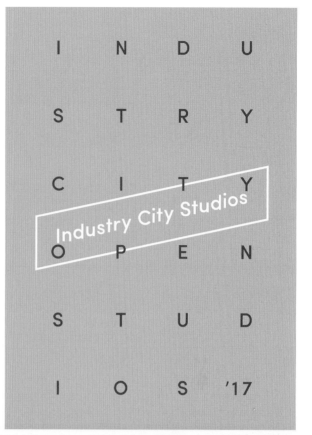

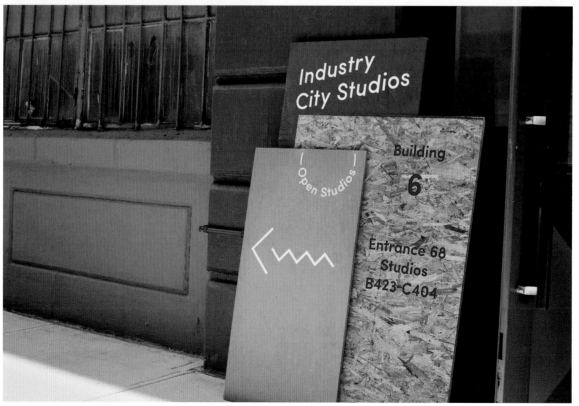

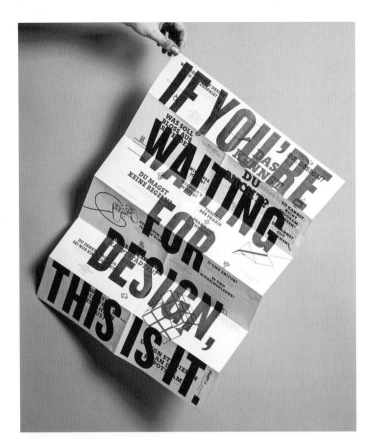

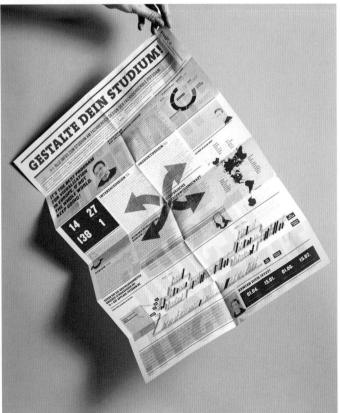

 PANTONE 805
PANTONE Reflex Blue

波茨坦应用科学大学

设计工作室：水淋之形（Formdusche）
创意指导：斯韦尼娅·冯·德伦（Svenja von Döhlen），蒂姆·芬克（Tim Finke），蒂莫·胡梅尔（Timo Hummel），斯特芬·维雷尔（Steffen Wierer）
设计师：安雅·本德尔（Anja Bender）
客户：波茨坦应用科学大学（University of Applied Sciences Potsdam）

这份看起来像报纸一样的传单详细介绍了波茨坦应用科学大学的设计与欧洲媒体研究课程，以打破常规的方式回答了所有关于学习、课程、就业机会的开放问题。设计领域永远少不了独具匠心的创意，这张传单也另有亮点。传单背面设计得像一张海报，能激发远处人群的好奇，吸引读者走近，了解更多细节。设计师选择了鲜艳的配色以吸引新生的注意力。

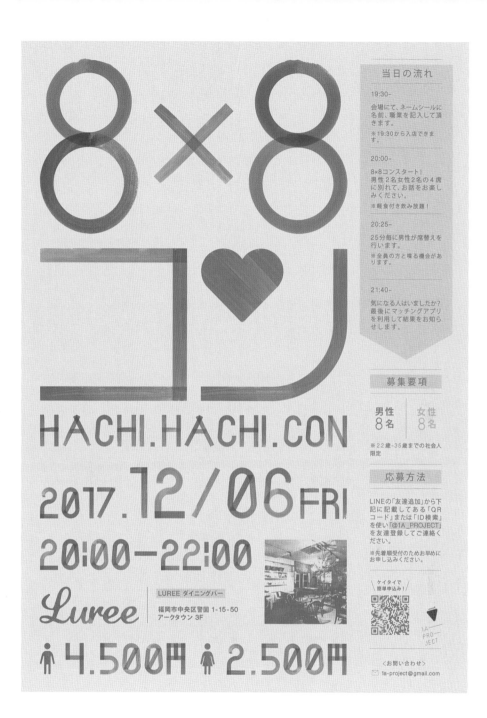

C90 M20 Y0 K0
C0 M15 Y0 K0

8×8 联谊会

设计师：稻永优辉（Yuki Inenaga）
客户：1A 项目（1A PROJECT）

"8×8"是某家航运公司的员工组织的单身派对，活动邀请了8位男性与8位女性共度美好时光。由于航运公司的员工上班时都会用到马克笔，设计师就以此为灵感，模仿手写马克笔的笔迹设计了字体。日本文化中，通常会用蓝色代表男人，红色代表女人。海报中，粉色与蓝色的重叠意喻男女参与者的相遇。

Risograph Ink:
Fluorescent Pink + Federal Blue

我们的时代曲

设计师：藤河（Tun Ho）
客户：中国澳门无伴奏合唱协会（Macao A Cappella Association）

中国澳门无伴奏合唱协会由一群热爱唱歌、热爱无伴奏合唱的人组成。自2011年协会成立之后，他们表演过各种风格的歌曲，也举办过多次专场公演，公演时还会融合戏剧元素来增加表演的趣味性。

设计师藤河（Tun Ho）受邀为他们的一场演出设计门票、宣传册和海报，主题为"我们的时代曲"，意在纪念20世纪80年代以来对中国澳门居民影响较大的流行歌曲。门票和宣传册都是由理想数字式一体化速印机印刷而成，模仿老式剧院门票的粗糙质感，十分复古怀旧，具有线上门票无法匹敌的美感。

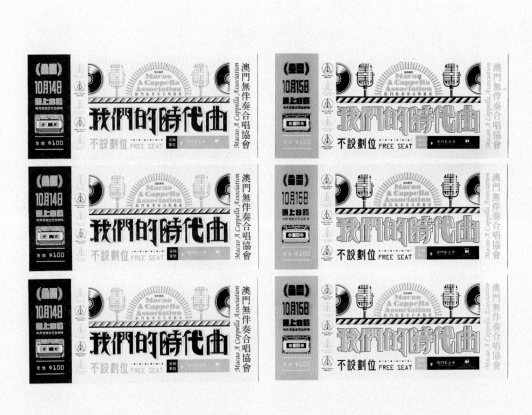

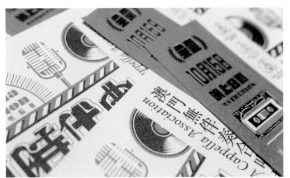

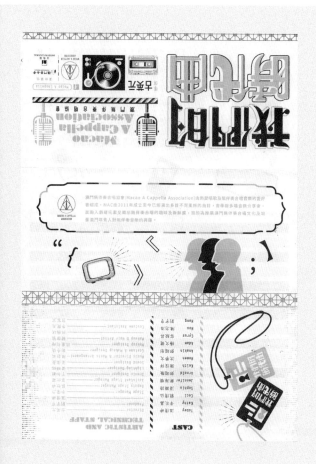

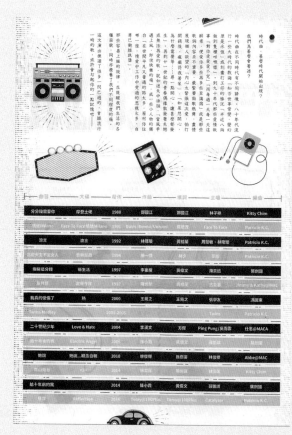

曲目	大碟	發佈	作曲	填詞	主唱	編曲
分分鐘需要你	摩登土佬	1980	鄭國江	鄭國江	林子祥	Kitty Chim
情牽Milano	Face To Face情牽Milano	1991	Davh/Ronui/Uzumi	潘德茂	Face To Face	Patricio K.C.
浪言	浪言	1992	林隆璇	黃桂蘭	周慧敏・林隆璇	Patricio K.C.
忿忿不平起來	會呼吸的痛	1994	林一峰	林夕	梁妍	Patricio K.C.
抱緊這分鐘	新生活	1997	李振權	黃偉文	陳奕迅	贊劇團
友共情	勁983季選	1997	古巨基		古巨基	Jimmy & Kathy@MAC
我真的受傷了	熱	2000	王菀之	王菀之	張學友	馮國東
James Medley		2001-2005			Twins	Patricio K.C.
二十世紀少年	Love & Hate	2004	李漢文	方皓	Ping Pung/吳雨霏	任惠@MACA
給十年後的我	Electric Angel	2005	陳小霞	黃偉文	薛凱琪	陳劇團
她說	她說...紀念自傳	2010	林俊傑	孫燕姿	林俊傑	Abbe@MAC
反山地谷	心…	2014	林奕匡	陳詠謙	林奕匡	Kitty Chim
給十年前的我		2014	陳小霞	黃偉文	薛凱琪	陳劇團
身外	Reflection	2016	Tonyq(LOUPlus)	Tonyq(LOUPlus)	Catalyser	Patricio K.C.

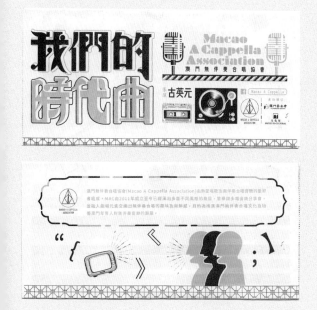

C85 M71 Y0 K0
C0 M62 Y41 K0

读书马拉松

设计工作室：蔚蓝小憩（azul recreo）
创意与美术指导：马特奥·布伊特拉戈（Mateo Buitrago），埃莉萨·皮克尔（Elisa Piquer）
摄影师：私友杂志（Seiyu）
客户：读书马拉松（Book Marathon）

读书马拉松将书本变成文学的马拉松赛道，只有阅读速度最快的读者才能赢得胜利。比赛开始时，每个读者都要选择一个最喜欢的书签以及一本书，在书中"奔跑"，也就是阅读，直到他的角色赢得比赛。每个书签都附有配套的奖牌表，用于收集每次胜利获得的徽章。笔记本中画有表格，读者可以记录自己的比赛结果，学到的新词语，或者喜欢的名言警句。该项目旨在培养儿童的阅读习惯，以孩子们喜欢的方式呈现原本就乐趣多多的图书。

设计师们选择蓝色与粉红色作为主色调，是为了寻找怀旧的感觉。这些颜色使他们回忆起了童年的木制玩具，那时候的玩具常用三原色，但天长日久都磨损褪色了。蓝色和红色能区分产品语言，蓝色代表英语，红色代表西班牙语。

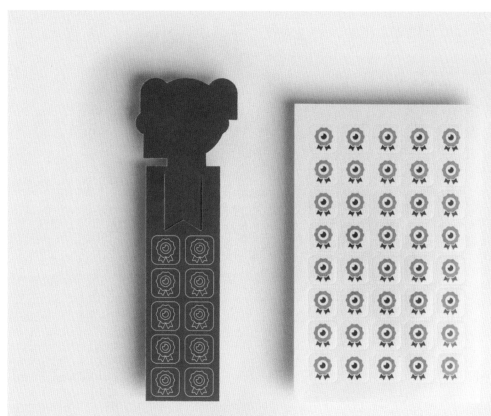

PANTONE 7417 U + PANTONE 5517 U

冬季祝福

设计工作室：创思空间（Thinking Room）
设计师：埃文·维贾亚（Evan Wijaya）

创思空间（Thinking Room）是一家位于雅加达的平面设计工作室，每年他们都会为其客户派送圣诞礼物篮和圣诞贺卡。2017年的圣诞贺卡设计尝试唤醒人们对传统圣诞卡片的记忆，但与传统贺卡相比更有新意。工作室想出了制作圣诞好人名单的创意，他们将客户的名字与一些著名平面设计师的名字并列写在好人名单上，再将名单放入卡片中，因此每张卡片都是个性化的。这个名单模仿由圣诞老人书写、圣诞夫人批准的好人名单进行制作，以假乱"真"。他们从老式圣诞贺卡中选取了一些漂亮的颜色以打造传统圣诞贺卡的感觉，如绿色和红色，但又经过调色降低了饱和度，使之不会过于鲜艳。

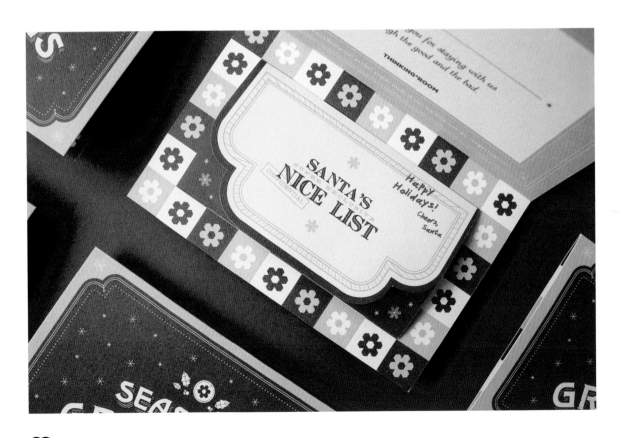

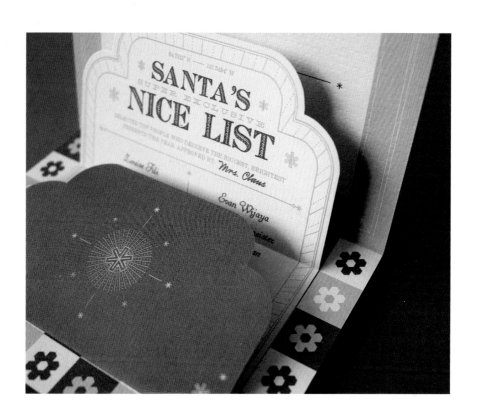

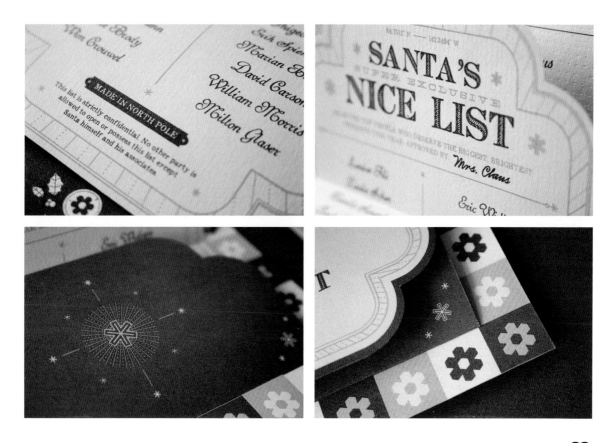

C2 M86 Y100 K0 + C50 M80 Y80 K6

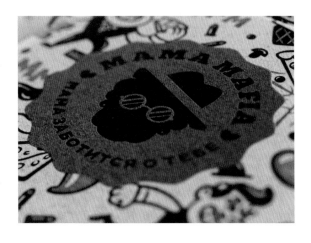

疯狂的妈妈

设计工作室：开放薄荷工作室（Openmint）
创意指导：德米特里·热尔诺夫（Dmitry Zhelnov）
设计师：卡捷琳娜·泰特吉娜（Katerina Teterkina）
可视化：叶戈尔·库马科夫（Yegor Kumachov）
客户：疯狂的妈妈

疯狂的妈妈是一家送餐服务公司，专营意大利和日本美食。
其服务理念是：主打多种家常美食；闪电般的送货速度；
足以征服挑剔者的严格品控。

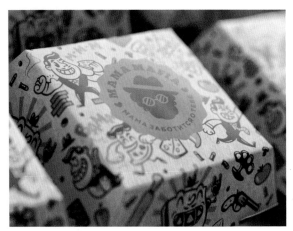

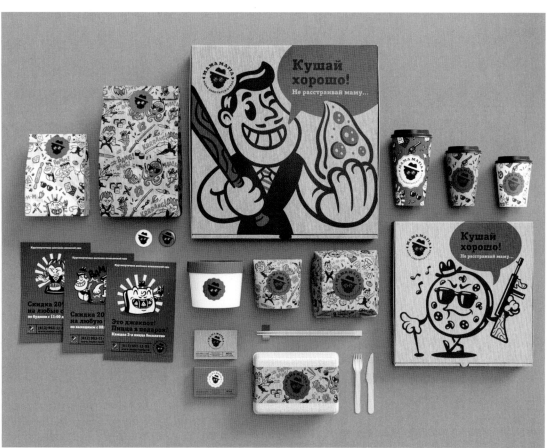

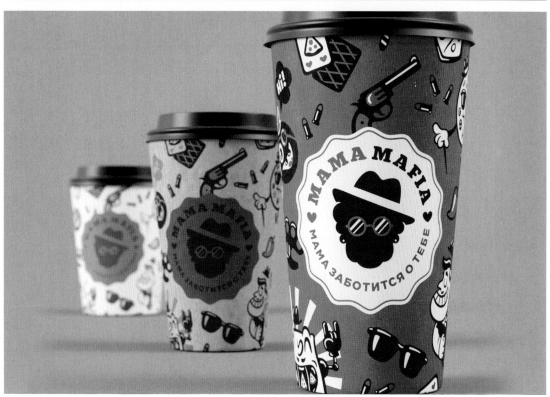

 PANTONE 192 C + PANTONE 100 C

太阳节

设计师：阿蒂拉·豪德瑙吉（Attila Hadnagy）
客户：太阳节举办团队（www.sun-festival.org）

"太阳节"是马拉喀什的国际音乐节，由摩洛哥青年人协会（MarocK'Jeunes）负责举办。"太阳节"的活动涉及各种不同的国际组织的建立，有促进和平、自由和平等的普世理想。在过去9次"太阳节"中，众多来自世界各国的艺术家在马拉喀什相会，参与到当代艺术展、会议、培训项目、展览、音乐会等一系列丰富的活动中。

阿蒂拉·豪德瑙吉受委托重新设计了"太阳节"的标志和品牌。图片展示的是他为该音乐节设计的概念之一。标志的创意来源于马拉喀什美丽的日落。设计者选择红色和黄色的搭配，目的是展现出音乐节明亮而充满活力的氛围。

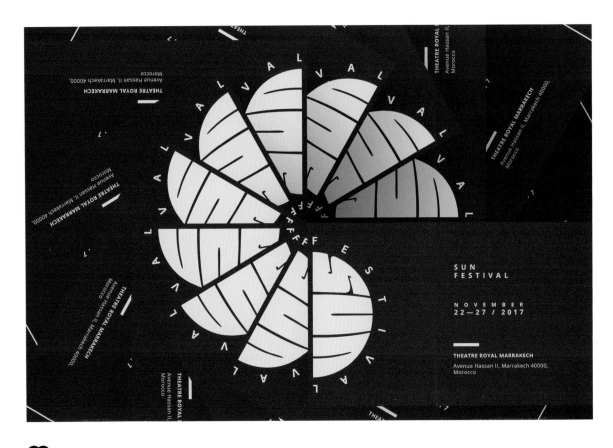

FESTIVAL

FESTIVAL
BOOK
2017

SUMMARY

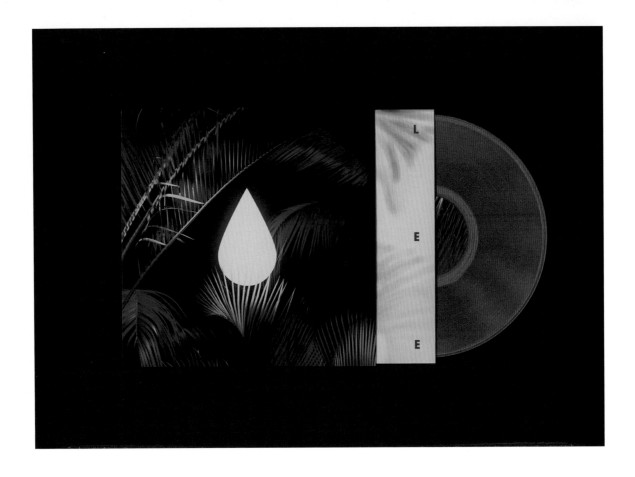

 R122 G240 B218 + R255 G24 B5

热带灯塔

设计师：罗伯特·巴扎耶夫（Robert Bazaev）
客户：最后的 9（LAST 9）

"最后的9"是一个涉猎甚广的音乐博客。该博客的标志性特点是封面上的水滴形设计及其音乐与所用视觉设计素材之间的联系。设计师为"最后的9"制作了一系列概念专辑，每张专辑都有各自的主题，并通过音乐情感和视觉概念表达出来。

《热带灯塔》是一个系列专辑中的第15张。专辑封面、推广视频、唱片包装的设计都包含在本项目之中。设计方案的灵感来源于热带雨林中的曲调和声音，而音乐上的灵感则主要来自音乐家、艺术家姆滕德雷·曼多瓦（Mtendere Mandowa）的作品，他的艺名提卜斯（Teebs）更广为人知。提卜斯的音乐具有特殊的节奏和律动，弥漫着淡淡的复古气息，仿佛在听者脑海中勾勒出一幅天马行空的奇异幻境。本项目的设计理念是以其标志性的水滴图案为光源，如同一座灯塔，向四周散发光亮。《热带灯塔》这件作品的特色就是两种明亮色调的组合，明亮的青绿色和猩红色搭配起来很和谐，相得益彰。

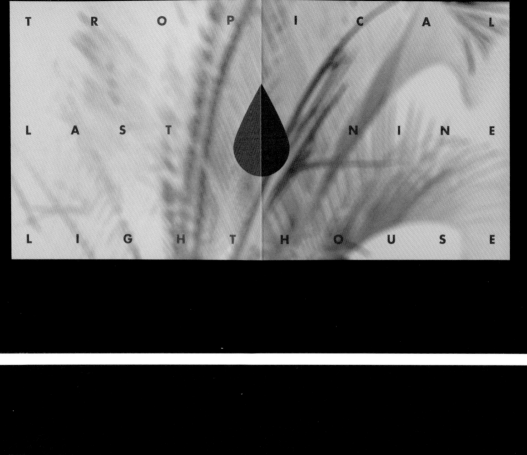

TROPICAL

LAST NINE

LIGHTHOUSE

 C100 M0 Y100 K0 + C0 M100 Y100 K0

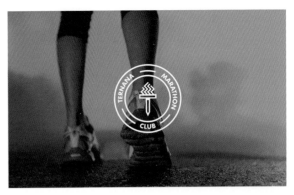

特尔纳纳马拉松俱乐部

设计工作室：博卡内格拉工作室（Bocanegra Studio）
创意指导：罗伯托·森西（Roberto Sensi），莎拉·马里利亚尼（Sara Marigliani）
设计师：罗伯托·森西，莎拉·马里利亚尼
客户：托马索·莫罗尼（Tommaso Moroni），特尔纳纳马拉松俱乐部（Ternana Marathon Club）

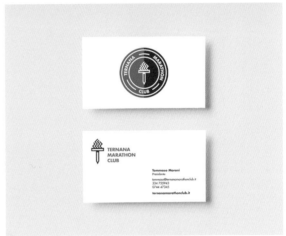

该项目是意大利特尔尼市专业赛跑队特尔纳纳马拉松俱乐部的标志和视觉形象设计。由博卡内格拉工作室设计的标志，灵感取自马拉松运动的标志性象征奥林匹克火炬，整体图案由字母"T"（代表特尔尼市）和上方抽象化的火焰图形组成。

标志设计共有两个版本。一个是全彩背景，主要用于服饰和配饰；另一个由火炬形符号和右侧的排印字体合成。

作品配色使用了红色和绿色，分别代表着特尔尼市和特尔纳纳马拉松俱乐部。该工作室选择这两个对比鲜明的基础色，用简明而现代的语言凸显了俱乐部运动员的核心价值观。

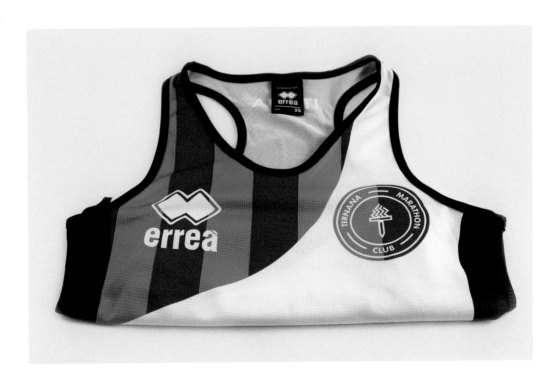

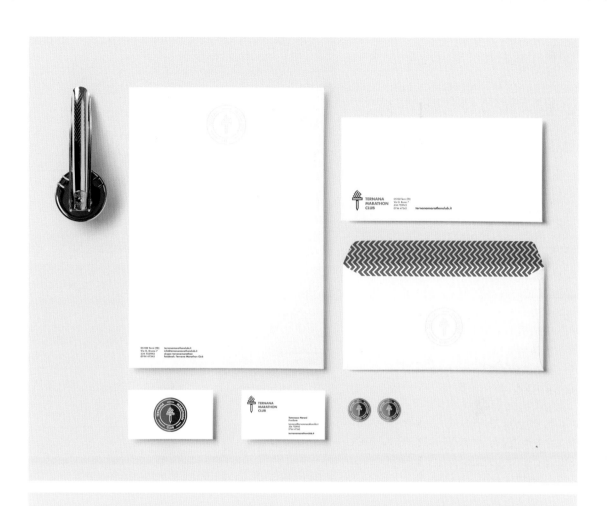

PANTONE 3288
PANTONE 805

巴塞罗那犹太电影节

设计工作室：家设计工作室（Familia）
创意指导：阿莱克斯·阿蒂热（Aleix Artigal）
设计师：阿莱克斯·阿蒂热
客户：巴塞罗那犹太电影节（Barcelona Jewish Film Festival）

每年一度的巴塞罗那犹太电影节，展映犹太电影和与犹太文化有关的电影。海报中心的字母"C"和"J"代表犹太电影，其中"C"来自加泰罗尼亚语中的"Cinema Jueu"，"J"来自英语的"Jewish Film"。抽象几何的字母形体灵感来源于希伯来字母，模仿电影取景框的样式，灵活地统一了整套平面设计中的各个单张作品。字形的大小间距等根据每张海报的具体使用进行了调整，在适应各种应用场景的同时也没有牺牲画面的识别度。

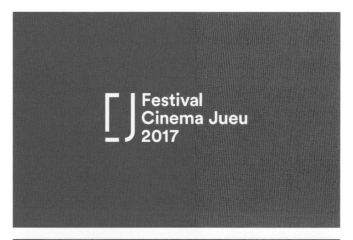

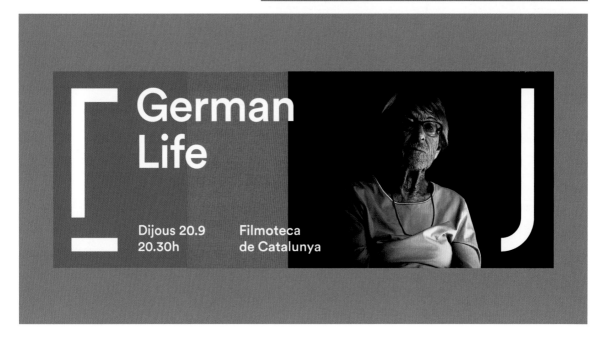

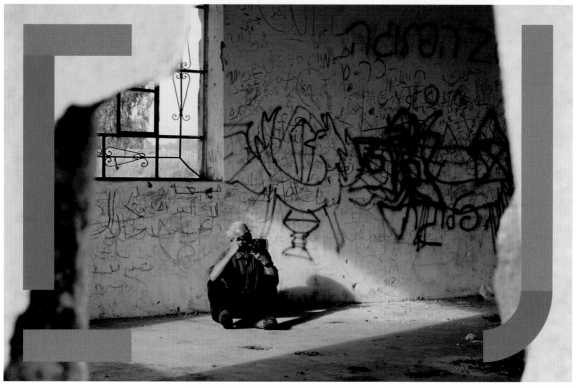

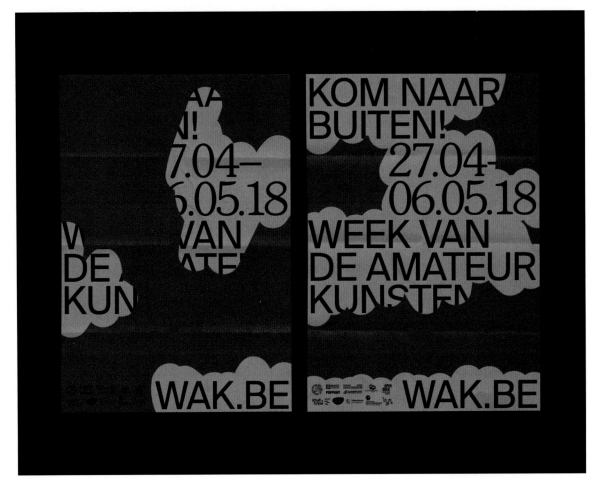

 C60 M100 Y0 K0 + C0 M60 Y100 K0

业余爱好者艺术周

设计师：凯文·布伦克曼（Kevin Brenkman），比比·凯尔德（Bibi Kelder），提恩·巴克（Tijn Bakker）
客户：比利时根特卢卡艺术学院（LUCA School of the Arts）

业余爱好者艺术周每年都会在比利时全国范围内展开。2018年该活动的主题是"艺术户外"，即带着你的艺术作品走出家门。

设计师们希望通过海报和社交媒体推广这两种方式来展示艺术周的主题。因此他们制作了很多张双层海报，两层各自独立，底层那张是真正用来展示活动信息的海报，而表层那张则每张各不相同。这种半遮半掩的海报设计能引发观众的好奇心，使其更想知道海报的确切内容。

在其他媒介中，设计师们又寻找了不同的方式将这个创意视觉化。发布在社交媒体的海报去除了上面的那一层遮挡。而在其他印刷宣传品中，部分信息则被刮刮乐涂层遮挡住了，观众们要刮去涂层才能看到完整的信息。

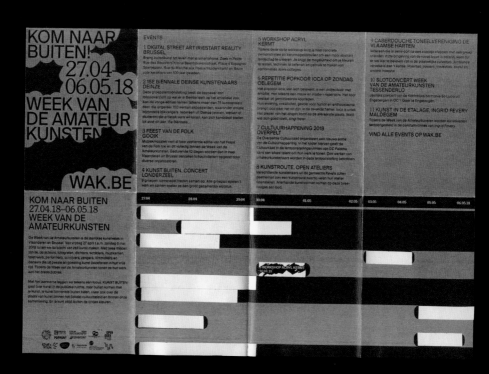

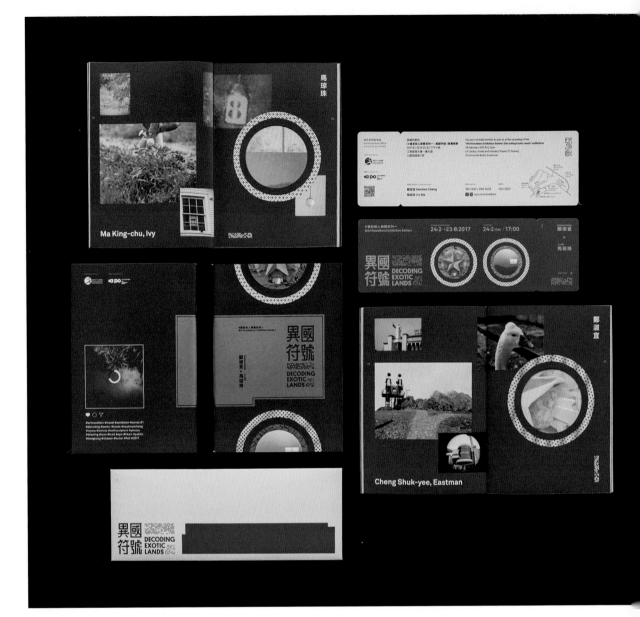

PANTONE 874 C
PANTONE 2089 C

艺术旅人展览系列
一：异国符号

设计工作室：早安设计
（Good Morning Design）
创意指导：黄嘉逊（Jim Wong）
设计师：黄嘉逊
客户：艺术推广办事处
（Art Promotion Office）

本项目是艺术推广办事处筹划的"艺术旅人展览系列一：异国符号"的视觉形象。

系列展览邀请了许多当地艺术家，共同探讨中国香港的现代旅行文化，发掘其可能性和多样性，介绍了游客往往注意不到的文化和常被忽略的逸闻趣事，为观众提供了另一种视角。本次展览通过两段不同的旅行经历、风景印象，展示了两位当地青年女性艺术家对异国符号的探究。设计师用紫罗兰色和铜色烘托异国情调，将万花筒图形画为窗口，供观众探索艺术家们在旅途中发现的异国符号。

異國符號

DECODING EXOTIC LANDS

鄭淑宜 Eastman Cheng × 馬琼珠 Ivy Ma

24|2 → 23|8|2017

香港九龍協調道3號工業貿易大樓一樓大堂
1/F Lobby, Trade and Industry Tower,
3 Concorde Road, Kowloon, Hong Kong

開放時間 Opening hours
星期一至五 Mon to Fri:　9:00am – 6:00pm
星期六 Sat:　9:00am – 2:00pm
逢星期日及公眾假期休息
Closed on Sundays and Public Holidays

 apo.arttravellers

主辦 Presented by
康樂及文化事務署
Leisure and Cultural
Services Department

籌劃 Organised by
apo 藝術推廣辦事處
ART
PROMOTION
OFFICE

 PANTONE 2935 U + PANTONE 873 U

多伦多国际电影节年度报告

设计工作室：布洛克设计工作室（Blok Design）
创意指导：瓦妮萨·埃克施泰因（Vanessa Eckstein），玛尔塔·卡特勒（Marta Cutler）
设计师：瓦妮萨·埃克施泰因，雅克琳·胡德松（Jaclyn Hudson）
客户：多伦多国际电影节（Toronto International Film Festival）

2017多伦多国际电影节年度报告是一封写给电影的情书，也是一首献给这个广负盛誉的电影组织的颂歌。多伦多国际电影节为什么如此独特？为了抓取这个问题的核心，设计师大胆地将一些并不配套的动词与概念组成短语，例如"催化集体"、"启发时间"和"移动梦想/现实"。这种诗意的颂词也将灵感赋予了其他部分的设计，使其摒弃了传统排版格式，融合了电影的美感和语言，打造了一种类似观影的体验，同时强调了该电影节的使命——通过电影改变人们看待世界的方法。

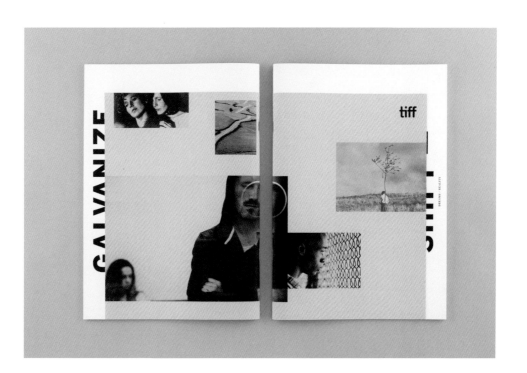

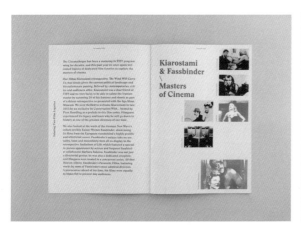

Risograph Ink:
Fluorescent Orange + Gold

2018年中国新年贺卡

设计师：陈豪恩（Hao-En Chen）

新年到，好运到。白米象征着富贵，送米就是送祝福，愿亲友财源滚滚，衣食无忧。设计师用这张卡片向每个人送上衷心的祝福，祝愿大家新年内心暖暖，幸福满满。

橘色代表新春的暖意，体现了节日喜庆欢乐的气氛。金色较为富丽，象征着五谷丰登、金玉满堂。

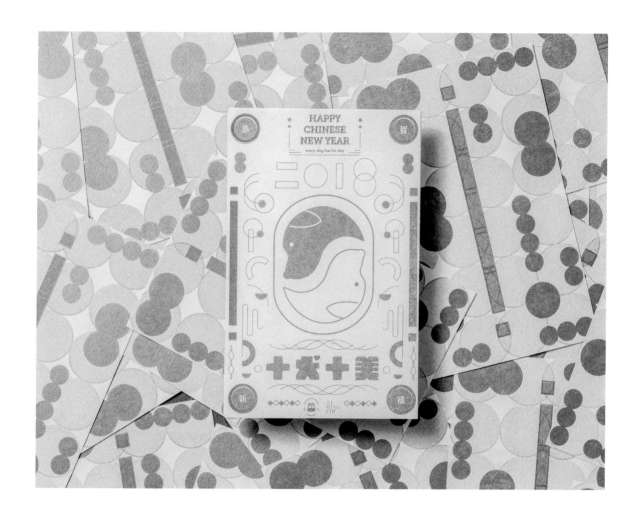

 Risograph Ink: Green 40% & 100% +
Metallic Gold 40% & 100%

2018 狗年吉祥贺卡之 "打狗棒"

设计工作室：朱柢明工作室（Ti-Ming Chu Workshop）
设计师：朱柢明（Ti-Ming Chu）
孔版印刷工作室：O.OO 孔版印刷 & 设计工作室

设计师朱柢明是周星驰的粉丝，受电影《武状元苏乞儿》的启发，他将丐帮的镇帮之宝 "打狗棒"
融入了作品之中。打狗棒出自金庸的武侠小说，乞丐上街讨饭时常会遇到大户人家的狗，狗仗人势
欺辱他们，于是他们就会随身携带一根树枝，做防狗之用。

2018年是狗年，设计师用这个作品向观众表达了真诚的祝福：做真实的自己，过轻轻松松的生活；
如果想要养狗，建议以领养代替购买。

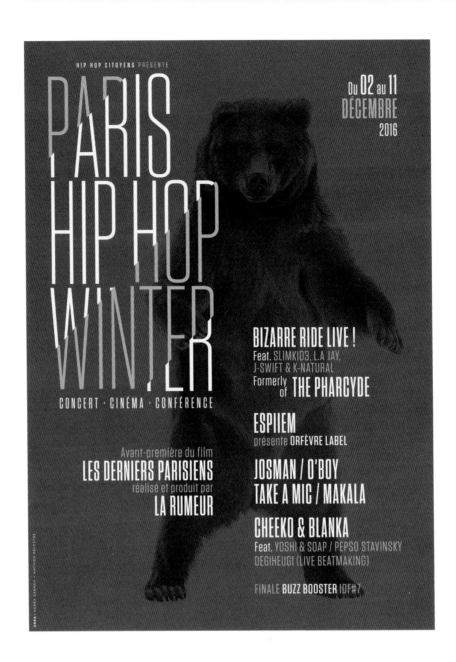

CO M85 Y52 KO
C95 M95 Y30 KO

2016 巴黎嘻哈冬季音乐节

创意指导：布罗尼科（BuröNeko），凯巴·萨内（Kebba Sanneh）
设计师：马蒂厄·德莱斯特（Mathieu Delestre）
插画师：凯巴·萨内
客户：巴黎嘻哈（Paris Hip Hop）

巴黎嘻哈冬季音乐节系列活动由主场在夏天的巴黎嘻哈音乐节衍生而来。举办这个活动主要是为了给这个专门针对嘻哈音乐的新集会奠定基础，活动涉及音乐、电影以及一切跟嘻哈文化有关的行为和艺术。

设计师想找一款能代表冬天的动物形象加入海报设计当中，这种动物最好性格比较刚烈，但侵略性又不是太强，于是他们就选择了熊做主角。他们没有在配色中使用青色、白色、浅蓝色等适合冬天的常见颜色，而是选用了红色和蓝色来达到抓人眼球的效果。

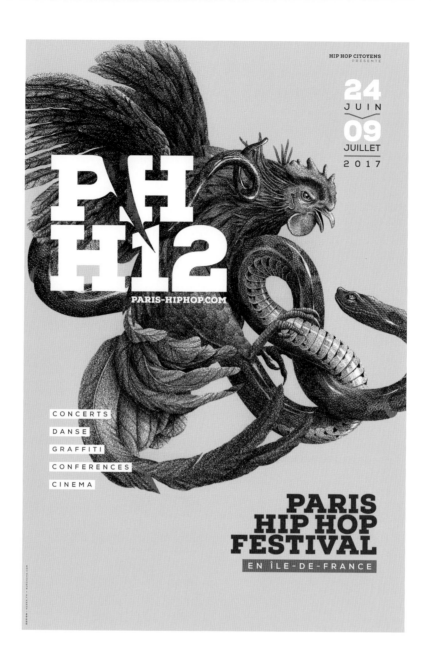

 C0 M20 Y94 K0
C100 M89 Y19 K4

2017 巴黎嘻哈

创意指导：布罗尼科，凯巴·萨内
设计师：马蒂厄·德莱斯特
插画师：凯巴·萨内
客户：巴黎嘻哈

2017巴黎嘻哈是第12届主场为巴黎的嘻哈音乐节，汇集了多名本地及国际嘻哈艺术家。

在为巴黎嘻哈冬季音乐节设计的海报（如上页所示）之后，设计师们再次使用动物为主题，象征嘻哈文化运动的活力与能量。他们通过描绘野兽的博弈，展现了嘻哈文化的反权威精神。黄色和蓝色对比鲜明，营造了热烈的活动氛围。

来搞事吧！

顾问：AAAAA 事务所（Atelier AAAAA）
设计师：昂思·密尔西（Onss Mhirsi），马林·迪翁（Marine Dion），
阿娜埃尔·巴尼耶（Anaelle Barnier），玛丽·安·巴尔茹（Marie
Anne Barjoux）

"来搞事吧！"是法国国家图书馆柠檬新闻漫画奖（The
Trophée Presse Citron BnF）的艺术指导设计提案，是该学
院与法国国家图书馆（Bibliotheque Nationale de France）
共同举办的一场法国新闻媒体绘画比赛。其主要设计理念
是要让海报像新闻漫画一样简洁有力。设计团队希望该设
计方案能够通过大胆的字体、饱和的鲜明色彩传达强烈
的、具有冲击力的信息。

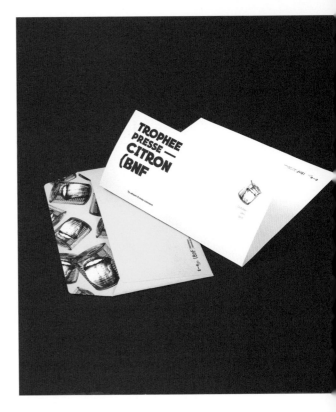

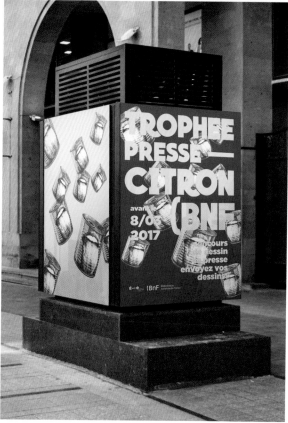

PANTONE 109 C
PANTONE 2756 C

吉洛音乐节

设计师：达西尔·桑切斯（Dacil Sánchez）

吉洛音乐节给传统音乐节再添新意，白天开设瑜伽体验班，晚上则变为独立音乐会，十分与众不同（"Giro"在西班牙语中是"变，转换"的意思）。本项目的创意是打造两个对立的环境，根据白天夜晚、日光月光而变化。该理念也暗含着其他二元对立的概念，如阴阳、快慢、动静、太极图形等。为了从视觉上表现这种基本的对抗概念，互补色就是最好的选择。本项目选用了黄色和蓝紫色，互相衬托，形成了鲜明的对比。黄色让人联想到光和太阳，代表白天的瑜伽活动；蓝紫色与之相反，象征夜晚，用作音乐会的品牌形象。

Instructora
Experta en Sahaja Yoga
Vegas

GIRO
00:005
I

21 - 23
Julio del 2016

FESTIVAL YOGA-INDIE
Festival Giro actividades de yoga y música indie.

21-23 JULIO CREUS

www.girofestival.cat

JUE-VES 21

10:00 h
Conferencia Thai
Yoga Massage
Esto masaje tailandés tradicional tiene sus orígenes en la India hace unos 2.500 años, en los tiempos de la medicina ayurvédica y el yoga.

12:00 h
Relájate fusionando el yoga, la acrobacia y las artes terapéuticas. Es la mezcla de estos tres linajes lo que permite hacer posible lo imposible.

15:00 h
Gita Yoga
Las enseñanzas espirituales como la necesidad de desarrollar la conciencia, los valores universales como la no violencia, la verdad y la devoción, forman parte de sus cimientos.

17:00 h
Dragon Dance
Yin Yang Yoga
La danza del dragón es un flujo elegante y de gran alcance que nos hará cuestionar todo nuestro ser.

20:30 h
La pasión por la música electrónica y su peculiar estilo indie unió a este trío británico, llegando a alcanzar la posición número uno de las listas de ventas.

22:00 h
Love of Lesbian

Este grupo catalán se dio a conocer gracias al concurso de la revista Ruta 66 y desde entonces no han parado.

00:00 h
Delafé
Procedentes de Mungia (Euskadi) comenzaron tocando en pequeños locales, hasta que su impactante directo les llevó a festivales como éste.

02:30 h

Frecuentemente se les identifica como los responsables del boom del rock alternativo de principios de la década de los 90.

VIER-NES 22

10:00 h
Yoga Ocular
El sentido de la vista es el que nos proporciona mayor información del entorno y, quizás, el más activo en el lenguaje corporal.

11:30 h
Yoga en parejas
El Yoga en pareja es una forma de aprender a confiar en esa persona. Si un yogui está sobre otro mientras hacen una postura y el de abajo falla, cae.

14:00 h
Meditación
El objetivo principal de la meditación es concentrarse y relajar la mente hasta liberar la conciencia.

17:00 h
Sahaja Yoga
Hoy Sahaja Yoga se practica en los 5 continentes, en todos los países democráticos que admiten libertad de culto y de creencias.

01:00 h
Eric Berkhout
Sus cinco miembros pasaron del sonido hippie folk psicodélico a protagonizar otros más acústicos.

02:00 h
Delaheaven
Se trata de un cuarteto musical que mezcla himnos indie atmosféricos, guitarras y pegadizas composiciones.

21:00 h
Russian Red

Es una cantautora de indie, folk y pop que, con su dulce voz y sus letras, ha conseguido emocionar a su público.

23:00 h
Izal
Un trío de amigos que empezaron a tocar con tan solo 13 años y que hoy realiza innumerables giras, actuando en diferentes escenarios, auditorios, etc.

SABA-DO 23

10:00 h
Conferencia gestión emocional
Aprende a regular las propias emociones. Gestionarlas, canalizarlas y positivarlas forma parte de la esencia de la vida de las personas.

12:00 h
Pranayama
Es una terapia medicinal de origen chino basada en el control de la respiración. Ayuda a eliminar las tensiones y el estrés.

13:45 h
Power Yoga
Las posturas de Power Yoga están basadas en secuencias que los profesores adaptan a cada nuevo practicante, haciéndolas más avanzadas o más sencillas.

17:00 h
Biodanza
Es un sistema de "auto-desarrollo", que utiliza los sentimientos provocados por la música y el movimiento para profundizar en la conciencia de uno mismo.

19:45 h
Guadi Galego

Es un grupo inglés cuyo estilo musical es el rock, aunque en sus álbumes han reflejado otros estilos, como el indie.

22:00 h
Artic Monkeys
Son cuatro chicos ingleses de Sheffield que resultaron una revelación en 2005. Su estilo es un rabioso rock juvenil y, al contrario que muchas otras bandas de rock, aún no han caído en el olvido.

00:30 h
The Killers
En 2002 se formó esta banda musical. En un principio apostó por el rock pero, en los últimos años, ha cambiado su estilo hacia el electro pop y post punk alternativo.

02:00 h
Belako
Es una banda vasca formada en el año 2000. Se ha convertido, por méritos propios, en uno de los grupos más interesantes de la escena nacional.

Patrocinadores
 Spotify Yogi Tea

Colaboradores
 natura Estrella Damm Provamel MAYAN YOGA Coca-Cola fnac

GIRO 21-23 julio
GIRO sábado 21
GIRO 21-23 julio

GIRO 21 - 23 JULIO CREUS

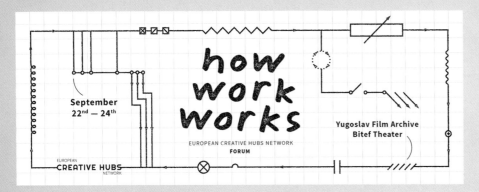

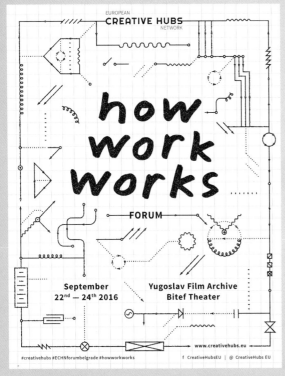

PANTONE 1205 U
PANTONE 280 U

"工作是怎么工作的"大会

设计工作室：诺娃·伊斯克拉工作室
（Nova Iskra Studio）
创意指导：奥尔加·约尔加切维奇
（Olga Jorgacevic）
设计师：奥尔加·约尔加切维奇，安德烈亚·米里奇（Andreja Miric）
摄影师：内马尼亚·克内热维奇
（Nemanja Knezevic）
客户：文化编码（Culture Code）

国际论坛"工作是怎么工作的"为英国文化协会（British Council）发起的"欧洲创意中心网络"（European Creative Hubs Network）项目的一部分，欧盟委员会通过"创意欧洲"计划为其提供资金。从视觉形象、空间品牌塑造、纸本材料，到公关、传播、营销，再到活动制作，诺娃·伊斯克拉工作室给会议提供了全方位的创意解决方案。该视觉形象反映了论坛的主题——工作的未来，因此他们使用了蓝、黄的配色，借鉴了老式机械电路图中的图形。他们没有制作系列传单和活动目录，而是选择以书籍形式设计目录，附有可拆卸的活动宣传页。册子上写有与主题相关的关键信息，也放有一些符合本主题的艺术作品，主题由该工作室的合作出版商杜尚·拉伊奇（Dušan Rajić）拟定。

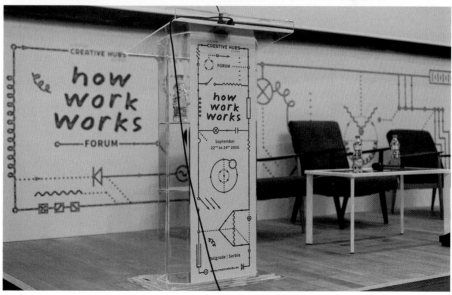

PANTONE 7550
PANTONE Blue 072

蒙特利尔大学 2017 年返校活动

设计工作室：戈捷
创意指导：肖恩·贝德福德，娜塔莉·维齐纳（Nathalie Vézina）
设计师：阿利克斯·内伊沃兹（Alix Neyvoz），克雷芒·菲西（Clément Fusil）
摄影师：克里斯蒂安·布莱
插画师：塞巴斯蒂安·蒂博 (Sébastien Thibault)
客户：蒙特利尔大学

每个新学期开始，蒙特利尔大学都热闹非凡，成千上万的年轻人拥入校园，再次开始学习生活。在2017年的新学期，迎接大家的是7个图标大使：创意大使、新生大使、欢乐大使、运动大使、职责大使、节约大使、探索大使。这些图标的视觉效果令人惊叹，学生们很快就找到了他们的自我标签，自豪地加入了自己的新社区。

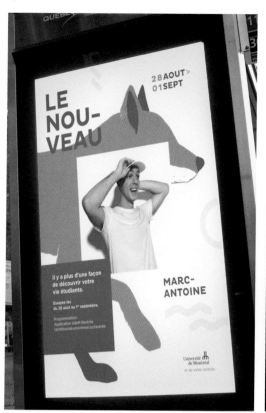

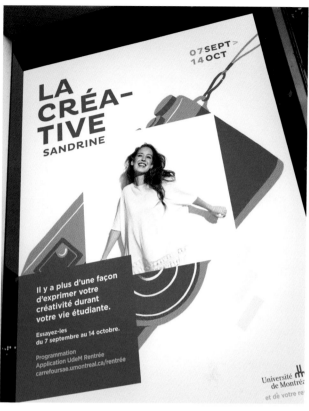

"坦波杜鲁"复古字体

设计师：埃文·维贾亚（Evan Wijaya）

"坦波杜鲁"（Tempo Doeloe）在印度尼西亚语中的意思是"旧时代"，该项目是西方装饰艺术风格与传统印度尼西亚爪哇文字的融合。字体的灵感来自旧时代——尤其是在荷兰殖民主义时期——印度尼西亚建筑物以及公共场所招牌上的字母。大约在20世纪20年代至30年代，是西方装饰艺术运动发展的巅峰时期，荷兰人也将该风格传到了印度尼西亚，这在老式的印度尼西亚明信片、广告、招牌、建筑上都有所体现。本项目的一些设计将印度尼西亚的传统文化与装饰艺术运动的风格融合在一起，效果令人赞叹。

同样，"坦波杜鲁"这个项目也是上述风格和爪哇语手写字体的结合，目的是创作出一种有复古风格的标题字体。本字体设计同时也能应用在许多其他载体上，如海报、明信片、图案设计、包装标签等。设计中使用了两种比较醒目的色彩，是为了让人们分辨出该作品与印度尼西亚旧时代作品的细微差别。

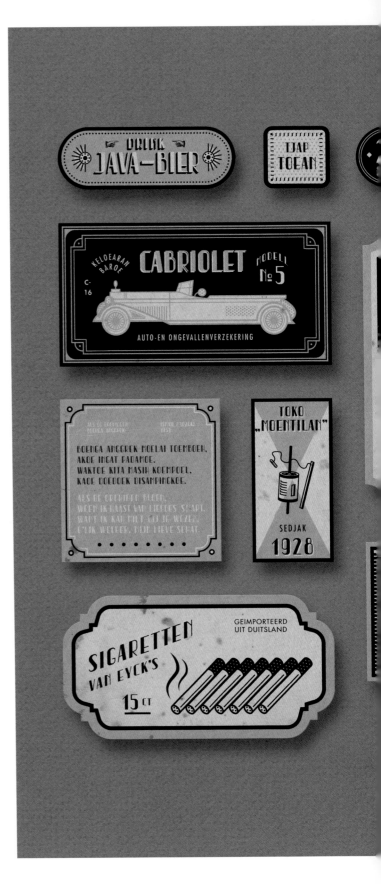

Rp 45,-

PH-13 · OJO LALI MAMPIR ING · TOKO unik

SERIE C-3PO

· 33 · CENT

%

TEMPOE POMPA
ETROMAX
BOEKAN TIROEAN
LA 18 DJAM
1 LITER MINJAK TANAH

OEBAT
TJAP · TJIN
KOEAT

SEDIA KOEALITAS NOMOR SATOE
BARANG ANTIK
29 · 04
DARI INVESTOR TERNAMA
李亿文

TENOEN
ASLI · TJAP
BERLIAN

AYO DADI PENJIAR
GABOENG RRI
06 DJAM · PER DINA

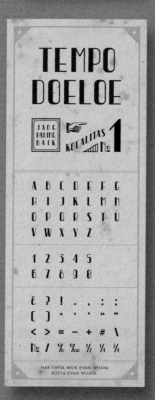

TEMPO DOELOE

JANG PALING BAIK · KOEALITAS № 1

A B C D E F G
H I J K L M N
O P Q R S T U
V W X Y Z

1 2 3 4 5
6 7 8 9 0

& ? ! . , : ;
() * ' ` ' "
< > = – + # \
№ / % ‰ ½ ¼ ¾

HAK TJIPTA MILIK EVAN WIJAYA
©2016 EVAN WIJAYA.

ANGGOER
KELOEARAN · TOKO IBOEK
19 · 64

MANTAPI MOEDJARABI
BALSEM TJAP
NJONJA
★★★★★

TEMPO DOELOE
SEBOEAH HOEROEF LAMA JANG BAROE
KARJA EVAN WIJAYA

GINGER ALE 01

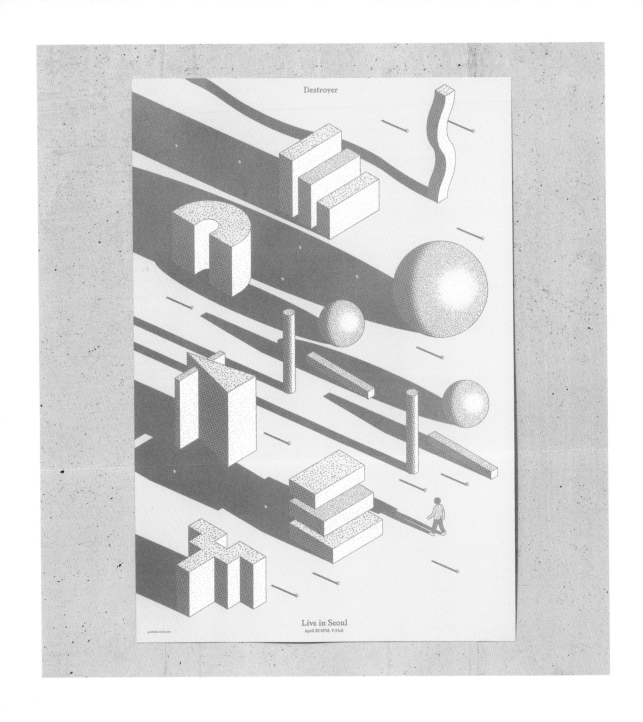

 PANTONE 803 + Gold

毁灭者：2016 首尔现场音乐会

设计师：李浼民（Jaemin Lee）
客户：紫菜包唱片（Gimbab Records）

本项目是毁灭者（Destroyer）的演唱会海报设计，他们是来自加拿大不列颠哥伦比亚省温哥华的一支摇滚乐队，队长是歌手兼作词人丹·贝哈尔（Dan Bejar）。他们的歌并不像乐队名那样狂躁，而是曲风轻柔而伤感。专辑《坏了》（*Kaputt*）表达的情感孤单而忧郁，音乐中有不少20世纪80年代的复古元素。设计师李浼民想在此海报中再现80年代的图像。海报由粗糙的多边形与有纹理的图案组成，"DESTROYER"一词的字母就隐藏在阴影之中，两种安静的颜色使他想起80年代以及褪色的记忆。

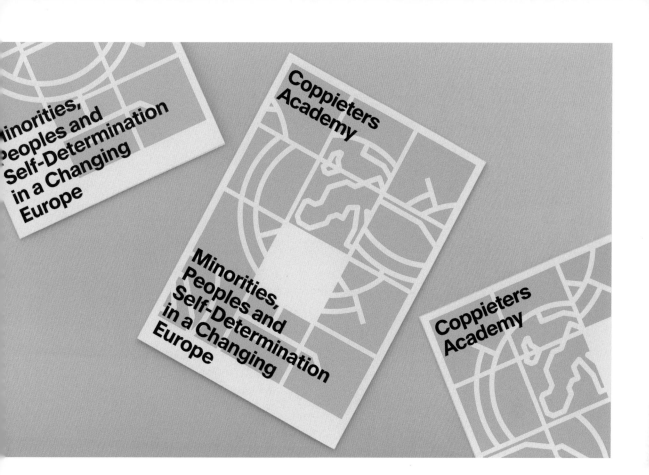

 C5 M15 Y100 K0 + C72 M12 Y10 K0

考比特训练营

设计工作室：家设计工作室（Familia）
创意指导：阿莱克斯·阿蒂热
设计师：阿莱克斯·阿蒂热
客户：考比特基金会（Coppieters Foundation）

考比特训练营（Coppieters Academy）是一个为期3天的强化学习项目，地点在比利时的首都布鲁塞尔。该训练营由考比特基金会组织，参与者可以通过一系列讲座、互动工作坊、考察访问深入了解欧盟。

工作室"家"的设计提案旨在表现政治、大学、教学法、开放思想、乐趣、创造、积极面对未来等概念，还暗含着改变欧洲以及与演变及进步有关的思想。工作室用建构拼图的创意来隐喻训练营及其共享知识的做法。

 #00F2B2 + #0C0CF4

节拍

设计师：勒杜·梅丽萨（Ledoux Mélissa）

"节拍"是一个虚构项目，即法国里尔一家舞厅的开业宣传设计，假定该舞厅将在里尔非常有名的一栋老建筑拉莫宫（le Palais Rameaux）里开设种类多样的舞蹈课。

"节拍"颇具动感，色彩艳丽，有趣好玩，旨在吸引青年群体和其他各种各样的观众。该形象设计将对舞厅开业的推广有所帮助。

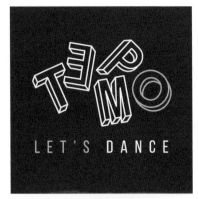

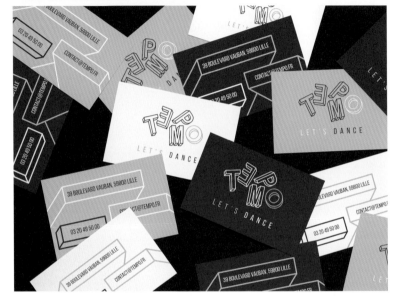

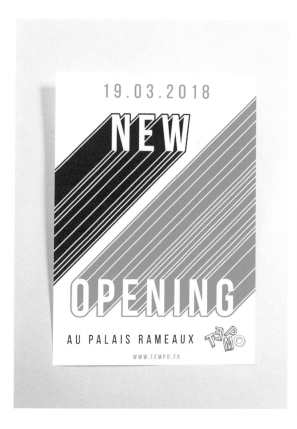

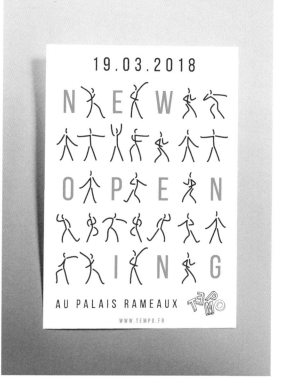

PANTONE 7488C + PANTONE Violet

大品牌直销购物中心

设计工作室：奥利弗数字设计工作室（Oliver Digital）
创意指导：约翰·迪亚斯·多斯·桑托斯（John Dias dos Santos）
设计师：约翰·迪亚斯·多斯·桑托斯
客户：大品牌直销购物中心（Outlet Grandes Marcas）

该项目是在巴西巴拉那州的一家大型服装商店进行的，奥利弗数字设计工作室负责维护，艺术总监约翰·迪亚斯·多斯·桑托斯负责创建视觉形象及其概念。他们用非常鲜艳的色彩绘制了背景图案，以吸引顾客的注意。

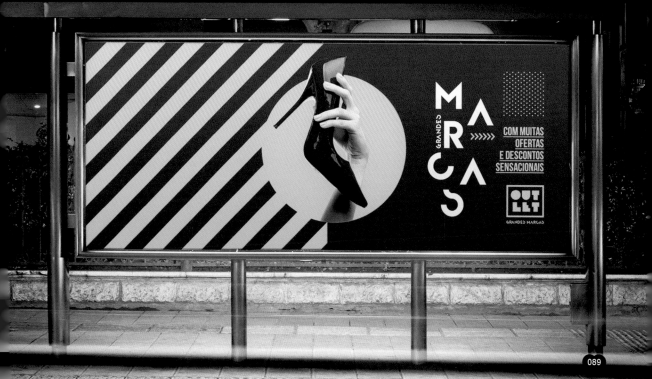

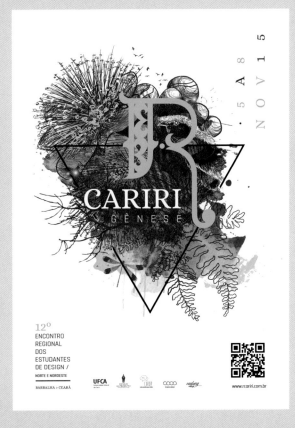

PANTONE 802 C + PANTONE 2755 C

卡利里地区设计大会

设计工作室：山洞设计（Gruta Design）
创意指导：费利佩·卡利里（Felipe Kariri）
设计师：埃布尔·阿伦卡尔（Abel Alencar），迪奥戈·里贝罗
（Diogo Ribeiro），费利佩·卡利里（Felipe Kariri），赫尔顿·卡
多索（Helton Cardoso），彼得罗尼奥·费尔南德斯（Petroneo
Fernandes），阮·瑙厄（Rhuan Nauê），塞缪尔·迪亚（Samuell
Dias），范·卡瓦洛（Van Carvalho）

卡利里地区设计大会（R* Design – Cariri），即第12届设
计专业学生地区大会（12th *Regional meeting of Design
Students），是一次集学术、科学、文化性质于一体的活
动，每年在巴西不同城市巡回举行。

大会提出"创世纪"（Gênese）这一概念，象征着追求设
计新视野，发挥其在全世界的变革性作用。该视觉形象中
融入了设计在该地区的起源，也融入了设计与人类——历
史活动的主体——二者的整个演变之路，即一个自由的人
如何一步步在自身起源中摸索，找出如何在设计中表现卡
利里地区风情的方法，探寻通往设计解放的道路。

作品的颜色代表着设计的深度，因为设计的起源是一场穿
越时空、深入奇妙而迷人的设计世界深处的旅程，正是色
彩的光源照亮了新的前进道路。未来又是一个新的开始。

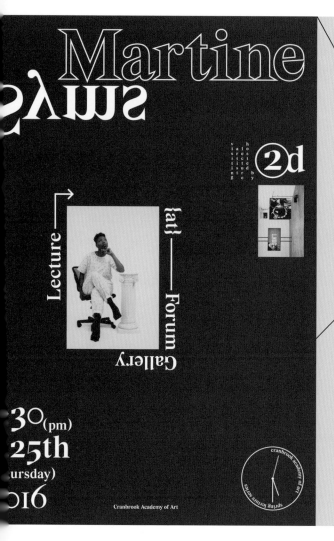

 R189 G232 B84 + R83 G22 B186

马丁·西姆斯讲座海报

设计师：吴清予（Qingyu Wu）
客户：克兰布鲁克艺术学院（Cranbrook Academy of Art）

该海报是吴清予为马丁·西姆斯（Martine Syms）2016年2月25日在克兰布鲁克艺术学院论坛画廊（Cranbrook Academy of Art Forum Gallery）举行的演讲设计的。

紫色是被誉为"概念先锋"的艺术家马丁·西姆斯作品中的主题色。设计师选了两种鲜艳的色彩搭配起来，增添活力与时尚感，吸引人们的关注。这一色彩组合不仅让观众将注意力放到表演者/演讲者身上，更激发了观众的情感，对他们的身份认同感产生了巨大的影响。

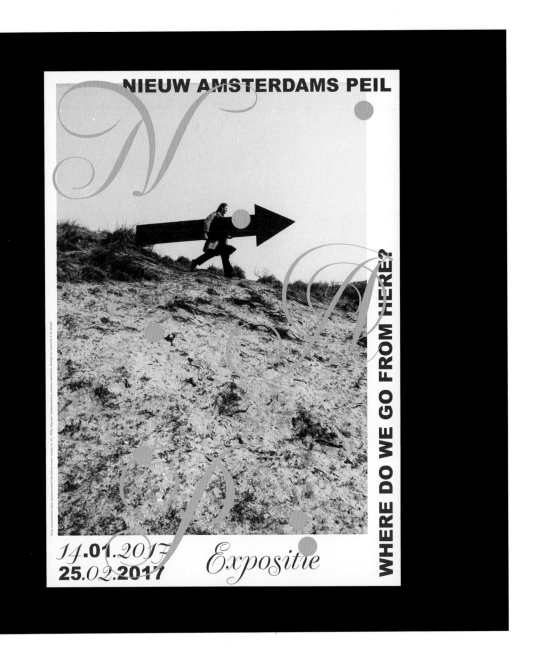

 PANTONE Violet U + PANTONE 3395 U

新阿姆斯特丹

设计工作室：伦纳特&德·布鲁因工作室
客户：安妮特·吉林克画廊（Annet Gelink Gallery），埃伦·德布鲁因艺术馆（Ellen de Bruijne Projects），冯斯·韦尔特画廊（Galerie Fons Welters），斯蒂格·范·杜斯堡画廊（Gallery Stigter van Doesburg），对抗森林艺廊（tegenboschvanvreden），马丁·范·佐默伦艺术馆（Martin van Zomeren）

阿姆斯特丹约丹区的6个主要画廊齐聚一堂，在当地开展了一场大型展览"我们要去向何方？"。6个画廊分别是：安妮特·吉林克画廊、埃伦·德布鲁因艺术馆、冯斯·韦尔特画廊、斯蒂格·范·杜斯堡画廊、对抗森林艺廊、马丁·范·佐默伦艺术馆。该展览的策划人是波罗的海当代艺术中心（BALTIC Centre for Contemporary Art）的亚历山德罗·文森特利（Alessandro Vincentelli）。伦纳特&德·布鲁因工作室为这项新计划完成了概念策划和视觉形象设计，其中考虑到了阿姆斯特丹这几家画廊的地点，采用了旧时代的复古字体元素。

NIEUW AMSTERDAMS PEIL

13.01.2017

WHERE DO WE GO FROM HERE?
SAVE THE DATE

Opening: Friday January 13, 17.00 – 20.00 hrs

Annet Gelink Gallery
Ellen de Bruijne Projects
Galerie Fons Welters
Galerie Stigter Van Doesburg
tegenboschvanvreden
Martin van Zomeren

Amsterdam is een bijzonder initiatief rijker: zes top-galeries in de Jordaan – Annet Gelink Gallery, Ellen de Bruijne Projects, Galerie Fons Welters, Galerie Stigter Van Doesburg, tegenboschvanvreden en Martin van Zomeren – organiseren samen een kunstproject onder de titel 'Where Do We Go From Here?' In een tijd waarin cultuur onder druk staat en waarin populisme hoogtij viert, is er grote behoefte aan een ander antwoord op versnippering, individualisme, eigenbelang en angst. De zes galeries functioneren voor dit project als één tentoonstellingsruimte waar werk te zien is van een selectie van ca. 22 kunstenaars, verspreid over de locaties. Ook de openbare ruimte tussen de galeries wordt meegenomen in het tentoonstellingsconcept.

'Where Do We Go From Here?' wil een positief initiatief zijn, met speciaal voor deze gelegenheid gemaakte kunstwerken, waaronder performances en site-specific werk. De titel van de tentoonstelling is ontleend aan een werk van kunstenaar Sigurdur Gudmundsson, 'D'Oú Venons nous? Que Somme-nous? Où Allons-nous? (study no.4)', uit 1976. De vraag in de titel suggereert de mogelijkheid van verandering. Het unieke evenement weerspiegelt de dynamiek van de kunstscène waar Amsterdam met recht trots op kan zijn.

Amsterdam starts a bold new initiative where six of the premier galleries in the Jordaan – Annet Gelink Gallery, Ellen de Bruijne Projects, Galerie Fons Welters Gallery, Stigter van Doesburg, tegenboschvanvreden and Martin van Zomeren – come together to make one expanded exhibition. 'Where do we go from Here?' across all six galleries. At a time when culture is under pressure and that populism is rampant, there is great need for a different response to the fragmentation, individualism, self-interest and fear. For this project, the six galleries function as one exhibition space, where you can see work from a selection of 22 artists, across the locations. The routes and the public space between the galleries form part of the exhibition concept.

'Where Do We Go From Here?' seeks to be a wholly positive initiative, with newly created artworks, including performances and site-specific work. The title of the exhibition is taken from a work by artist Sigurdur Gudmundsson, 'D'où Venons nous ? Que Somme-nous? Où Allons-nous? (study no.4)' from 1976. The question in the title suggests the possibility of change. This unique event reflects the dynamics of the art scene which Amsterdam can justly be so proud of.

13.01.2017 – 25.02.2017

NIEUW AMSTERDAMS PEIL

Curator: Alessandro Vincentelli (BALTIC Centre for Contemporary Art). Producer: Imara Limon Design: www.lennartsendebruijn.com

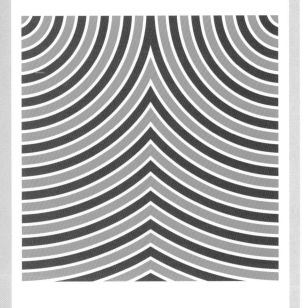

한국 건축의 다양성
Diversity of Korean Architecture
#1: 주식회사 종합건축사 설계사무소 - 박길룡
2017년 4월 19일 오후 7:30
forumnforum.com

한국 건축의 다양성
Diversity of Korean Architecture
#2: 중대형 (설계)사무소의 출현과 도심재개발사업 - 박정현
2017년 4월 26일 오후 7:30
forumnforum.com

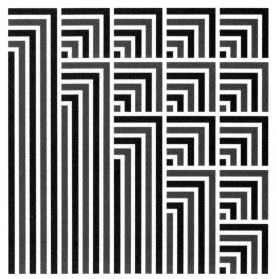

C20 M75 Y75 K0 + C75 M0 Y60 K0

C90 M90 Y10 K0 + C0 M80 Y85 K0

C85 M0 Y35 K0 + C40 M45 Y75 K15

C0 M90 Y35 K0 + C75 M0 Y75 K0

多彩韩国建筑

设计工作室：fnt工作室（Studio fnt）
设计师：李满民
客户：永林基金会（Junglim Foundation）

以上是永林基金会举办的"多彩韩国建筑"论坛系列海报。该论坛共举办了4届，主题是探讨韩国现代建筑的方方面面。建筑并不是靠几个优秀建筑师引领。大多数韩国市民每天进进出出的大楼在建造时并没有经过足够的思考和研究。借本次论坛的机会，人们可以深入了解大型建筑的方法论、历史及其发展过程。例如那些不是由著名"顶级建筑师"而是由普通设计事务所设计的写字楼、购物中心、公寓、医院、教堂等。

fnt工作室借鉴韩国传统纹饰和颜色绘制了4个具有象征意义的图形，代表4届论坛的主题——韩国现代的设计公司、写字楼、住宅和社区，以及宗教建筑的总体状况和特点。

한국 건축의 다양성
Diversity of Korean Architecture
#3: 기록되지 않은 주거의 공간 - 정다은, 이인규
2017년 5월 10일 오후 7:30
forumnforum.com

한국 건축의 다양성
Diversity of Korean Architecture
#4: 1970년대 이후 한국 개신교 윤리와 교회건축 - 이은석
2017년 5월 17일 오후 7:30
forumnforum.com

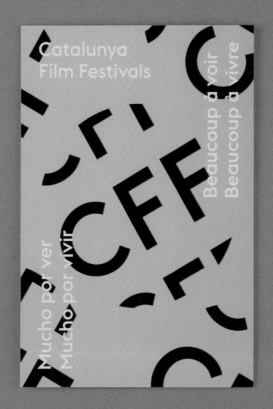
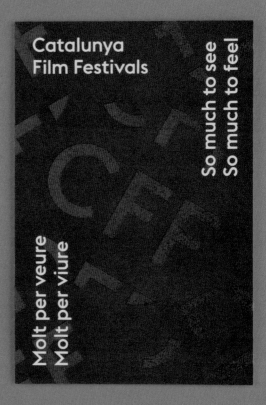

 PANTONE 802 + PANTONE Dark Blue

 PANTONE 267+ PANTONE 805

加泰罗尼亚电影节

设计工作室：家设计工作室（Familia）
创意指导：阿莱克斯·阿蒂热
设计师：阿莱克斯·阿蒂热
客户：加泰罗尼亚电影节（Catalunya Film Festival）

加泰罗尼亚电影节（Catalunya Film Festival），是西班牙加泰罗尼亚展映电影和录像作品、组织电影节日的协会。

标志和平面系统的设计理念源于光线和摄影焦点。海报的图案是将代表活动名称的字母反复排印出来，倾斜30度后用圆形蒙版制作而成的。

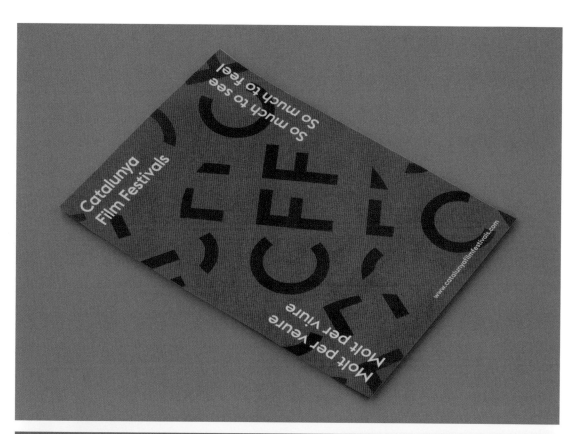

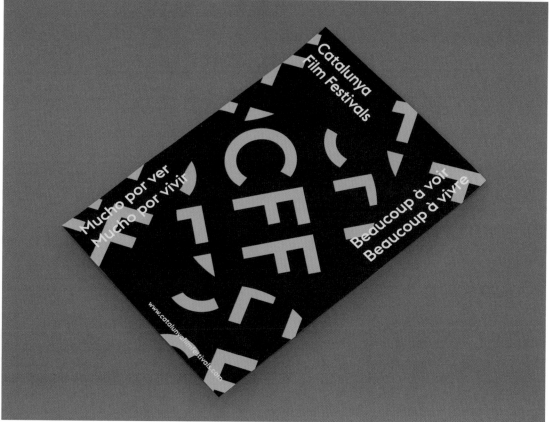

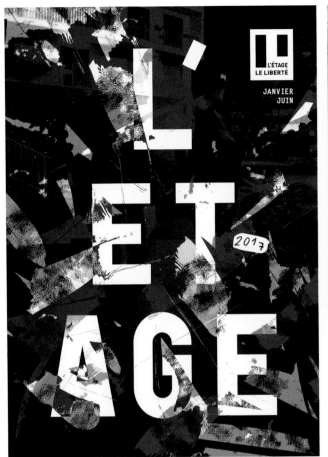
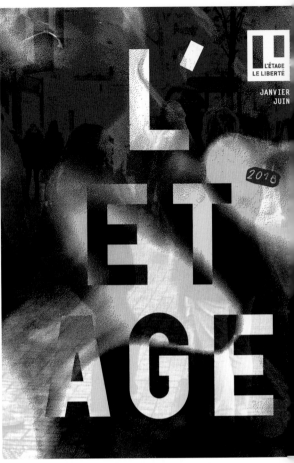

 PANTONE Blue 072 U + PANTONE 805 U

PANTONE Blue 072 U + PANTONE 810 U

PANTONE Blue 072 U + PANTONE 802 U

层楼

设计工作室：图形花园
创意指导：斯特凡尼·特里巴里埃（Stéphanie Triballier）
设计师：斯特凡尼·特里巴里埃
客户：城市服务（Citédia services）

"层楼"（L'ETAGE）是法国雷恩市的一家当代音乐厅。近两年该音乐厅建立了一个正式的平面识别系统，做成了有季节性的系列。将"L'ETAGE"这个单词中的字母像盖楼一样层层垒高，呈"山"字形排布，组成了该作品的基本形体。另外，字母上方还叠加了一些夜生活、城市生活场景。摄影素材中还添加了不同的主题，表现城市的纹理，例如撕碎的纸、灯光或其他图形。

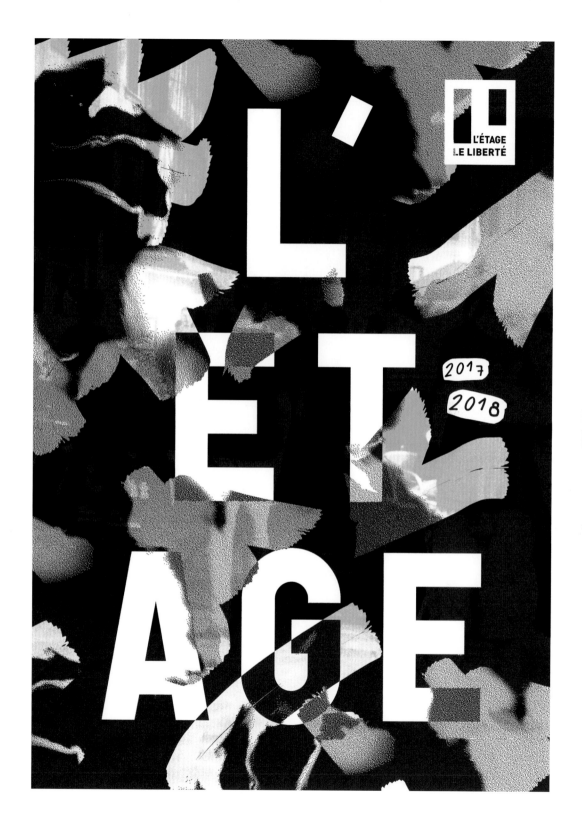

L'ÉTAGE
LE LIBERTÉ

L'ÉTÉ ET L'ÉTAGE

2017
2018

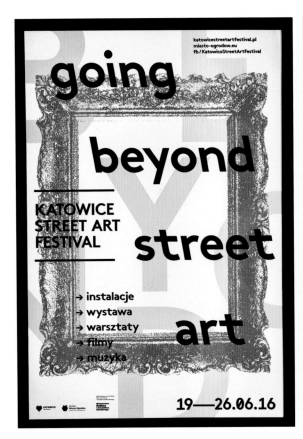

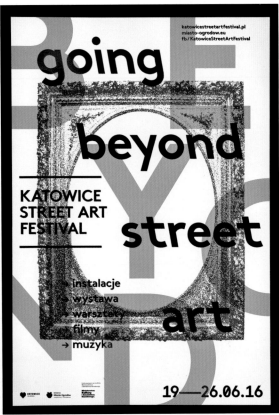

PANTONE 806 + PANTONE 803

PANTONE 805 + PANTONE 802

PANTONE 801 + PANTONE 804

2016 卡托维兹街头艺术节

设计师：玛尔塔·加文（Marta Gawin）
客户：卡托维兹文化机构——花园之城（Instytucja Kultury Katowice – Miasto Ogrodów）

2016年卡托维兹街头艺术节的主题是"超越街头艺术"。在公共空间中什么样的行为能给这个城市增添价值，增添什么样的价值，这些行为是否能带来改变，思考这些问题比纠结这些行为是否为真正的街头艺术更加重要。设计师将装饰精美的空心框架与简单朴素的文字设计放在一起，挑衅似的提出了关于街头艺术的局限性的问题。

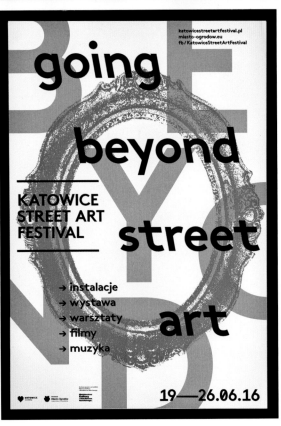

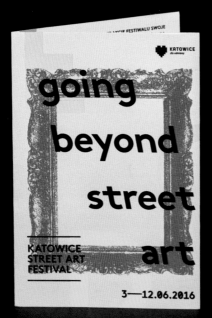
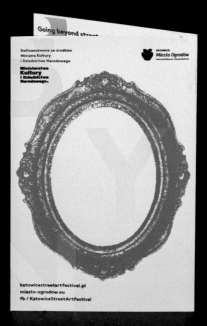

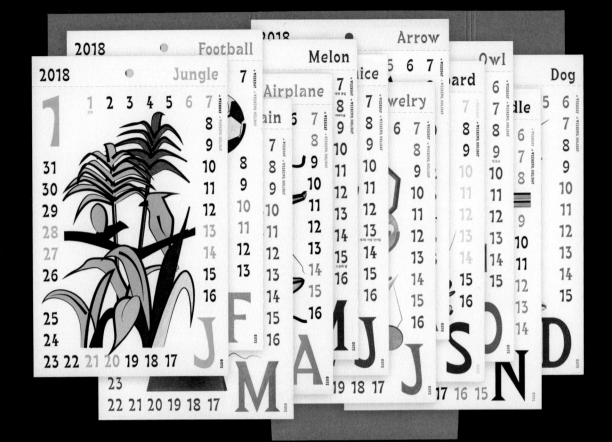

February: Risograph Ink: Sunflower + Hunter Green

August: Risograph Ink: Fluorescent Pink + Federal Blue

April: Risograph Ink: Aqua + Black

2018 日历

设计工作室：OYE工作室（Studio OYE）
创意指导：吴惠晋（O Hezin）
设计师：吴惠晋

日历中出现的数字和字母数量不多，但即便如此，只要一个首字母人们就可以清楚知道它的含义。比方说，只要看到第一页的字母"J"，人们就会意识到这是一月（January）。设计师觉得这一点很有意思，在考虑如何从有限的字母入手扩展平面设计时，她想到了单词卡片。

设计人员没有按字母顺序从"A"到"Z"，而是根据相应月份排列单词。在众多英语词汇中，她选择了人人都认识的单词，画成插图也能清楚表达单词的意思。日历通常需要两种颜色区分工作日和周末，因此设计师使用孔网印刷创作了12幅双色调图形。

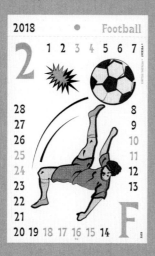

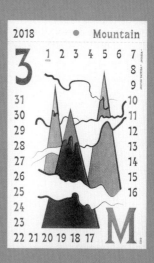

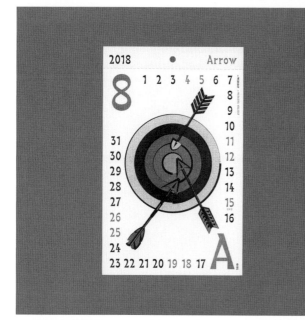

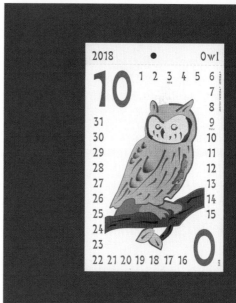

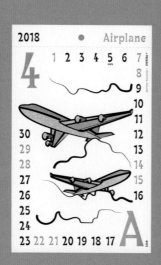

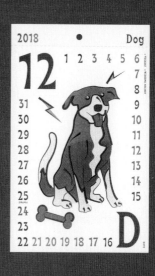

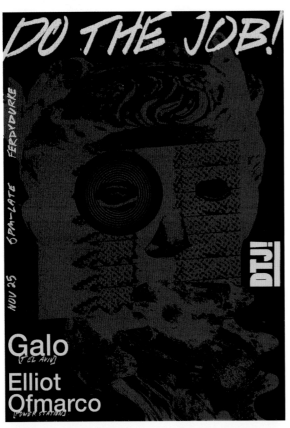

C0 M84 Y74 K0 + C69 M95 Y6 K32

C0 M22 Y98 K0 + C0 M84 Y89 K3

C93 M10 Y20 K0 + C0 M76 Y64 K0

C0 M56 Y0 K56 + C86 M77 Y6 K0

布罗迪·卡曼设计的海报

设计师：布罗迪·卡曼（Brodie Kaman）
客户：外在身体（Outer Body），真奏效（Do The Job）

这些海报是平面设计师布罗迪·卡曼2016年至2017年间设计的作品。他的创作灵感来源于20世纪70年代末和80年代初朋克运动的艺术作品。"我希望在海报设计上进行一些实验，让每张海报都独一无二，有冲击力，趣味无穷。我不喜欢花太多时间构思海报，我更喜欢多画图，多查资料，通过反复试错的方式达到理想效果。"布罗迪说。

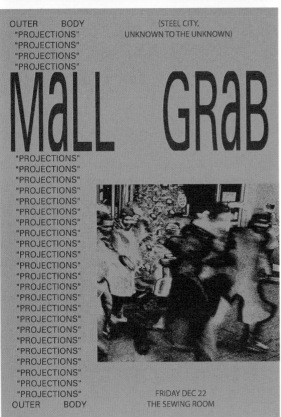

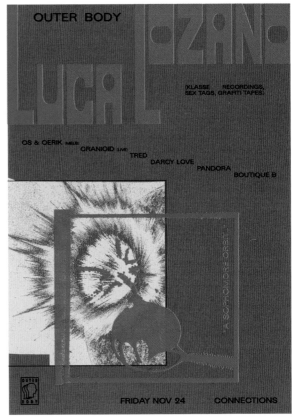

OUTER BODY

Friday June 17

"...an experience."

LUCA LOZANO

(Klasse/Sex Tags/UK)

Connections Nightclub

Hugo Gerani, Jack Dutrac, Mike Midnight, DJ Super Foreign, Lightsteed, Viv G, Louise B, Dj Hame & Willy Slade

TOM MOORE (OTOLOGIC)

(Animals Dancing/Melb)

OUTER BODY

双色

1+1>2

Risograph Ink: Bright Red U +
Medium Blue 286 U

尼古拉·特斯拉
宣传册

设计师：梅赛德斯·巴赞（Mercedes Bazan）

尼古拉·特斯拉宣传册（Nikola Tesla /
Pressbook）是设计师梅赛德斯·巴赞
的个人项目。设计目的在于探索尼古
拉·特斯拉有关能量的观点。红色代表
地球、俗世，蓝色则代表精神能量。
孔版印刷使成品色彩透明，混色自
然，更强调了两种能量的概念。

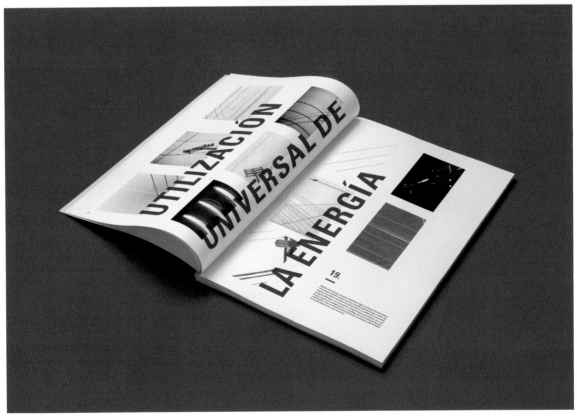

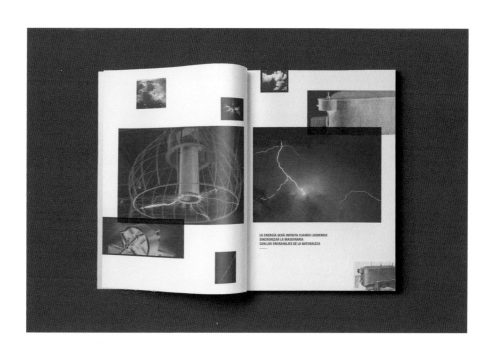

LA ENERGÍA SERÁ INFINITA CUANDO LOGREMOS
SINCRONIZAR LA MAQUINARIA
CON LOS ENGRANAJES DE LA NATURALEZA

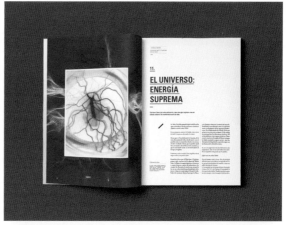

11.
EL UNIVERSO: ENERGÍA SUPREMA

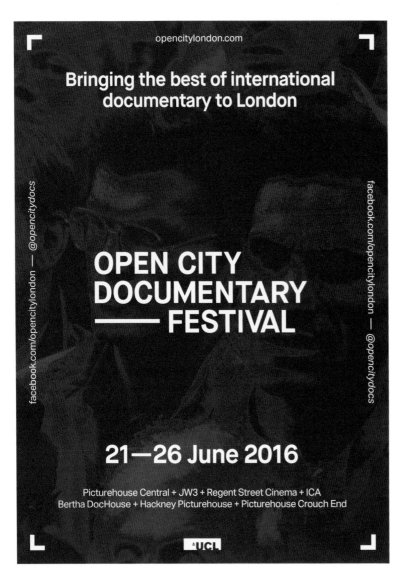

开放城市纪录片节
——品牌形象设计

设计工作室：移动中工作室
（Moving Studio）
创意指导：布雷特·威尔金森（Brett Wilkinson），汤姆·桑德斯（Tom Saunders）
设计师：布雷特·威尔金森，乔·斯莫尔（Joe Small）
客户：开放城市纪录片节（Open City Documentary Festival）

开放城市纪录片节是英国的一个专门针对纪录片制作艺术的大型电影节。移动中工作室曾负责该电影节2015年度的形象设计，2016年再次受邀设计新的活动宣传品。电影节需要一个既能吸引潜在游客又能提升这个伦敦节日形象的新主题。

在2015年电影节空间和社区的概念基础上，2016年的设计美学换了个新方向，引入了第二种品牌代表色。移动中工作室采用彩色分级图像和新的动态版面设计，制成了一份40页厚的电影节节目单，还有海报、传单、电子展示作品等。2016年的开放城市纪录片节再次吸引了诸多电影爱好者和业内人士的参与和好评，在英国各大纪录片电影节中独领风骚。

opencitylondon.com

Bringing the best of international documentary to London

facebook.com/opencitylondon — @opencitydocs

OPEN CITY DOCUMENTARY —— FESTIVAL

21—26 June 2016

Picturehouse Central + JW3 + Regent Street Cinema + ICA
Bertha DocHouse + Hackney Picturehouse + Picturehouse Crouch End

UCL

 C100 M80 Y40 K60 + C0 M91 Y87 K0

大都会消防队 2016/2017 年度报告

设计工作室：韦特罗设计（Vetro Design）
创意指导：文斯·阿洛伊（Vince Aloi）
设计师：亚历山大·达科沃斯基（Alexandar Darkovski）
客户：墨尔本消防队

墨尔本消防队2017年度报告的设计标题为"面向未来"。大都会消防队致力于为墨尔本和维多利亚州的市民提供世界级的消防和急救服务，每年处理危及生命的紧急事件达数百起。

该设计项目展现了墨尔本消防队这个处于变革之中的组织面向未来的精神面貌，也回顾了上一年中消防队的杰出成就。大胆的配色、高对比度的双色调和极简的字体排印，象征着突发事件的紧急状况，代表着消防员们保护和挽救生命的承诺。

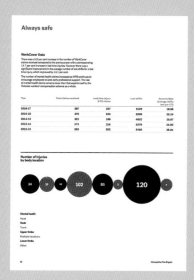

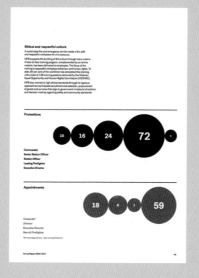

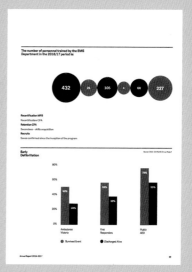

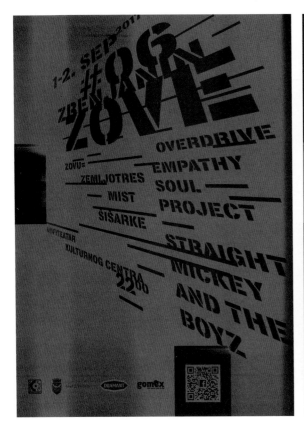

 C96 M100 Y26 K33 + C0 M78 Y93 K0

兹雷尼亚宁的召唤——两日另类音乐节

设计工作室：酷尔图基克创意工作室（KulturKick Creative Productions）
创意指导：弗拉迪米尔·加博（Vladimir Garboš）
设计师：弗拉迪米尔·加博
客户：塞尔维亚兹雷尼亚宁文化中心（Cultural Centre of Zrenjanin, Serbia）

兹雷尼亚宁的召唤是一场为期两天的于塞尔维亚的兹雷尼亚宁市举办的小型音乐节。音乐节举办到第6届时，已发展为年轻人和另类摇滚界的一场盛事。早在20世纪90年代，兹雷尼亚宁市就因另类摇滚和另类摇滚文化而闻名于世。但随着21世纪初的经济急剧衰退，该音乐节现在仅保留了新音乐、地下文化和优质音乐观念的节目。这一切如今都展现于设计及推广这一非营利的音乐盛会、音乐文化的方法之中。虽然设计师有众多新技术、新方法，海量的照片素材可供使用，但最好的办法绝不是迎合市场导向的推广活动，而是昭告天下：另类摇滚正处于"黄金时代"。最后的宣传只用了少量海报、广告牌和贴纸，但事实证明效果绝佳！配色选用了橙色和深蓝，视觉上很有吸引力。除此以外，橙色是文化中心大礼堂的座位颜色，极为醒目，深蓝色则象征着高贵而精致的事物。

3

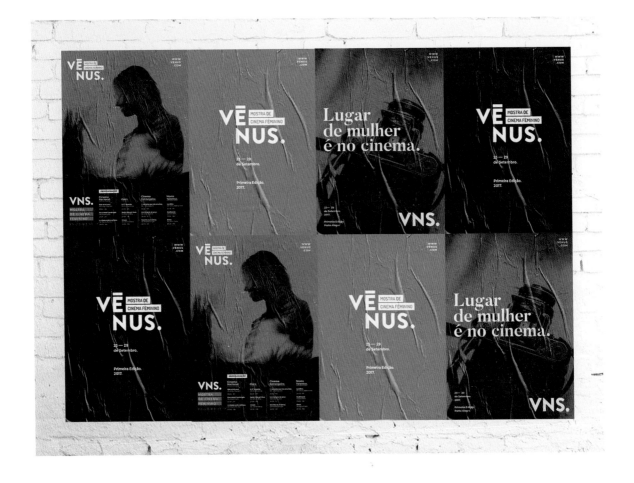

 PANTONE 700 C + PANTONE 2725 C

PANTONE 709 C + PANTONE 282 C

维纳斯

设计师：玛丽安娜·加巴尔多（Mariana Gabardo）
顾问：安德烈亚·卡普拉·加利纳（Andréa Capra Galina）

维纳斯是一个虚构的电影节，旨在致敬并支持女性制片人和女性创意人的辛勤工作。以宣传和赞扬女性在电影行业的作用为目的，该项目力图提高女性制片人以及电影中有趣而复杂的女性角色的知名度。

作品的主要理念是塑造出灵活、统一、大胆的品牌形象。视觉形象系统的设计充分利用了色彩搭配和双色调效果，营造出了和谐而现代的表达效果。

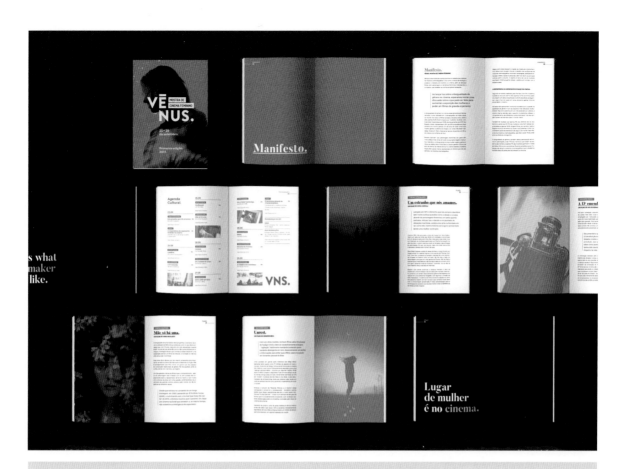

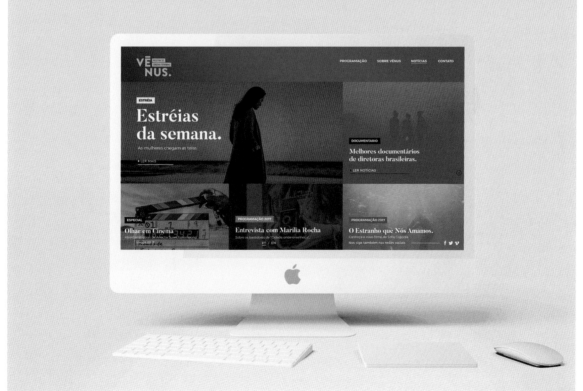

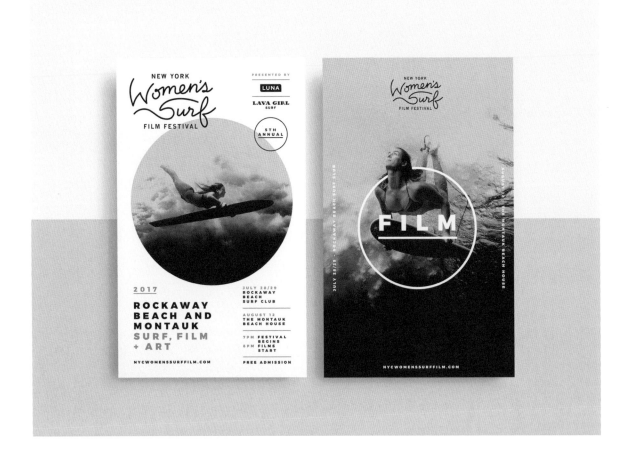

C2 M22 Y1 K0 + C98 M85 Y6 K0

纽约女士冲浪电影节

设计师：尚蒂·斯帕罗
客户：熔岩女孩冲浪社（Lava Girl Surf）

由熔岩女孩冲浪社发起的纽约女士冲浪电影节，是一场致敬电影制片人和女性冲浪爱好者的盛会，活动旨在凸显女性的冒险精神，对海洋的感情和对各自群体的热爱。第五届电影节的品牌设计兼具标志性的复古冲浪文化和当代电影的微妙美感。莎拉·李（Sarah Lee）的水下摄影在怀旧的日落色彩的加持下更为惊艳。去除环境色更营造出一种冲浪者在游泳又在飞翔的错觉。这种视觉上的双重意义反映出电影节鼓舞人心、满怀抱负的主题。

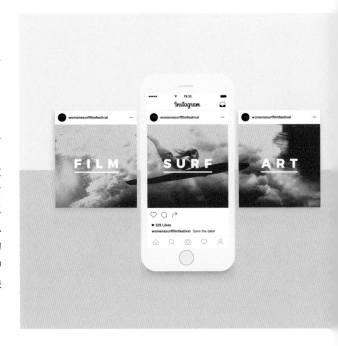

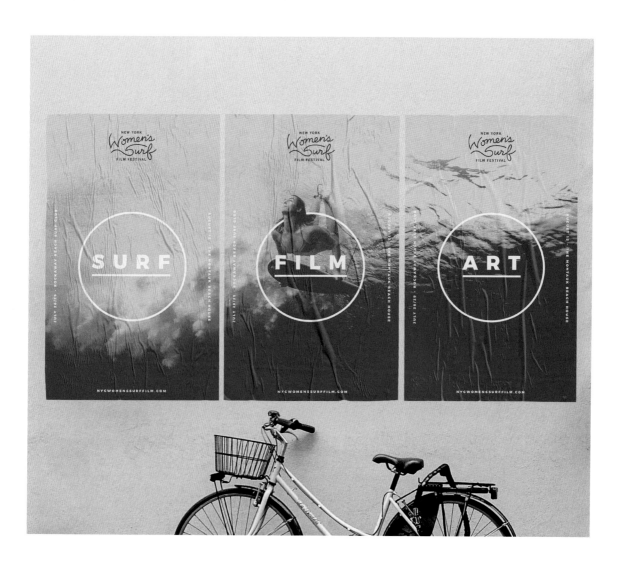

企业设计艺术沙龙

设计工作室：水淋之形
创意指导：斯韦尼娅·冯·德伦，蒂姆·芬克，蒂莫·胡梅尔，斯特芬·维雷尔
设计师：斯韦尼娅·艾森布劳恩（Svenja Eisenbraun），莉萨·施特克尔（Lisa Stöckel）
客户：科隆艺术沙龙（Kunstsalon Cologne）

艺术沙龙是一个由私人发起的艺术和文化推广项目，自1994年创办以来一直追求的就是提高人们对艺术、对推广艺术的重视。

艺术沙龙的独特在于其定位的多元化——它在美术、戏剧、文学、音乐、舞蹈、电影等各个领域，都是艺术和文化的倡导者、传递者。

标志是该传统品牌改换设计的重头戏，水淋之形将其重新创作，并借此打开了一片灵活的空间腾给内容使用。这与艺术沙龙的理念不谋而合，艺术沙龙正是在为各种艺术形式提供空间、舞台和荧幕。

为了迎合年轻化的受众，原标志的酒红色改为更加现代、明亮的红色，配以渐进的蓝色色调和简练的文字设计。

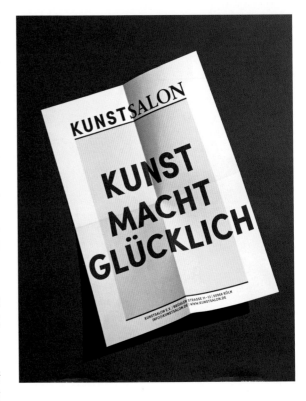

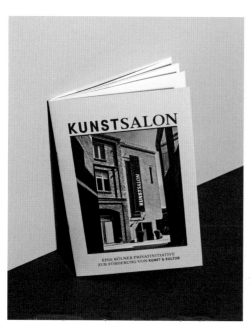

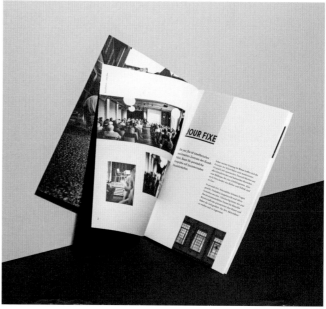

PANTONE Blue 072 U + PANTONE 709 U

骨折与韧带

设计师：杜尔塞·克鲁斯（Dulce Cruz）
插画师：安德烈·达·洛巴（André da Loba）
诗人：丽塔·塔博尔达·杜阿尔特（Rita Taborda Duarte）
摄影师：西尔维奥·特谢拉（Sílvio Teixeira）
出版社：深渊出版社（Abysmo）
印刷厂：奥格尔印刷社（Orgal Impressores）

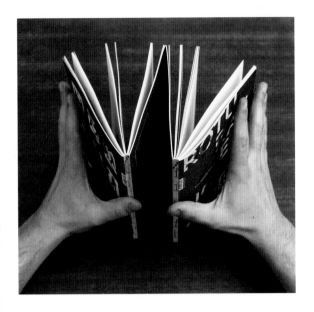

为了表现"骨折与韧带"这一主题，设计师和插画师制作了一本特殊的书，书由两本封底相连的书拼接而成，读者可自由将书的插画同文字部分进行"拆分"或"接合"。

该书为平装本，内页单色，封面两色，印刷于150克规格的安塔利斯速印纸（Antalis Print Speed）上。将书拆为两半，即可看到有色边缘，象征着人体骨折。开放式的装订技术让书的页面能完整铺开，读者可以将书中的任意一首诗和任意一幅插图自由组合，开启一场无止境的探索式阅读。书的左边部分是纯文本，除了封面外没有任何图片。右边部分则完全由图画组成，为了遵循这一范式，连书的条形码也被裁去了一截。

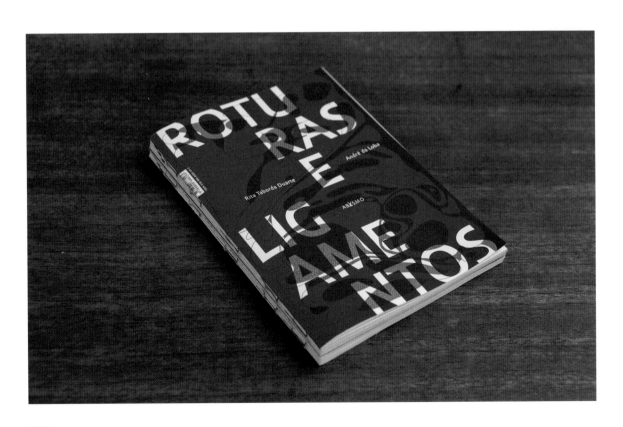

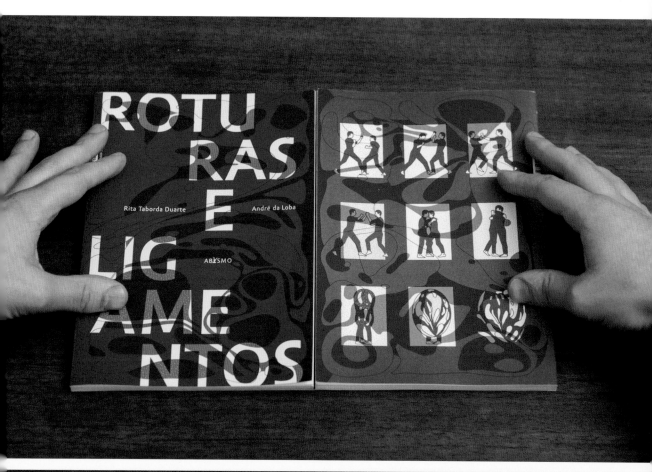

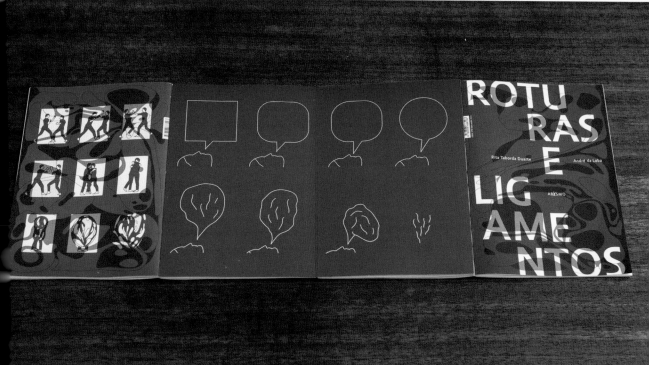

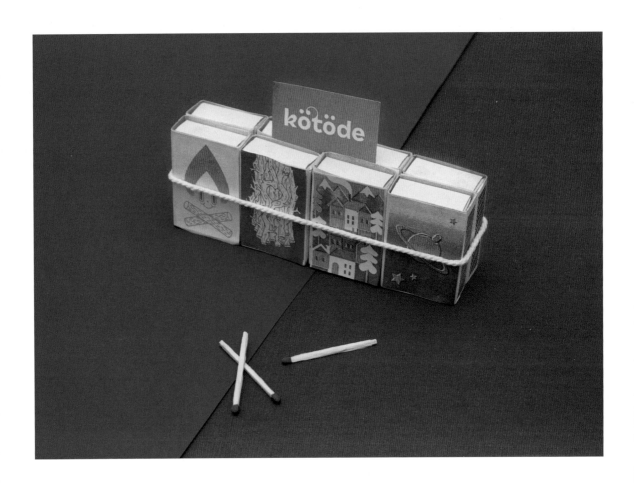

 Risograph Ink: Blue + Pink

圣诞火柴和明信片

设计工作室：边界（Kötöde）
设计师：安德烈娅·绍博（Andrea Szabó），达尼埃尔·博佐伊
（Dániel Bozzai），达尼埃尔·马泰什（Dániel Máté），弗鲁日
娜·福尔廷（Fruzsina Foltin），尤利娅·尼佐克（Júlia Nizák），伊
薇特·莱纳特（Ivett Lénárt），雷卡·伊姆雷（Réka Imre），陶马
什·博迪萨尔·霍夫曼（Tamás Boldizsár Hoffmann）

边界团队为圣诞假期设计了一套特别的圣诞主题火柴盒。
每套有8种不同的火柴盒设计，火柴盒正面的图案各不相
同，背面则印有该设计团队的节日问候。这些图案也被印
在白色蒙肯纸（Munken paper）上，以明信片的形式发行。
整个设计项目使用粉色和蓝色两种油墨，采用孔版印刷。

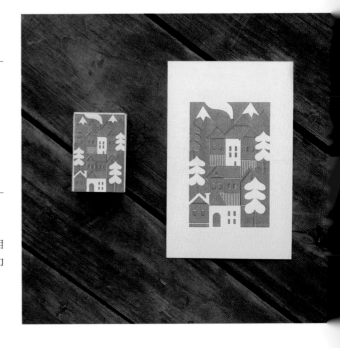

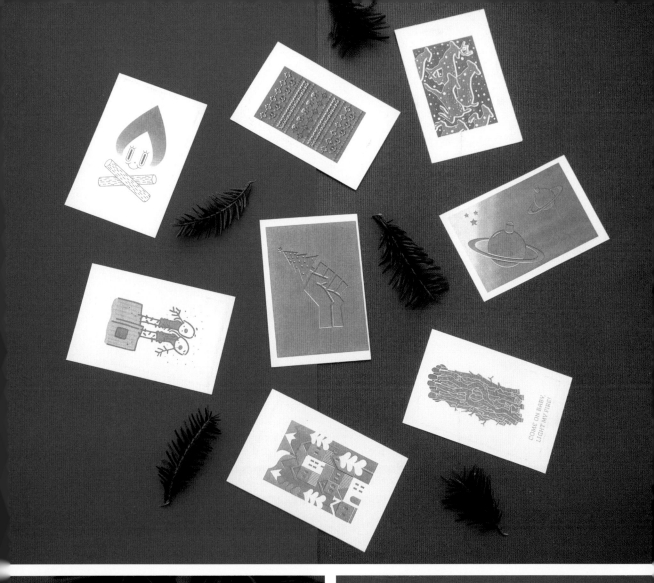

Risograph Ink:
Fluorescent Orange + Blue

《诅咒》杂志

设计师：木村·埃托尔（Heitor Kimura）
孔版印刷商：美丽美洛印刷社（Meli-Melo
Press）

《诅咒》（*Anátema*）是一本以哲学概
念及哲学家为灵感来源的视觉杂志。图
中这一期杂志特别介绍了以下哲学家：
苏格拉底、亚里士多德、巴门尼德、柏
拉图、尼采、伯克利、康德、斯宾诺
莎、德勒兹、帕内特和让-保罗·萨特。

"Anáthema"来自希腊语，意为"献
于上主之物"，而圣经《旧约》和
《新约》中这个词的意思则是"因献
给邪灵而受诅咒之物"。

κό
σ

μο
ς

 C0 M80 Y89 K0 + C88 M63 Y0 K0

尼诺·马尔托利奥剧团
2017/2018 演出季

设计工作室：K95工作室
创意指导：达尼洛·德·马尔科（Danilo De Marco）
设计师：达里奥·莱昂纳迪（Dario Leonardi），马尔科·詹尼
（Marco Giannì）
文案：费代丽卡·穆苏梅奇（Federica Musumeci）
客户：尼诺·马尔托利奥剧团（Compagnia Teatrale Nino Martoglio）

尼诺·马尔托利奥剧团由来自意大利卡塔尼亚的演员们组成，演出内容富有戏剧性和滑稽的特点。K95工作室为该剧团的2017/2018演出季设计了新的视觉形象。标志设计中用到了矢量化的人脸图像，还有一个由姓名首字母"MN"构成的花押字图案置于圆形中。演出季海报的视觉形象设计则采用了代表不同剧目的插图。设计师们将矩形和圆等几何图形叠加在这些插图上，并在图形中附上了与4场剧目相关的演出信息。

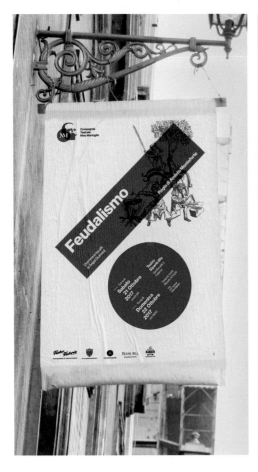

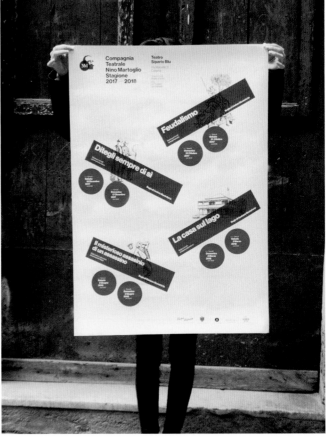

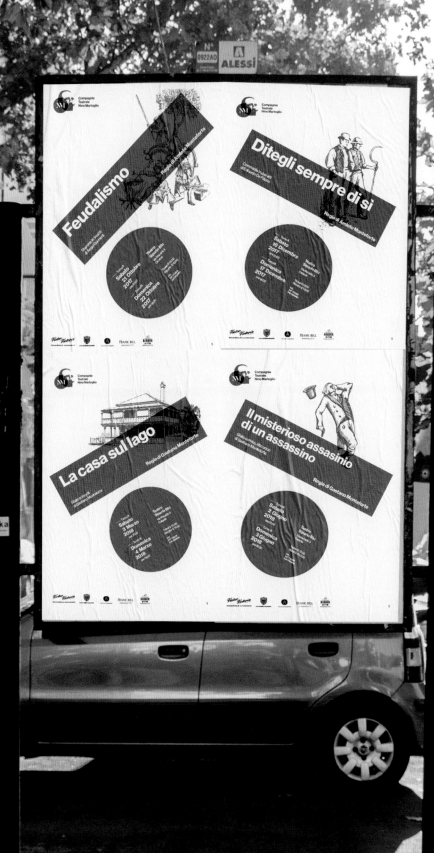

《任性艺术》杂志

设计工作室：布洛克设计工作室（Blok Design）
创意指导：瓦妮萨·埃克施泰因，玛尔塔·卡特勒
设计师：瓦妮萨·埃克施泰因，凯文·布思（Kevin Boothe），新井美树（Miki Arai）
合作者：鲍勃·多伊奇博士（Dr. Bob Deutsch）
客户：《任性艺术》杂志（*Wayward Arts* Magazine）

该作品为《任性艺术》杂志委托布洛克设计工作室完成的编辑设计项目。《任性艺术》是一本支持加拿大设计和艺术界的非营利性杂志，当期杂志的主题是反文化。为了深入讨论这一较为宽泛的主题，布洛克设计工作室与著名文化人类学者鲍勃·多伊奇博士进行了合作，后者还在杂志中刊登了一篇文章。这期杂志记述了艺术、政治、设计三者如何一起改变历史，表达了设计在服务于社会时才能发挥其最佳作用这一理念。

Black Power Salute at Olympic Games, Mexico City / 1968

Ferguson Solidarity March / New York / 2014

Tahrir Square / Egypt / 2011

Nelson Mandela / South Africa / 1994

Eustachy Kossakowski / Tadeusz Kantor: Panoramic Sea Happening, 1967

C73 M28 Y0 K6 + Pink paper colour

《地震追踪》杂志

设计师：玛丽索尔·德·拉·罗萨·利萨拉加（Marisol De la Rosa Lizárraga）

2017年9月19日，墨西哥中部发生了7.1级地震。这让人想起了发生在1985年同一天的墨西哥城大地震。

"1985年墨西哥城大地震的记忆对我来说更像故事里的事，和我的父母年轻时一样，我从未想过会亲身经历这样的劫难。尽管我只是通过电视影像和社交媒体间接见证了那场地震，但作为墨西哥人的我还是不禁被那场灾难彻底地震撼了。墨西哥一连遭受了两次苦难，但在信息传播方面的差别是巨大的。"《地震追踪》杂志的设计师玛里索尔这样说道。

该杂志的标题致敬了古斯塔沃·榭拉提（Gustavo Cerati）的同名歌曲。杂志详细记录了地震发生后几周的所有重大事件。杂志在色调选择方面希望给人一种忧郁和怀旧的感觉，因此摒弃了墨西哥杂志常用的混乱和激进的设计。

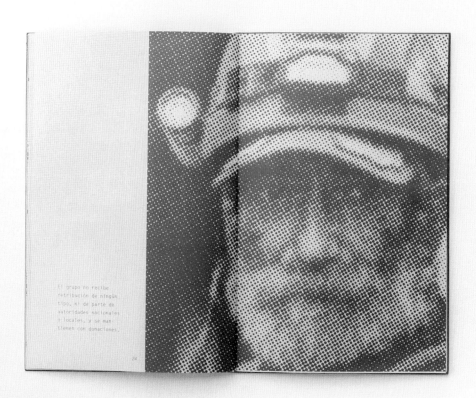

Risograph Ink:
Fluorescent Pink + Blue

《美学 & 版式》

设计师：露西娅·罗塞蒂（Lucia Rossetti）

《美学&版式》是设计师露西娅·罗塞蒂的个人创作。她连续花了6周的时间，阅读、讨论并剖析了6篇关于美学和审美主观性的重要文章。

在阅读并理解这些文章后，她用视觉化的方式给出了自己的回应，集中展示了版式是如何传递信息和理念的。她把自己的读后感用亮粉和品蓝两种颜色打印出来，既是因为这两种颜色本来就是她的最爱，也是因为她希望这件作品能够体现出自己独特的风格。

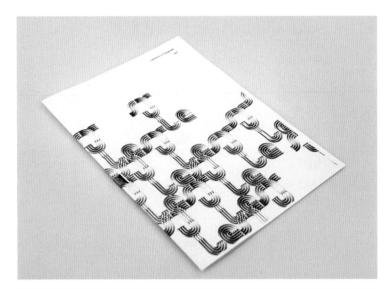

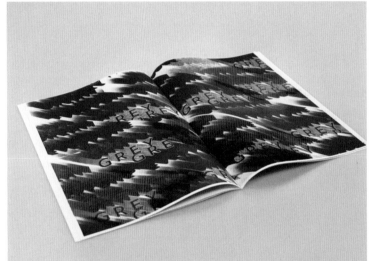

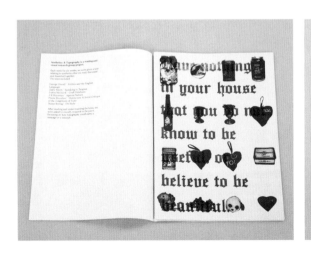

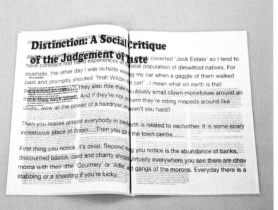

Risograph Ink: Fluorescent Pink + Blue

设计师金智慧的这个项目是一本面向养狗人士的指南，由孔版印刷打印而成。该指南介绍了怎么使用可回收产品来为宠物制作玩具。

自制宠物用玩具

设计工作室：J.H.平面工作室（J.H.Graphic Studio）
创意指导：金智慧（Jihye Kim）
设计师：金智慧

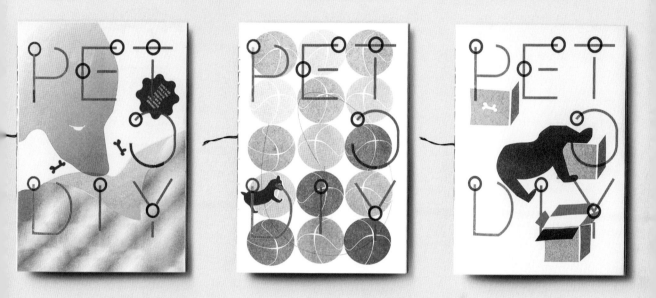

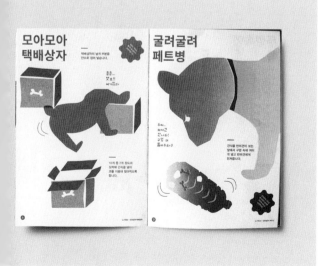

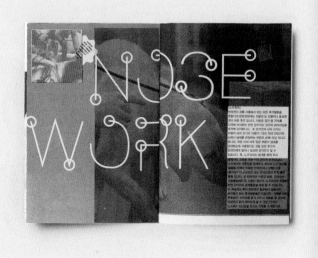

铅71 字母表

设计工作室：铅71共同体（Coletivo Plomo71）

设计师：爱丽丝·诺伊曼（Alice Neumann），安娜·莱德纳（Ana Laydner），恩里克·贝耶尔（Henrique Beier），索耶·菲尔劳托（Sauê Ferlauto）

铅71共同体是由4位文字设计爱好者合作成立的设计工作室。他们设计的"字母表"项目共包含36个字母和数字字符。工作室的每位成员各负责9个字符的设计，但事先并不知道其他同事选择的字符。这些字符被矢量化后，通过Glyphs软件排列在海报中，然后通过孔版印刷打印成品。海报的亮粉和深蓝的色调对比不仅在远处也清晰可见，更能让观众在近距离观察时好好欣赏细节。

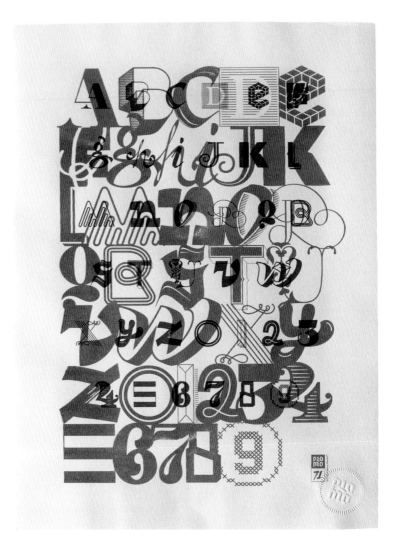

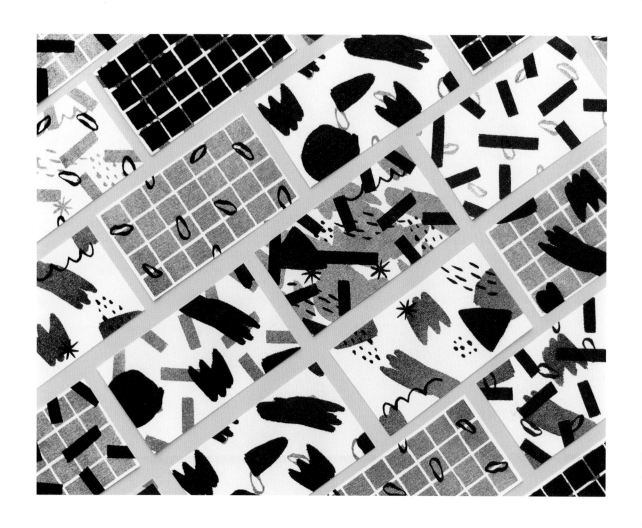

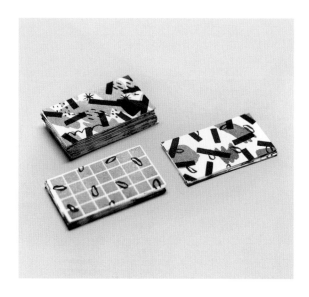

 Risograph Ink: Federal Blue + Fluorescent Pink

个人名片

设计师：玛丽娜·卡多索（Marina Cardoso）

该项目的初衷是设计出既吸引人又好玩的个人名片。在画了很多草稿，尝试了图形元素组合后，设计师选择运用刷痕、线条、水滴和小刺球等素材的图形来组成不同的图案。抽象图案和插图与孔版印刷的不完美纹理十分相称。该设计有机组合的抽象图案，再加上孔版印刷明亮的粉色和蓝色，让孔版印刷的覆盖效果更显质感。该名片的设计有12种变体，使得整个系列中的每张名片都独一无二。

《蓝·掉》

设计工作室：洋葱设计（Onion Design Associates）
创意指导：黄家贤（Andrew Wong）
设计师：蔡佳伦（Karen Tsai），黄家贤（Andrew Wong）
客户：大大树音乐有限公司

琵琶手钟玉凤和生于美国的蓝调吉他手陈思铭将两种
看似无法组合的乐器的声音结合到一起，合作完成了
《蓝·掉》这张专辑。该唱片是一张现场专辑，仅含琵琶和
蓝调吉他两种乐器的声音，没有和声乐器。该专辑是两位
音乐家、两种乐器、东方和西方之间的对话，也是相异的
文化脉络和音乐背景下的一男一女的音乐对白。为了把握
这场跨界合作的纯粹性，整张专辑的设计仅使用了两种颜
色。设计师用红色呈现琵琶、钟玉凤和东方文字，用蓝色
呈现蓝调吉他、陈思铭和他的英文手稿。凸版印刷更是突
显了这个组合原生而有机的演奏风格。

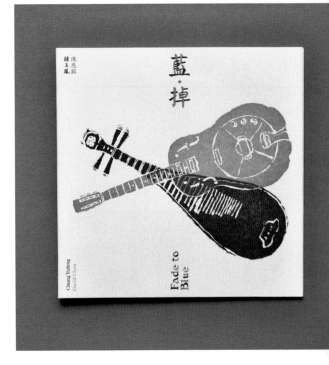

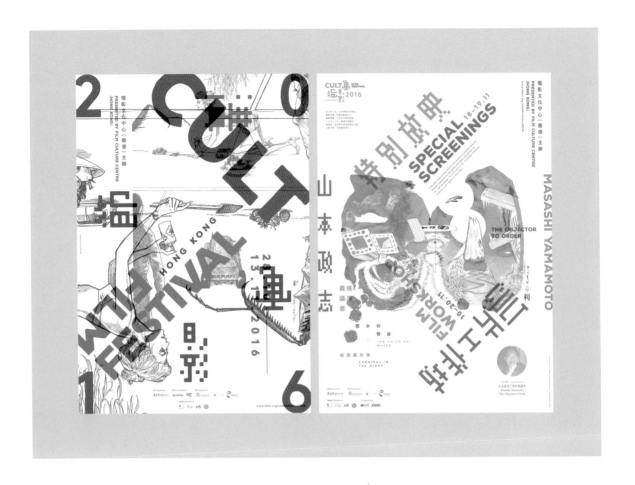

 PANTONE 877 C + PANTONE 805 C

 PANTONE 877 C + PANTONE 801 C

2016 年"沟"电影节

设计工作室：明日设计事务所（Tomorrow Design Office）
创意指导：刘建熙（Ray L）
插画师：利志达（Li Chi Tak）
客户：中国香港电影文化中心

2016年"沟"电影节的主旨是探索并重新认知非主流电影。活动期间共展映了8部电影，致敬了各种不同类型的影片所发出的独特声音。

该视觉形象设计围绕这类电影的主题展开，忽略了网格系统，摒弃了传统的设计方法和逻辑，随机排列各种元素，为这些不妥协的创造性思维打造了一场视觉冒险。

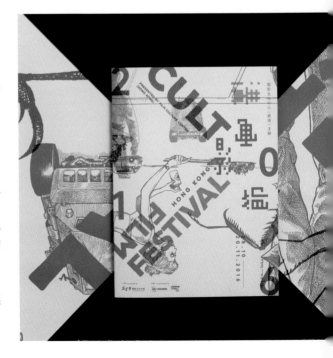

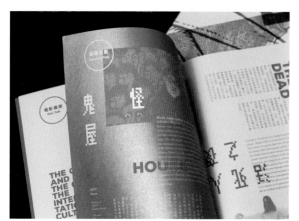

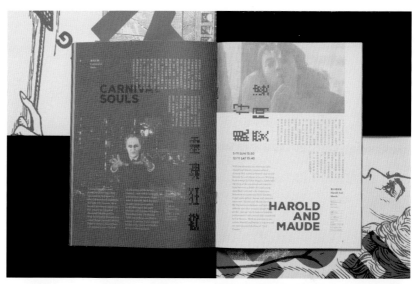

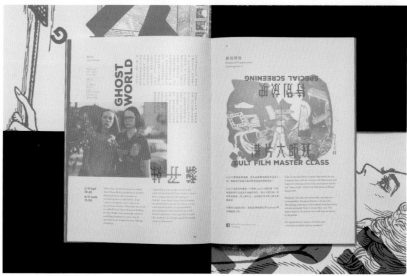

 PANTONE 172 C + PANTONE 285 C

收银台

设计工作室：杂货铺子（Les produits de l'épicerie）
创意指导：杰罗姆·格兰贝尔（Jérôme Grimbert）
设计师：杰罗姆·格兰贝尔
客户：棱镜剧院有限公司（法国里尔一家经营剧院的公司）

该视觉设计的创意是表现一位面部被条形码覆盖的女收银员，她被物化为超市售卖的产品，在收银台旁的传送带上向前移动。设计师选择只使用两种颜色来增强图像的冲击力和简洁性。

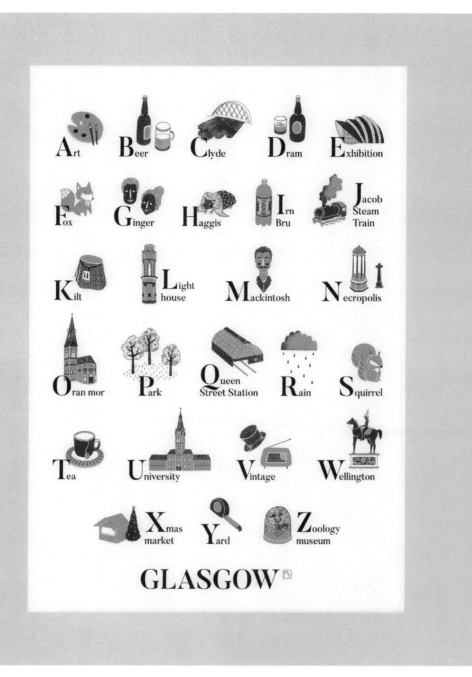

 Risograph Ink: Medium Blue + Fluorescent Orange

格拉斯哥字母表

设计师：玛琳·洛朗（Marine Laurent）
印刷厂：里索托工作室（Risotto Studio）

格拉斯哥字母表是设计师玛琳·洛朗的个人展示项目。海报创意是用文字和图片来展现苏格兰格拉斯哥的城市风貌。该字母表中每个字母都对应着一个英文单词和一张与格拉斯哥相关的插图。字母表展现了设计师心目中的格拉斯哥的城市形象。

C100 M0 Y0 K0
C0 M100 Y100 K0

2016 非正式情人节

设计工作室：博卡内格拉工作室
创意指导：罗伯托·森西，莎拉·马里利亚尼
设计师：罗伯托·森西，莎拉·马里利亚尼
客户：翁布里亚音乐委员会（Umbria Music Commission）

非正式情人节（Not Official San Valentino）于每年情人节前后都会在意大利特尔尼举办。那段时间城里大大小小的活动非常多，而该节日与众不同，从它的名字"非正式"就可以看出，它是一个独立节日，它的意义就在于打破常规。

节日的标志设计希望表现出：邂逅、相识、艺术交流、坠入爱河、喜结连理，两人的碰撞创造了新的思想，带来了新力量。标志将人形与心形两个符号结合在一起，创造了一个新的符号，将红色和蓝绿色叠印产生第三种颜色——黑色。设计师还用标志中的部分图形（例如心形和圆形）将图片和小图标进行了栅格化处理。

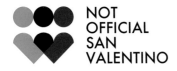

ALDO ALDINI
12 feb 21.30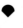

Si avvicina alla magia da giovanissimo, complice il padre, illusionista ed escapologo a livello internazionale. Nel 2000 sviluppa le tecniche di mentalismo che lo portano, primo in Italia, all'attenzione del grande pubblico arrivando in finale ad Italia's Got Talent. L'illusionismo unito al mentalismo, gli permettono di dar vita ad esperimenti che hanno dell'incredibile, creando un fortissimo legame con il pubblico. Dopo aver incantato migliaia di spettatori in tutto il mondo, si esibirà a Narni con lo spettacolo "Sesto Senso" accompagnato al batterista Alexander Gentili.

MARCO MORANDI
20 feb 21.30

Figlio di Gianni, presenterà un viaggio musicale nella sua vita artistica e personale, dall'infanzia costantemente "sotto i riflettori", all'elaborazione della "condizione" di figlio d'arte, arrivando ai suoi primi 40 anni. Attraverso aneddoti e brani di autori conosciuti personalmente che hanno fatto la storia della musica e diventati per lui riferimenti, come Giorgio Gaber, Rino Gaetano e Lucio Dalla, suonerà dal vivo con una band di tre elementi. Con un'attenzione particolare ai alcuni storici pezzi del padre che, a suo modo, prenderà parte allo spettacolo.

LEVANTE
25 feb 21.30

Comincia a scrivere le prime canzoni a nove anni. Nel 2013, con "Alfonso", il suo grido disperato e ironico che recita "Che vita di merda" diventa il tormentone dell'estate. Nel 2015, dopo una tour americano, pubblica "Ciao per sempre". Il fortunato singolo anticipa l'uscita dell'album "Abbi cura di te", che la scorsa estate, l'ha portata con grande successo in concerto in oltre 30 città italiane. In "Finché morte non ci separi" svela la struggente storia d'amore dei suoi genitori e canta accompagnata dalla madre, presente anche nell'incantevole videoclip.

...VAL NOSV TABARD INN

...la musica continuerà nello storico Pub Tabard In a metà strada tra Terni

"...g Cats"
...à una scuola di ballo swing che organizza corsi, festival, workshop e stage di ...ed eventi mirati alla diffusione e alla promozione della cultura swing.

"...Minati"
...Gaetano, dopo aver girovagato in lungo e in largo per l'Italia con la Rino Gae... ...di intraprendere un percorso autonomo sempre all'insegna delle note graffianti e ...di Rino.

"...s"
...ongue in versione acustica brani degli anni 80. Ci farà assaporare i successi di ...ackson, The Police, a-ha, Duran Duran, Simply Red, David Bowie e tanti altri.

Inizio spettacolo ore 23.30

..., presentando il voucher che trovi sul sito del NOSV, avrai diritto al 10%

...notofficialsanvalentino/dopofestival

...tò, Narni.

Tabard Inn

...o donne originarie del territorio narnese, che realizzano prodotti ...do anche tecnica di ricamo antico. Durante i weekend del NOSV, nei ...ono un mercatino artigianale animato da personaggi fantastici a cura ...one".

...ali a "L. di Fino" per i locali.

L. Di Fino 1925

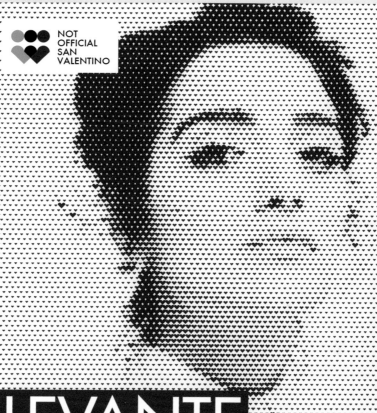

NOT OFFICIAL SAN VALENTINO

LEVANTE
25 feb 21.30
Teatro G. Manini Narni

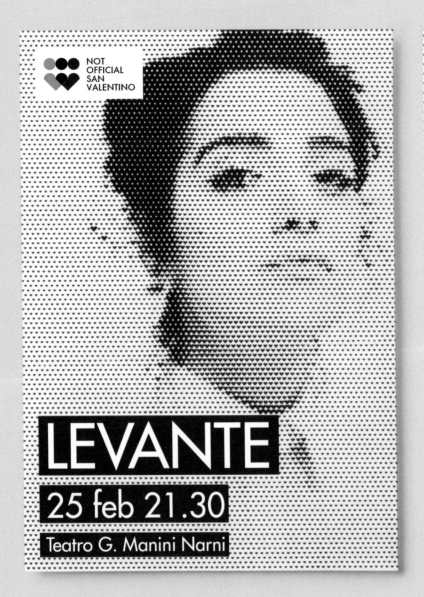

NOT
OFFICIAL
SAN
VALENTINO

LEVANTE

25 feb 21.30

Teatro G. Manini Narni

NOT
OFFICIAL
SAN
VALENTINO

ALDO

12 feb 21

Teatro G. Manini

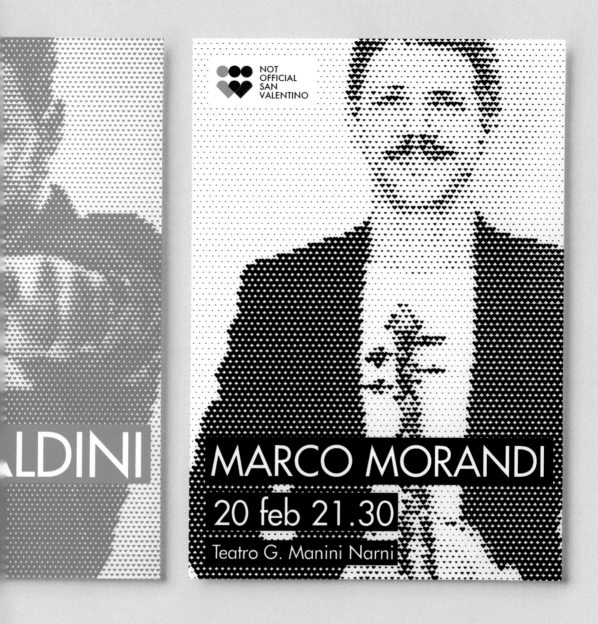

C3 M0 Y89 K0 + C98 M100 Y0 K0

平凡之屋

设计工作室：品牌单元（Brand Unit）
创意指导：乌尔丽克·沙比泽尔-亨德勒（Ulrike Tschabitzer-Handler）
艺术指导：阿尔贝·亨德勒（Albert Handler）
平面设计师：察哈里·库茨（Zachary Kutz）
业务主管：安德烈亚斯·欧贝阿坎宁斯（Andreas Oberkanins）
项目管理：曼达娜·蒂舍（Mandana Tischeh）
店铺设计师：克劳迪娅·察瓦拉尔（Claudia Cavallar）
客户：麦克阿瑟·格伦设计师帕恩多夫直销店（McArthur Glen Designer Outlet Parndorf）

奥地利设计师阿诺尔德·哈斯（Arnold Haas）成功经营自己的品牌屋百特（WUBET）已10年，又在帕恩多夫开了家叫"平凡之屋"的店。哈斯为该店精选奥地利时尚界最杰出的代表作，集合了珠宝、家具及其他设计中最有趣的单品，使其成为奥地利创意产业中的佼佼者。

品牌单元是第二次负责麦克阿瑟·格伦设计师帕恩多夫直销店的建筑设计，项目还包括该店的传播设计。建筑师克劳迪娅·察瓦拉尔借助商店现有的物品进行室内设计，装潢中最主要的一部分就是由"内里"（Interio）的老板珍妮特·凯斯（Janet Kath）和奥地利维也纳设计周的导演莉莉·霍林（Lilli Hollein）共同设计，并由当地生产商制作的家具系列"内莉"（Interioe）。

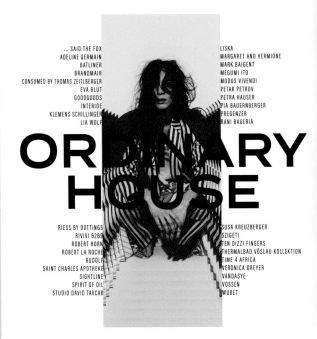

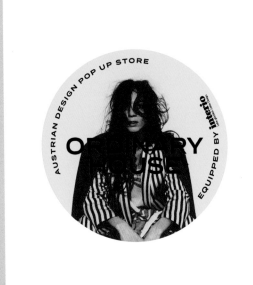

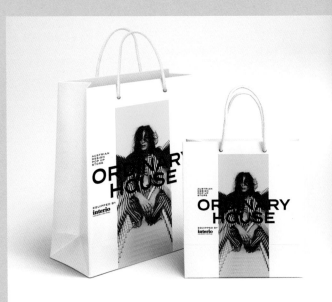

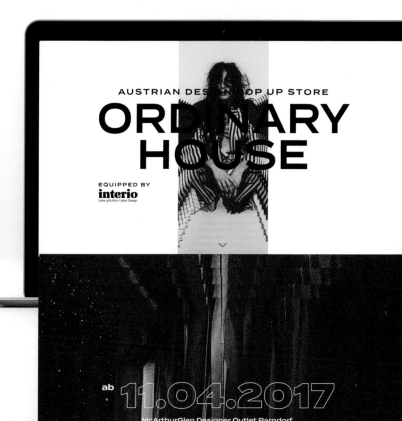

AUSTRIAN DESIGN POP UP STORE

ORDINARY HOUSE

EQUIPPED BY

interio
Lebe glücklich. Liebe Design.

ab **11.04.2017**

McArthurGlen Designer Outlet Parndorf

... SAID THE FOX	PREGENZER
ADELINE GERMAIN	RANI BAGERIA
BATLINER	RIESS BY DOTTINGS
BRANDMAIR	RIVIVI 6269
CONSUMED BY THOMAS ZEITLBERGER	ROBERT HORN
EVA BLUT	ROBERT LA ROCHE
GOODGOODS	RUDOLF
INTERIOE	SAINT CHARLES APOTHEKE
KLEMENS SCHILLINGER	SIGHTLINE
LIA WOLF	SPIRIT OF OIL
LISKA	STUDIO DAVID TAVCAR
MARGARET AND HERMIONE	SUSA KREUZBERGER
MARK BAIGENT	SZIGETI
MEGUMI ITO	TEN DIZZY FINGERS
MODUS VIVENDI	THERMALBAD VÖSLAU KOLLEKTION
PETAR PETROV	TIME 4 AFRICA
PETRA HAUSER	VERONICA DREYER
PIA BAUERNBERGER	VANDASYE
	VOSSEN
	WUBET

DESIGNERS

Visit the event page!

FACEBOOK EVENT PAGE

 Risograph Ink: Warm Red U + Yellow U

Risograph Ink: Medium Blue 286 U + Yellow U

世系

设计师：柯蒂斯·雷蒙特（Curtis Rayment），詹姆斯·阿斯佩
（James Aspey），爱丽丝·熊耳（Alice Kumagami），艾斯林·萨姆
（Aisling Sam），洛威娜·霍斯金（Lowena Hoskin）
客户：英迪娅·劳顿（India Lawton）/ 英国艺术展8（British Art Show 8）

几位设计师受委派为"英国艺术展8"中英迪娅·劳顿的
《世系》巡回展制作出版物和海报，配色方案要求使用荧
光色。为完成任务，设计人员使用公司内部的孔版印刷
进行尝试，最终找到了一对令人兴奋的配色来表现英迪
娅·劳顿提供的各种摄影作品。

Risograph Ink: Blue + Black

Risograph Ink: Yellow + Black

Risograph Ink: Purple + Black

Risograph Ink: Red + Black

《存在》（être），n°. 1~4 期

设计工作室：qu'est-ce que c'est设计工作室
创意指导：林炜业（Bryan Angelo Lim）

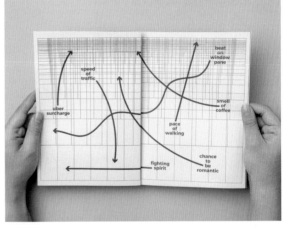

"être"是一个法语的不规则动词，意为"存在"。在不同的语境、语态中使用时，它会发生各种变化。每一期《存在》杂志都以不同工作室成员的提案为特色专题，有临时的也有长期的，他们也邀请其他设计师提供作品，因此该杂志在一个主题下可以呈现出丰富的故事性，可以有各种各样的诠释和表达。杂志主题通常是人们在日常生活中容易忽略的东西，如雨水、角落、呼吸、光线等衍生自水、土、气、火等经典元素的素材。

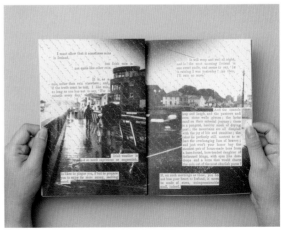

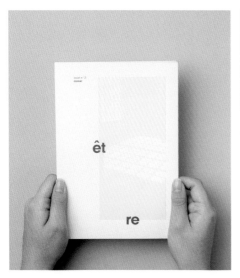

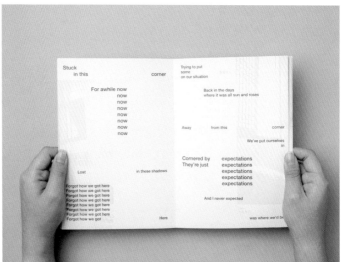

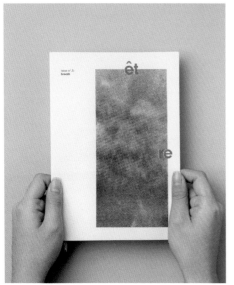

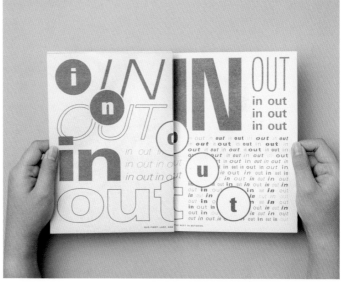

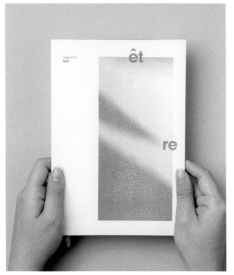

WHAT A FOLK !!!!!! 2016 • CROWD - LU • LIVE
Presents **TEAM EAR**

 PANTONE 2935 U + PANTONE 102 U

卢广仲现场演唱会

设计师：曾国展（Tseng Kuo Chan）
客户：添翼音乐

该项目是歌手卢广仲演唱会的视觉形象设计，他的音乐积极向上，活力四射。设计师将歌手形象放置在图像的中间，将标语的外观设计为向外散发的光束。人物印成蓝色使其更加突出，配色使用黄色打造明亮的氛围。

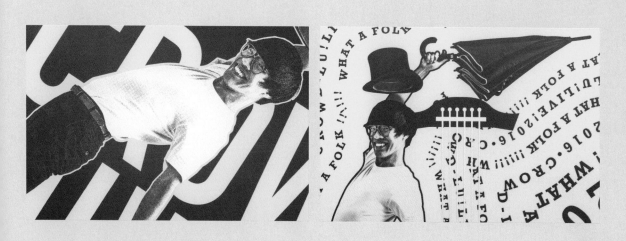

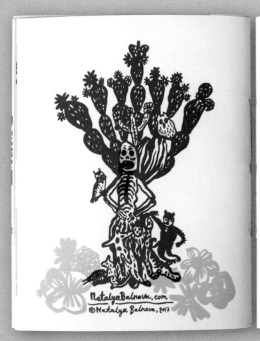

● ● C100 M94 Y14 K5
C8 M30 Y100 K0

祈祷之冠

设计师：纳塔莉娅·巴尔诺瓦
（Natalya Balnova）

"祈祷之冠"是一本丝网印刷书，其灵感来自南美宗教图画。这本书用视觉图像探讨了死亡、精神、救赎的主题。原画创作只用了黑色墨水，但设计师纳塔莉娅·巴尔诺瓦用数字化技术加入了其他颜色，以期增添情绪化和概念性的感觉。

"我大部分作品的图像和内容都是用意识流或超现实的方法来创作的。"纳塔莉娅说。这本书的神秘性为每个读者都提供了找寻意义的空间，就像解读自己的梦境一样。

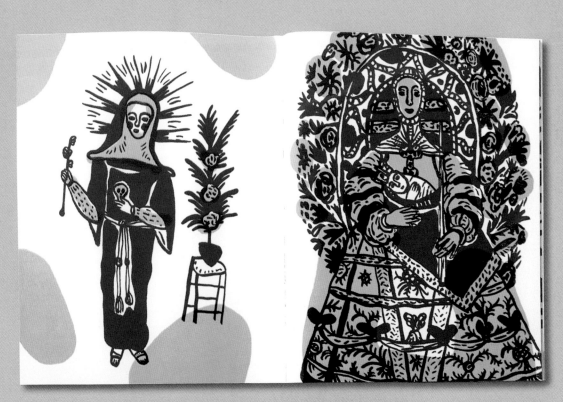

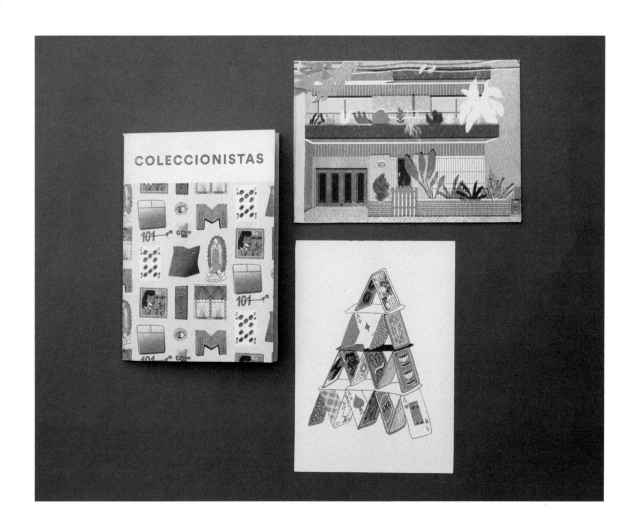

 Risograph Ink: Blue + Orange

 Risograph Ink: Orange + Flat Gold

收藏家

设计工作室：埃尔·富埃尔特出版（Ediciones El Fuerte）
创意指导：胡安·卡萨尔（Juan Casal），索菲娅·诺切蒂（Sofia Noceti）
设计师：胡安·卡萨尔，索菲娅·诺切蒂

埃尔·富埃尔特出版是阿根廷布宜诺斯艾利斯的一个小型出版商，用孔版印刷和蚀刻技术制作杂志和海报。《收藏家》（Coleccionistas）是一本44页厚的杂志，介绍有关收藏家及其藏品的故事。

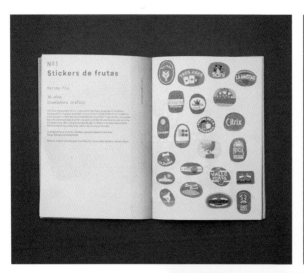

Risograph Ink:
Medium Blue+ Fluorescent Pink

Risograph Ink:
Teal + Fluorescent Orange

孔版印刷实验

设计师：蔡育旻（Yu-Min Tsai），安-克里斯汀·福克斯（Ann-Kristin Fuchs），黄曦嬅（Heiwa Wong）

孔版印刷实验深入研究了孔版印刷技术。通过查找资料、访问工作室，设计师们编辑出了一本小册子，包含该技术的简介、操作指南、采访柏林和台北孔版印刷大师的文章，令人受益匪浅。

众所周知，孔版印刷色彩鲜艳，印刷效果往往令人出乎意料，该项目的主要目的正是探索孔版印刷的效果与可能性。设计师采用有趣的设计方法，通过个人的解读方式将孔版印刷的特点视觉化。色彩的对比、重叠、渐变为小册子增添了许多乐趣，每一页的细节都值得细细品味。

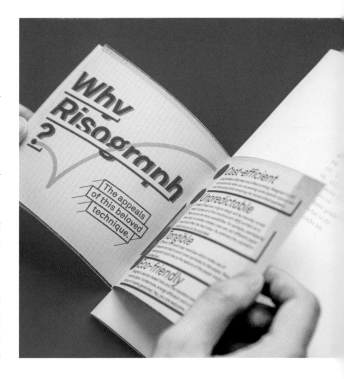

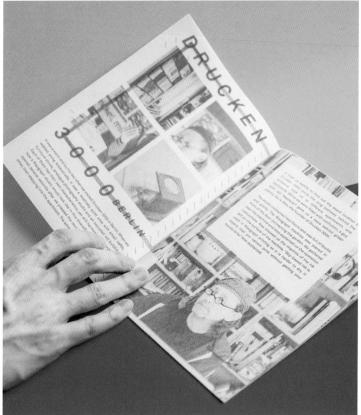

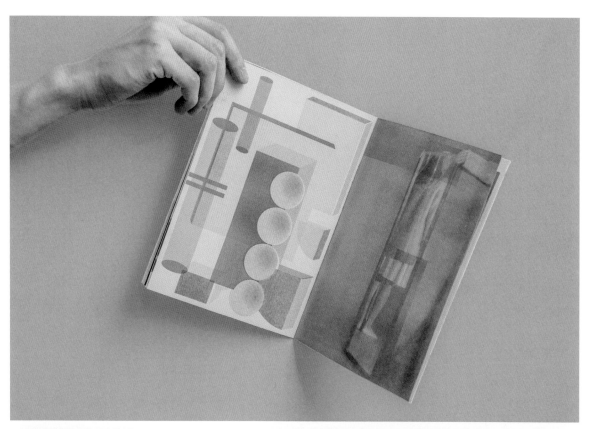

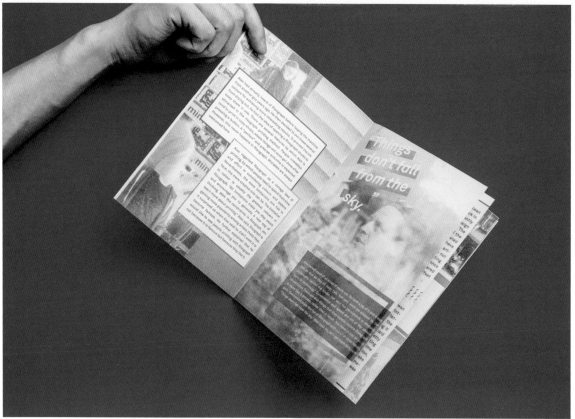

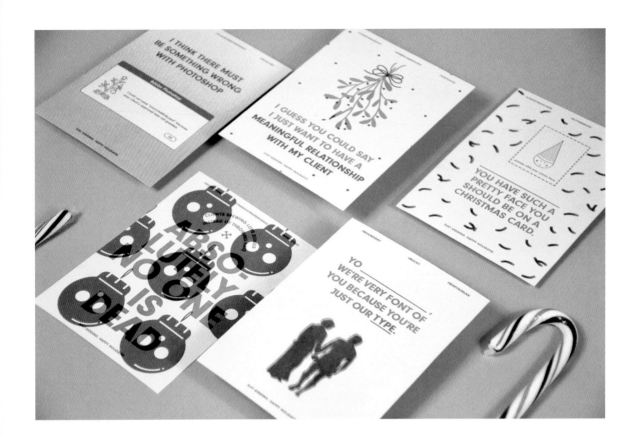

 Risograph Ink: Red + Green

圣诞贺卡

设计工作室：qu'est-ce que c'est 设计工作室
创意指导：林炜业

2015年qu'est-ce que c'est 设计工作室
制作了这套圣诞贺卡作为送给合作伙
伴、客户和朋友的礼物。该贺卡选用
了圣诞标志性的大红色和绿色，乍一
看和传统圣诞卡片差不多。但如果仔
细观察，你就会发现该圣诞贺卡的图
形和文本中藏着一些隐秘的信息。

I GUESS YOU COULD SAY
I JUST WANT TO HAVE A
**MEANINGFUL RELATIONSHIP
WITH MY CLIENT**

JUST KIDDING. HAPPY HOLIDAYS!

please affix your photo here

YOU HAVE SUCH A
PRETTY FACE YOU
SHOULD BE ON A
CHRISTMAS CARD.

JUST KIDDING. HAPPY HOLIDAYS!

YO _____,
WE'RE VERY FONT OF
YOU BECAUSE YOU'RE
JUST OUR **TYPE**.

JUST KIDDING. HAPPY HOLIDAYS!

I THINK THERE MUST
BE SOMETHING WRONG
WITH PHOTOSHOP

Adobe Photoshop

Could not save "yourcreativity.psd" because
your client's approval was not granted.

OK

JUST KIDDING. HAPPY HOLIDAYS!

《佩洛》卷三——《假新闻》

创意指导：卡米拉·平托纳托（Camilla Pintonato）
插画师 / 文案：艾丽丝·皮亚乔（Alice Piaggio），朱莉娅·塔西（Giulia Tassi），爱德华多·马萨（Edoardo Massa），弗朗西丝卡·坎帕尼亚（Francesca Campagna），艾琳娜·古列尔莫蒂（Elena Guglielmotti），爱丽丝·科拉因（Alice Corrain），亚历山德拉·贝洛尼（Alessandra Belloni），克劳迪娅·普莱夏（Claudia Plescia），乔瓦尼·科拉内里（Giovanni Colaneri），葆拉·门曼特（Paola Momenté），欧金尼奥·贝尔托齐（Eugenio Bertozzi），卢西亚·比安卡拉纳（Lucia Biancalana），伊丽莎白·德·昂格亚（Elisabetta D'Onghis），朱利亚·皮拉斯（Giulia Piras），弗吉尼亚·加布里埃利（Virginia Gabrielli），马可·卡普托（Marco Caputo），内达·马赞加（Naida Mazzenga），朱利亚·科诺森蒂（Giulia Conoscenti），朱利亚·帕斯托里诺（Giulia Pastorino），海尔加·佩雷斯·戈梅斯（Helga Pérez Gòmez）

《佩洛》（PELO）是由21位意大利的插画家创办的年刊。该杂志内容多变，每一期都单刀直入地探讨一个挑战传统权威的主题。设计师认为，每期的主题都必须对设计师自身也有激发的作用，放下对礼义廉耻的顾忌。该杂志提供给设计师一个机会，公开讨论私密的、微妙的话题，既不大事化小，也不言过其实。设计师给卷三选了一个非常重要的议题：如今人们常在互联网上阅读新闻，但他们从来没想过：这些到底是真的吗？《佩洛》卷三认真回答了这个问题，并重点讨论一些历史上及当代最大的谎言。

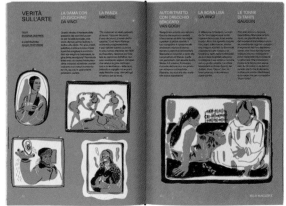

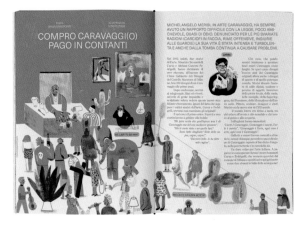
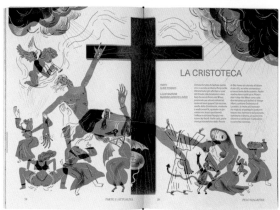

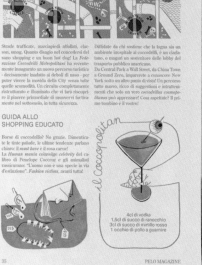

 Risograph Ink:
Teal + Fluorescent Orange

孔版印刷名片

设计师：玛琳·洛朗

这套名片充分体现了设计师玛琳·洛朗的平面设计特点。一套有4款名片，每款的插图各不相同。

名片用孔版印刷制作完成。孔版印刷色彩透明度高，可以叠加得到加深效果，也能用专色打印，颜色更亮，还能打印荧光色，例如本项目中使用的荧光橙。

 PANTONE 3258 C + PANTONE 219 C

2016/2017 空中爵士

设计工作室：杂货铺子
创意指导：杰罗姆·格兰贝尔
设计师：杰罗姆·格兰贝尔
客户：法国里尔飞机音乐厅（L'aéronef）

杂货铺子为在飞机音乐厅举办的爵士音乐节设计了8张系列海报。8张海报都遵循了相同的设计理念，只改换了艺术家的照片、名字的颜色、演唱会的日期。把这些海报组合起来，就可以拼成一张大幅的音乐节宣传图。蓝绿和粉红两种颜色构成了系列海报的相同背景，而两色叠印又产生了第三种颜色。

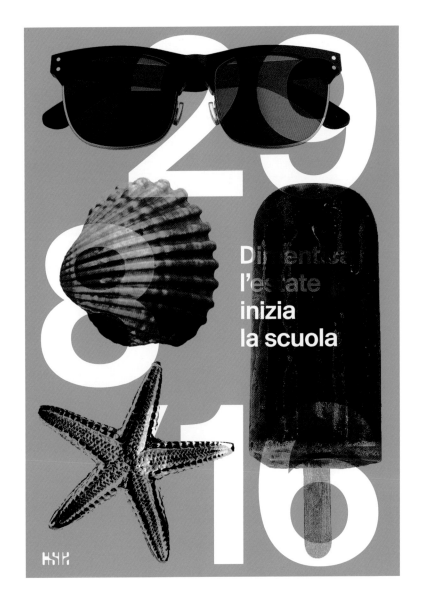

 R91 G247 B59 + R255 G51 B102

 R255 G51 B102 + R17 G169 B255

 R17 G169 B255 + R91 G247 B59

夏天再见

设计师：阿雷斯·佩德罗利（Ares Pedroli）
客户：艺术工业学校（School for Artistic Industries）

艺术工业学校在2016学年伊始开展了"夏天再见"活动。本项目包含海报、传单、往届学生作品展的邀请函。为了突出展览的开幕日期，设计师用了极大的字体来传达这个关键信息。海报上的文字意为"忘了夏天，让我们开学吧"，而海报的图片却在不断提醒人们夏天的快乐，与文字形成了有趣的对比。至于配色方案，设计师选择了3种鲜艳的颜色，每张海报上用2种。将其排成一排观赏，色彩的对比更加明显。

Dimentica
l'estate
inizia
la scuola

Dimentica
l'estate
inizia
la scuola

C55 M0 Y100 K0
C100 M100 Y20 K18
C0 M28 Y91 K0
C100 M100 Y20 K18

苏梅极致风尚 15

设计工作室：阿克森设计（Axen design）
创意指导：阿克西翁·伊万科夫
（Aksion Ivankov）
设计师：阿克西翁·伊万科夫
客户：极致风尚（Extreme Style）

苏梅极致风尚15是一个城市节日。在2017年的活动中，该节日还纳入了街头艺术。因此设计师要在设计中传达的关键信息就是艺术与极限的结合。

设计师使用了绿紫两色作为基础色，搭配一个橙黄色。深紫色用于背景十分有力，压倒了"艺术"的含义。品牌形象中明亮的绿色代表了"极限"的主题，另一个颜色橙黄仅用于节日嘉宾和评委的网络广告。对比强烈的色彩组合使得整个设计非常抓人眼球。

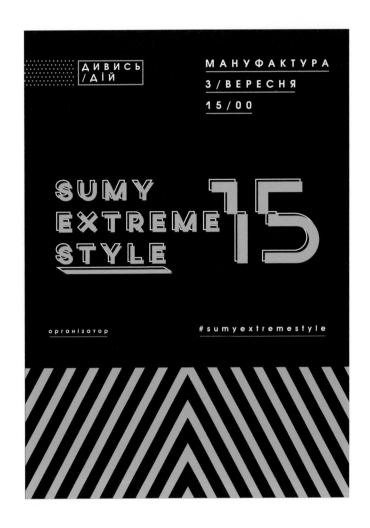

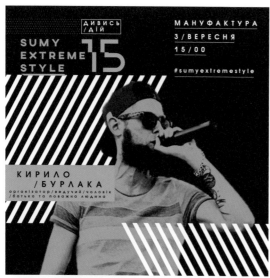

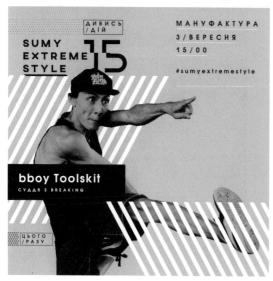

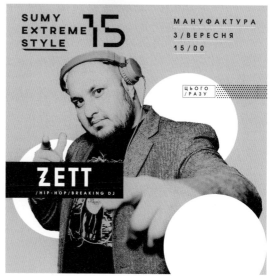

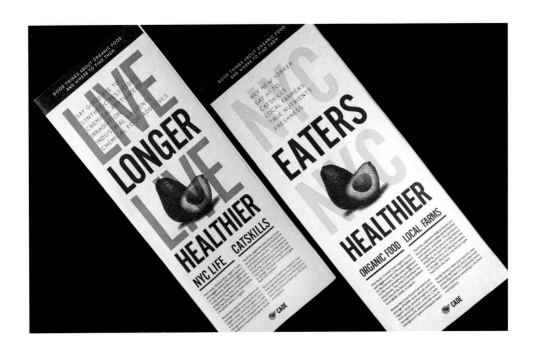

C75 M0 Y75 K0 + C100 M100 Y0 K0

C0 M0 Y100 K0 + C100 M100 Y0 K0

纽约市 × 卡茨基尔：健康地图

设计师：提蒂波·柴姆苔扬波（Thitipol Chaimattayompol）
客户：农业发展与创业中心（Center for Agricultural Development & Entrepreneurship）

纽约市×卡茨基尔项目是普拉特大学包装设计理科硕士生与农业发展与创业中心合作的项目，他们设计了一份宣传材料，推广卡茨基尔当地的食材，如鸡蛋、牛奶、枫糖浆等。设计师创建了一张双面折叠地图，便于发给纽约市附近的餐馆。该地图一面显示使用了卡茨基尔有机食材的曼哈顿餐馆、咖啡厅和市场的信息和位置；另一面则是卡茨基尔的地图，其中标注了各个农场的位置。

地图会被分发到曼哈顿等市区，因此设计必须亮眼，能在其他形形色色的地图及宣传册中脱颖而出。色彩明亮的孔版印刷颜料给了设计师启发，他决定在设计中使用纯色作为基础色，代表有机和城市。此外，在新闻纸上使用两色搭配可以突出设计的简洁。颜色尽管不多，但对比度更高，视觉表达也很强烈。

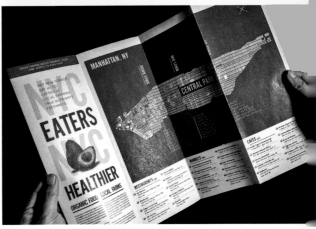

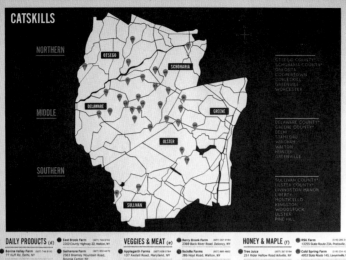

CATSKILLS

NORTHERN

MIDDLE

SOUTHERN

OTSEGO

SCHOHARIA

DELAWARE

GREENE

ULSTER

SULLIVAN

OTSEGO COUNTY*
SCHOHARIA COUNTY*
ONEONTA
COOPERSTOWN
COBLESKILL
GREENVILLE
WORCESTER

DELAWARE COUNTY*
GREENE COUNTY*
DELHI
STAMFORD
WINDHAM
WALTON
HUNTER
GREENVILLE

SULLIVAN COUNTY*
ULSTER COUNTY*
LIVINGSTON MANOR
LIBERTY
MONTICELLO
WOODSTOCK
ULSTER
PINE HILL

SAY GOODBYE TO:
SYNTHETIC PESTICIDES
CHEMICAL FERTILIZERS
IRRADIATION
INDUSTRIAL SOLVENTS
CHEMICAL FOOD ADDITIVES

LIVE LONGER LIVE HEALTHIER

NYC LIFE CATSKILLS

One study showed that organic fruits and veggies contain 27% more vitamin C, 21.1% more iron, 29.3% more magnesium, 13.6% more phosphorus, and 18% more polyphenols. The only US beef that has been free of the fatal prion brain disease Creutzfeldt-Jakob, is organic.

Researchers have found that there is an average of 600% more salicylic acid in organic soups, and that organic carrot and coriander soup contains 1,040 nanograms of it, compared with only 20 nanograms in typical nonorganic soups!

The fruits, vegetables daily products you buy at the farmers market are the freshest and tastiest available. The products brought directly to you no long-distance shipping, no gassing to simulate the ripening process, no sitting for weeks in storage. This food is as real as it gets fresh from the farm.

Family farmers need your support, now that large agribusiness dominates food production in the U.S. Small family farms have a hard time competing in the food marketplace.

CADE

DAILY PRODUCTS (d)

- **Bovina Valley Farm** (607) 746 8192
 77 Huff Rd, Delhi, NY
- **Burn Ayr Farm** (607) 746 7287
 21031 NY-28, Delhi, NY
- **ByeBrook Farms** (607) 538 9799
 Co Rd 18, Bloomville, NY
- **Dirty Girl Farm** (845) 676 4690
 539 Perch Lake Rd, Andes, NY
- **Eagle Hollow Farm** (607) 865 7316
 2004 Mac Gibbon Hollow Rd, Walton, NY

- **East Brook Farm** (607) 746 8192
 2253 County Highway 22, Walton, NY
- **Gelnanore Farm** (607) 746 7287
 2363 Bramley Mountain Road, Bovina Center, NY
- **Gray Goose Farm** (607) 746 3645
 83 Maggie Hoag Road, Delancey, NY
- **Crystal Valley Farm** (518) 678 9789
 253 County Route 3, Halcott Center, NY
- **Dirai's Dairy Farm** (845) 4834301
 1345 Sharndefe Road, Livingston Manor, NY

VEGGIES & MEAT (e)

- **Applegarth Farms** (607) 638 5784
 137 Axetell Road, Maryland, NY
- **Eternal Flame Farm** (607) 865 7087
 61 Conclin road, Walton, NY
- **Rich Farm** (607) 638 1317
 13075 County Highway 18, Hobart, NY
- **Story Farms LLC** (518) 678 9789
 4640 State Route 32, Catskill, NY
- **Fall Brook Farm** (607) 326 2887
 2590 West Settlement Road, Roxbury, NY

- **Berry Brook Farm** (607) 397 0194
 2369 Back River Road, Delancy, NY
- **SaJoBa Farms** (607) 865 4802
 286 Hoyt Road, Walton, NY
- **Horton Hill Farm** (607) 652 8450
 127 Horton Road, Jefferson, NY
- **Nectar Hills Farm** (607) 638 5784
 393 Peeler Road, Schenevus, NY
- **Buck Hill Farm** (607) 652 7080
 185 Fuller Road, Jefferson, NY
- **Good Fields** (607) 859 2227
 1277 Copes Coner Road, South New Berlin, NY

HONEY & MAPLE (f)

- **Tree Juice** (607) 267 8194
 251 Rider Hollow Road Arkville, NY
- **Catskill Provision** (607) 267 8194
 244 Delawear Lake Road, Long
- **HT Acrec Farm** (844) 424 4421
 1833 MacDougall Road, Oneonta, NY
- **Pure Mountain Honey** (607) 865 3738
 Walton, NY
- **Catskill Provision** (607) 267 8194
 244 Delawear Lake Road Long Eddy, NY

- **RSK Farm** (518) 380 2128
 13255 State Route 23A, Prattsville, NY
- **Cold Spring Farm** (518) 234 4268
 4953 State Route 145, Lawyerville, NY
- **Heirloom Acres** (845) 344 1722
 23 Main St, Narrowsburg, NY
- **Edge Wood** (845) 245 0819
 22 Lasher Road, Big India, NY
- **Kelder'S Farm** (845) 626 7 31
 5755 Route 209, Kerhonkson, NY
- **Griffin Conners** (315) 242 7324
 189-829 Brush Ridge Road Fleischmanns, NY

HEY NEW YORKER SAY HI TO:
CATSKILLS
LOCAL FARMERS
TRUE NUTRIENTS
FRESHNESS

NYC EATERS NYC HEALTHIER

ORGANIC FOOD LOCAL FARMS

One study showed that organic fruits and veggies contain 27% more vitamin C, 21.1% more iron, 29.3% more magnesium, 13.6% more phosphorus, and 18% more polyphenols. The only US beef that has been free of the fatal prion brain disease Creutzfeldt-Jakob, is organic.

Researchers have found that there is an average of 600% more salicylic acid in organic soups, and that organic carrot and coriander soup contains 1,040 nanograms of it, compared with only 20 nanograms in typical nonorganic soups!

The fruits, vegetables daily products you buy at the farmers market are the freshest and tastiest available. The products brought directly to you no long-distance shipping, no gassing to simulate the ripening process, no sitting for weeks in storage. This food is as real as it gets fresh from the farm.

Family farmers need your support, now that large agribusiness dominates food production in the U.S. Small family farms have a hard time competing in the food marketplace.

CADE

MANHATTAN, NY

DOWN TOWN MID TOWN UP TOWN

CENTRAL PARK

SOHO
NOHO
BOWERY
NOLITA
LITTLE ITALY
EAST VILLAGE
WEST VILLAGE
LOWER EAST SIDE
GREENWICH VILLAGE

KIPS BAY
CHELSEA
TIMES SQUARE
HUDSON YARDS
UNION SQUARE
HUDSON YARDS
HELL'S KITCHEN
MADISON SQUARE
STUYVESANT SQUARE

HARLEM
YORKVILLE
MARBLE HILL
FORT GEORGE
UPPER WEST SIDE
UPPER MANHATTAN
WASHINGTON HEIGHTS

RESTAURANTS (a)

- **a1 Hu Kitchen**
 78 5th Ave (at E 14th St), New York, NY
- **a2 Bareburger**
 153 8th Ave (btwn 17th & 18th St.), New York, NY
- **a3 Siggy's Good Food**
 292 Elizabeth St (btwn E Houston & Bleecker St), New York, NY
- **a4 ABC Kitchen**
 35 E 18th St (btwn Broadway & Park Ave S), New York, NY

- **a5 The Fat Radish**
 17 Orchard St, New York, NY
- **a6 Bubby's**
 120 Hudson St (btwn Franklin & Moore St), New York, NY
- **a7 Candle 79.0**
 154 E 79th St (at Lexington Ave), New York, NY
- **a8 Foragers Table8.0**
 300 W 22nd St (at 8th Ave), New York, NY
- **a9 Blue Hill**
 75 Washington Place New York, NY

MARKETS (b)

- **b1 Union Square Greenmarket**
 1 Union Sq W, New York, NY
- **b2 Westerly Natural Market**
 911 8th Avenue, New York, NY
- **b3 Fairway Market9.0**
 2328 12th Ave, New York, NY
- **b4 A Matter of Health, Inc**
 1347 First Ave, New York, NY
- **b5 Lifethyme**
 410 Ave Of The Americas New York, NY

- **b6 All Baba Organic Marketplace**
 1 Mott St, New York, NY
- **b7 Commodities Natural Market**
 165 1st Ave, New York, NY
- **b8 Essex St Market**
 120 Essex St, New York, NY
- **b9 Fairway Market.0**
 550 2nd Ave, New York, NY
- **b10 A Matter of Health, Inc**
 1347 First Ave, New York, NY
- **b11 Inwood Greenmarket**
 Isham St & Seaman Ave New York, NY

CAFES (c)

- **c1 Union Square Greenmarket**
 1 Union Sq W, New York, NY
- **c2 Westerly Natural Market**
 165 1st Ave, New York, NY
- **c3 Essex St Market**
 120 Essex St, New York, NY
- **c4 Fairway Market**
 550 2nd Ave, New York, NY
- **c5 Lifethyme**
 410 Ave Of The Americas New York, NY

- **c6 All Baba Organic Marketplace**
 1 Mott St, New York, NY
- **c7 Commodities Natural Market**
 165 1st Ave, New York, NY
- **c8 Essex St Market**
 120 Essex St, New York, NY
- **c9 Fairway Market**
 550 2nd Ave, New York, NY
- **c10 A Matter of Health, Inc**
 1347 First Ave, New York, NY
- **c11 Inwood Greenmarket**
 Isham St & Seaman Ave New York, NY

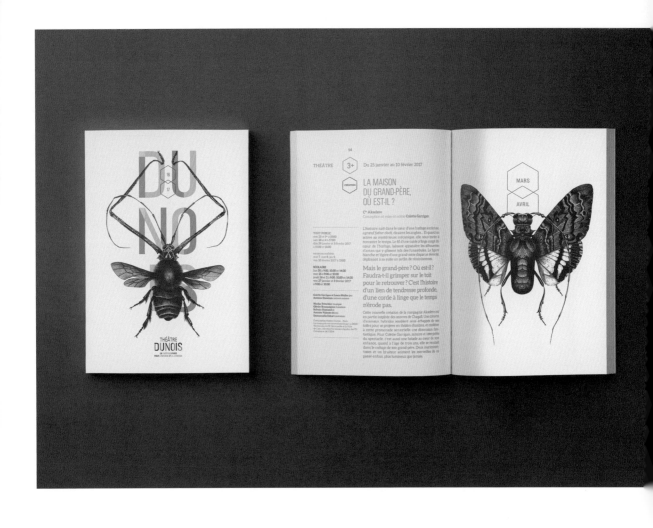

PANTONE Green U + PANTONE Violet U

PANTONE 342 U + PANTONE 471 U

杜诺瓦剧院 2016/2017 & 2017/2018

设计工作室：杂货铺子
创意指导：玛丽克·奥弗鲁瓦（Marieke Offroy）
设计师：玛丽克·奥弗鲁瓦
客户：法国巴黎杜诺瓦剧院（Théâtre Dunois）

自2014年以来，杂货铺子一直在为巴黎主要面向年轻观众的杜诺瓦剧院工作。

设计师玛丽克·奥弗鲁瓦将人和动物的形象相结合创作插画，在2017/2018演出季中，她凭想象绘制了"奇怪生物"，即人与动物的变异结合体。自2014年该工作室一直用双色调为杜诺瓦剧院提供传播设计。这样既能加强剧院的视觉形象，又能保证印刷的低成本。

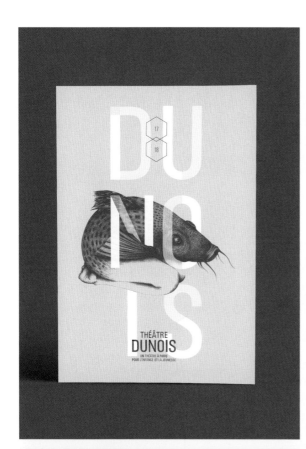

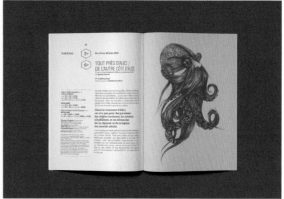

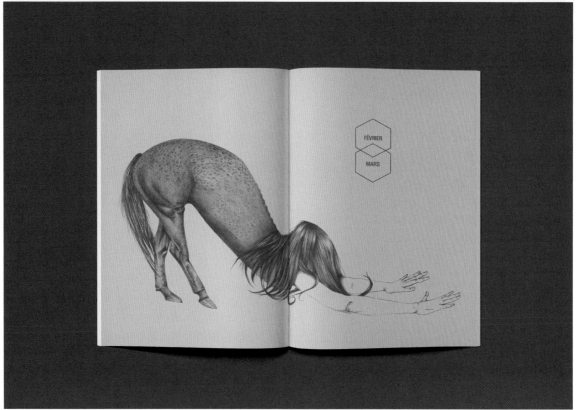

C74 M85 Y0 K0 + C50 M0 Y40 K0

C0 M67 Y100 K0 + C75 M100 Y34 K35

C100 M100 Y27 K30 + C60 M0 Y31 K0

C95 M81 Y43 K39 + C10 M90 Y80 K0

康定斯基字体

设计工作室：K95 工作室
创意指导：达尼洛·德·马尔科
设计师：达尼洛·德·马尔科

康定斯基字体是一组实验字体，灵感来自俄罗斯艺术家瓦西里·康定斯基（Wassily Kandisky）及其著作《点线面》。每个小写字母都是由几根线组成，而大写字母则由点和线组成。为了宣传康定斯基字体，K95工作室用双色调技法设计了几张海报，海报的图片与字母的形状完美地结合在一起。其中一张海报还将康定斯基本人的照片和他的名字组合了起来。

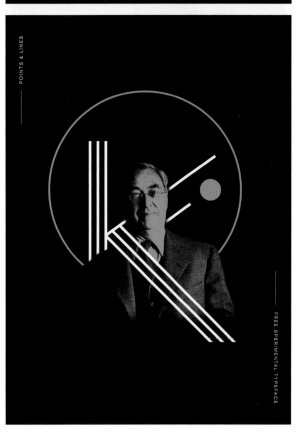

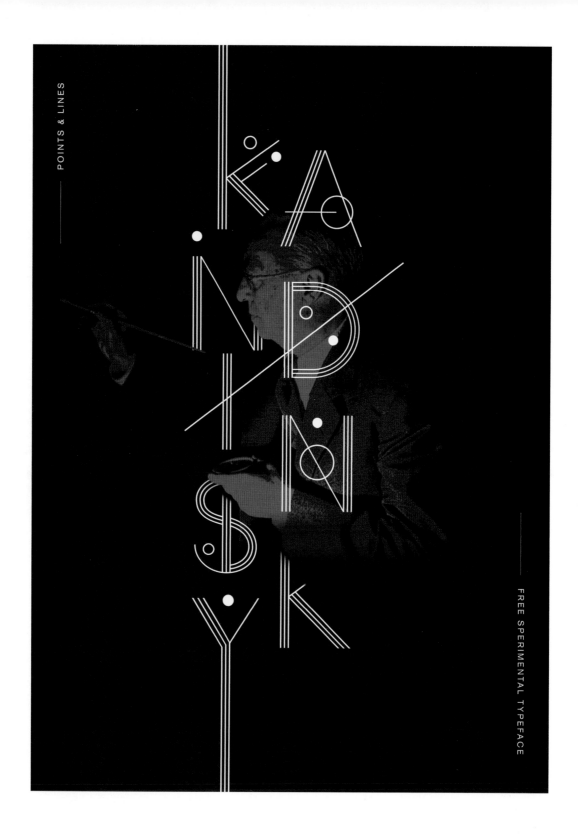

KANDINSKY

FREE SPERIMENTAL TYPEFACE

PANTONE 359 C + PANTONE 2593 C

平面设计手册

设计师：伊莎贝尔·贝尔特兰（Isabel Beltrán），帕梅拉·萨达（Pamela Sada）
客户：蒙特雷大学（University of Monterrey）

该项目是为蒙特雷大学平面设计专业的本科生做的一本入学手册，用充满创造力的方式展示了所有可选课程、校园及各类设施的相关信息、交换生项目、有奖学生项目比赛等，让新生能轻松自如地了解大学情况。

概念的灵感来自大脑左右两个半球，它们分管逻辑和创意。这两种能力对于大脑的正常运行至关重要，也是设计专业学生的必备素质。右半球负责创意，因此用有机的手绘细节展示；左半球负责理性，用网格和模块化细节表达。配色方面，绿色让人联想到经济、雄心，紫色则与创造力相关，两色结合，表达十分有力。

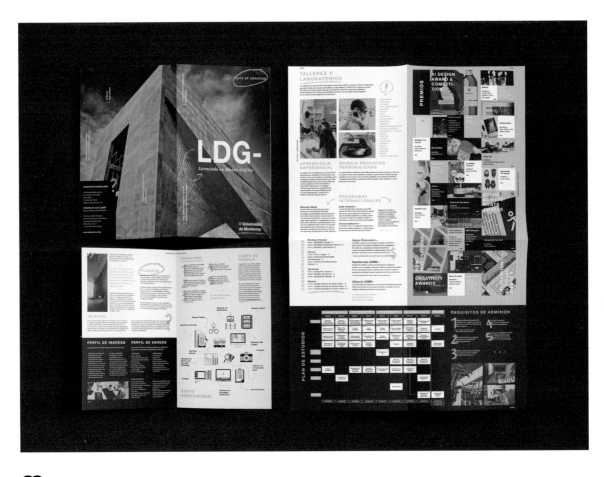

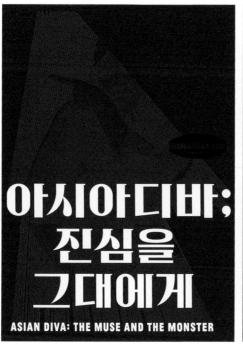
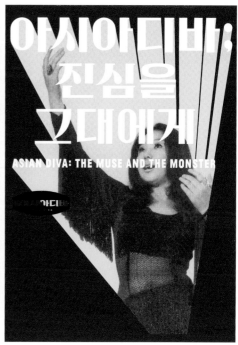

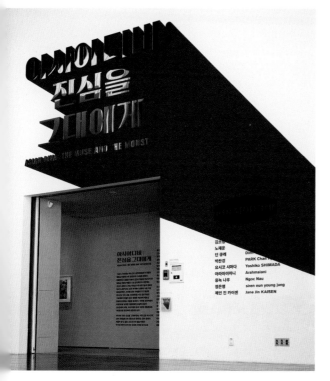

 PANTONE 199 + PANTONE 2736

PANTONE 199 + PANTONE 803

亚洲女神：缪斯与怪兽

设计工作室：fnt 工作室
设计师：李澈民
策展人：雷吉纳·申（Regina Shin），李勇友（Yongwoo Lee）
客户：首尔艺术博物馆

该项目为首尔艺术博物馆（Seoul Museum of Art）举办的
"亚洲女神：缪斯与怪兽"展的识别设计。项目包括海报、
目录、展览图片以及其他印刷品。这次展览将当代艺术与
20世纪60—70年代韩国流行音乐偶像结合在一起，以之为
棱镜，反映了渗透整个亚洲的后殖民时代经历，如女性生
活、女性话语权、性别问题、性问题、冷战、专政等。

fnt工作室为这个项目设计了一个韩式复古风的标志，利用
互补色来表现那个风云诡谲的时代。两张海报中的女性是
金秋子，韩国20世纪70年代最著名的女歌手之一。将女性
偶像、透视艺术字和三原色组合在一起，表现了受压迫者
在那个荒唐时代的反抗。

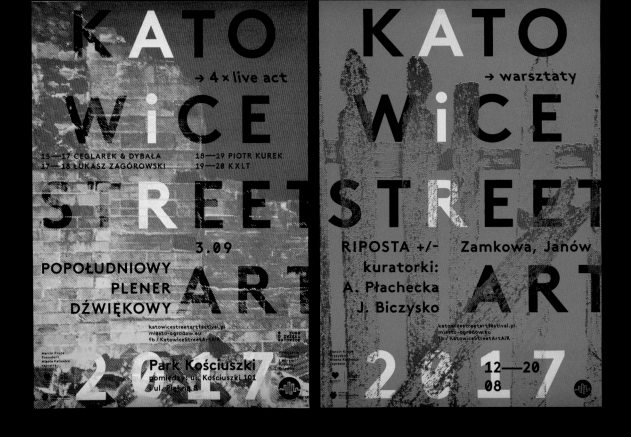

● PANTONE 806 + PANTONE 803

● PANTONE 803 + PANTONE 806

● PANTONE 801 + PANTONE 806

● PANTONE 802 + PANTONE 805

2017 卡托维兹街头艺术节

设计师：玛尔塔·加文
客户：卡托维兹文化机构——花园之城（Instytucja Kultury Katowice – Miasto Ogrodów）

2017年卡托维兹街头艺术节（Katowice Street Art Air 2017）改为了卡托维兹艺术家社区街头艺术计划（Residential Katowice Street Art AiR program）。活动变了，思想也要变，旧习惯、老办法都得改，这个艺术节需要一场革命。受邀的艺术家慢慢熟悉了这个空间后，每个人跟从自己的节奏，创作了许多有趣的作品。

为了用视觉表达出节日计划的转变、社会中的变化，设计师开发了新的视觉语言，她选择残破的围墙图案表示人们对解放的需要，铁丝网暗指真实的政治局势。

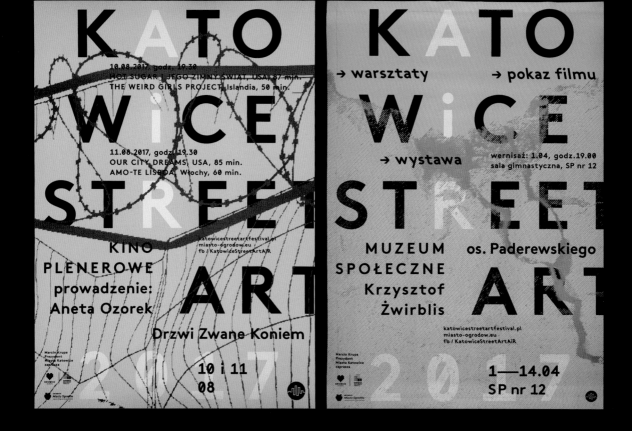

渐变

$1+1=\infty$

PANTONE 2563 C
PANTONE 2726 C

2017中国香港书展澳门馆

设计工作室：心声闷设计
（SomethingMoon Design）
设计师：郑志伟（Chiwai Cheang）
客户：中国澳门基金会

该设计项目反映了设计师对文学的思考。对于自己的设计理念，设计师说："我将文学比喻成光和影，我们身在其中又身在其外。我把画面扩大到原有的世俗之外，也缩小到字里行间发出的微光之中。"

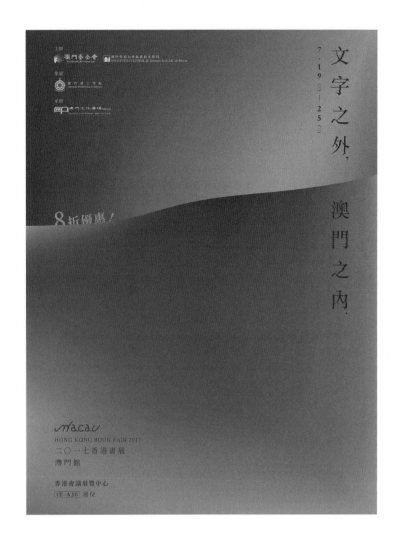

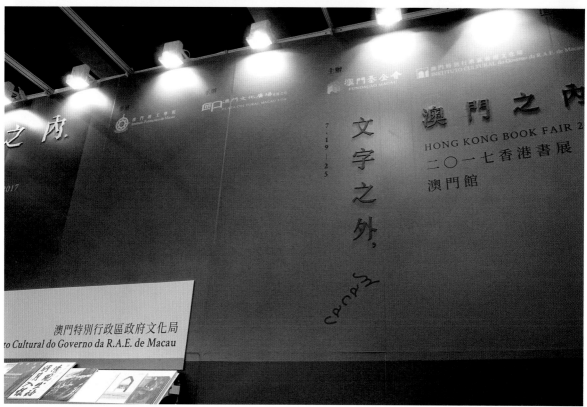

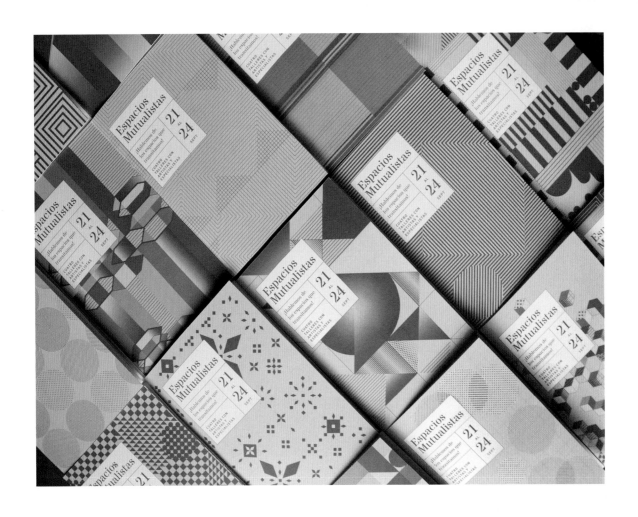

PANTONE 1555 U
PANTONE Reflex Blue U

互惠空间

设计工作室：弯刀工作室（Estudio Machete）
设计师：劳拉·卡德纳斯，劳拉·达萨（Laura Daza）
摄影师：塞巴斯蒂安·克鲁兹·罗尔丹（Sebastián Cruz Roldán）
客户：互惠空间（Espacios Mutualistas）艺术项目

互惠空间是一个通过艺术干预重建哥伦比亚波哥大市被遗忘的假想社区和历史场所的设计项目。

整个项目包括24张采用双色技巧设计的封面。这些作品以多种形式特征重现了各种虚构场所，强调了每个空间的结构独特性。从最终作品来看，这个创作非现实场所的过程让人回味无穷。

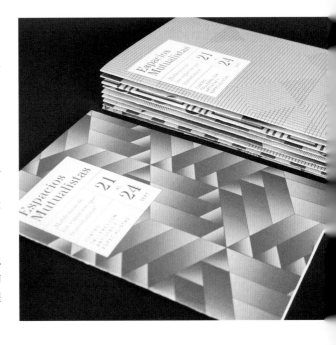

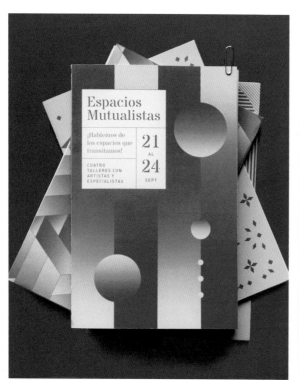

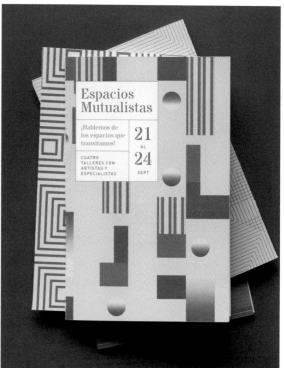

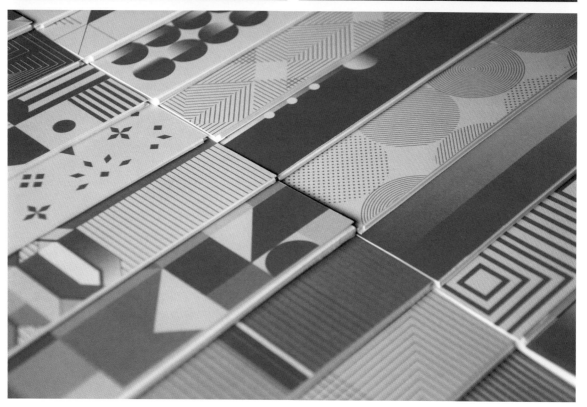

印度尼西亚艺术峰会

创意指导：里特·威利·普特拉（Ritter Willy Putra）
设计师：亨德里·希曼·桑托萨（Hendri Siman Santosa），乌塔里·肯尼迪（Utari Kennedy），埃德温（Edwin）
客户：印度尼西亚教育和文化部

印度尼西亚艺术峰会（Art Summit Indonesia）是由印度尼西亚教育与文化部发起的国际峰会，最早举办于1995年。这一峰会盛情邀请全球艺术家来参与，尤其是音乐、舞蹈、戏剧等表演艺术领域的相关人士。

该品牌重塑项目旨在将印度尼西亚的当代表演艺术放入新视界，从而树立印度尼西亚艺术峰会为全球艺术中心的标杆。设计的挑战在于如何创作出灵活的视觉形象，同时服务于印度尼西亚艺术峰会这个机构和这场三年一度的盛会。

设计师用纯色、渐变两种不同方式处理方、圆两种几何图形，目的是在营造现代感的同时展现该形象设计的动感。

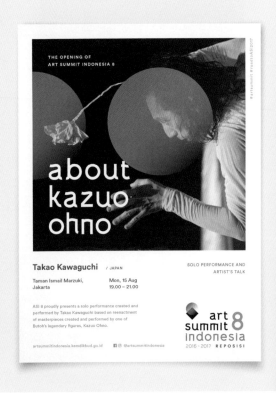

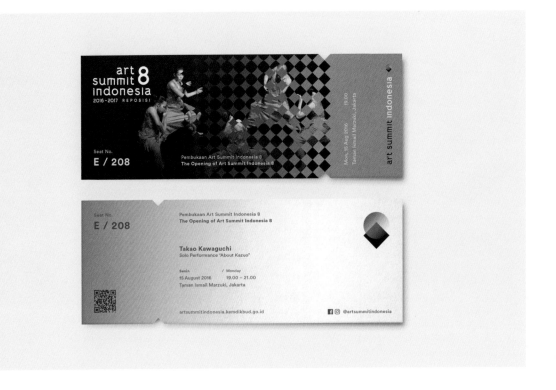

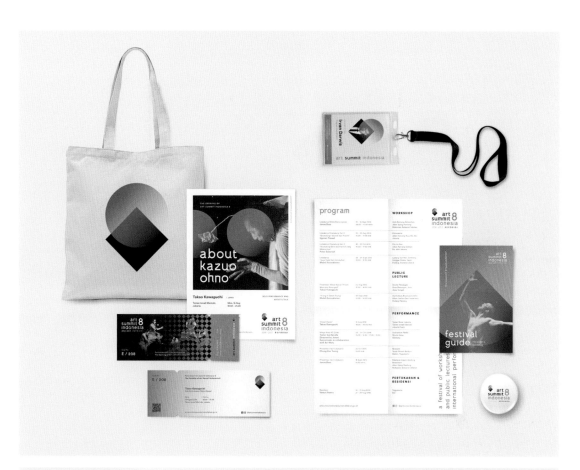

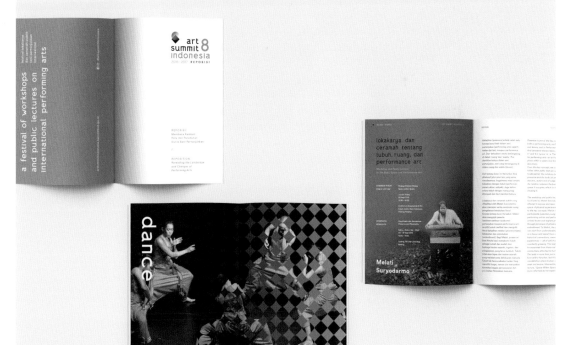

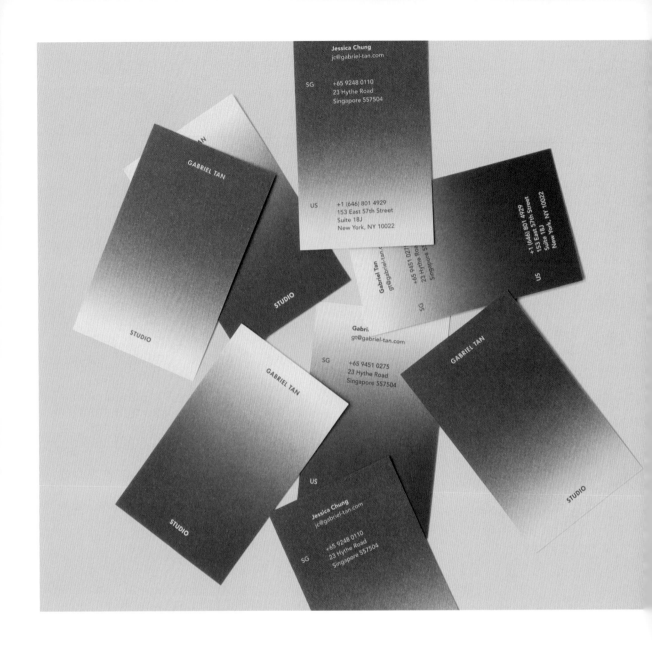

 PANTONE 7736 U + PANTONE 7604 U

PANTONE 296 U + PANTONE 7507 U

加布里埃尔·陈工作室

设计工作室：思源（Roots）
创意指导：袁国康（Jonathan Yuen）
设计师：袁国康，加布里埃尔·陈（Gabriel Tan）
客户：加布里埃尔·陈工作室（Gabriel Tan Studio）

加布里埃尔·陈工作室是工业设计师加布里埃尔·陈新成立的同名工作室，主要活跃于新加坡、巴塞罗那和纽约，作品横跨产品、空间和室内设计等多个领域。

思源负责了该设计工作室识别系统的概念化设计。设计师用一个简单而醒目的颜色渐变系统来代表工作室的跨领域特质。工作室的每个成员都为自己的名片和工作室文具选择了独特的个性化渐变双色调。这一设计方案使得该识别系统能随着工作室的发展不断延伸。

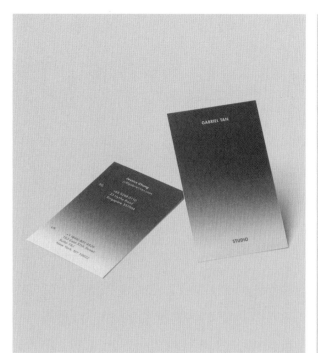

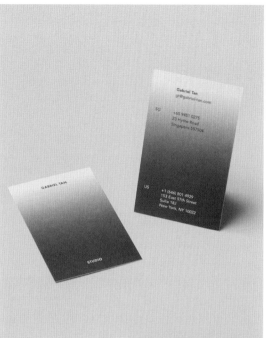

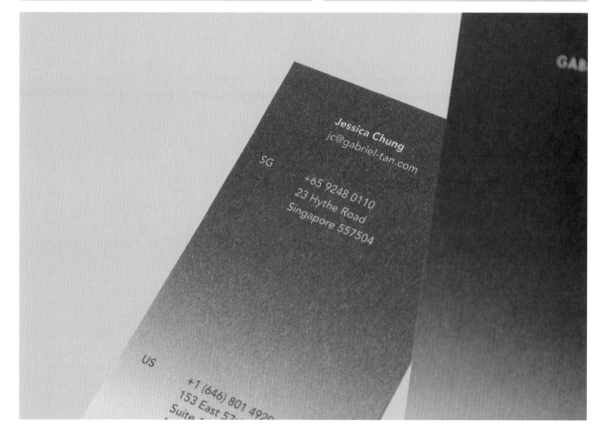

 PANTONE 2132 C + PANTONE Purple C

博若莱新酒

设计工作室：Explicit 设计工作室（Explicit Design Studio）
创意指导：胡诺尔·卡泰（Hunor Kátay）
设计师：胡诺尔·卡泰，塞巴斯蒂安·内梅特（Sebestyén Németh），
西拉德·科瓦奇（Szilárd Kovács），马顿·阿奇（Márton Ács）

博若莱是法国历史悠久的葡萄酒产区，位于里昂北部，覆盖了索恩-卢瓦尔省南部的部分地区。该地区因其悠久的酿酒传统闻名于世，近来又以广受好评的博若莱新酒声名大噪。博若莱新酒是一种用白汁黑佳美葡萄，也就是人们俗称的佳美葡萄所酿制的红葡萄酒。这种酒是最受欢迎的期酒，紫粉的酒色反映出其新鲜的特质，一般在葡萄收获6周到8周后装瓶。设计项目的色彩选择也展现了这种葡萄的天然色彩。整体时尚的纹理搭配着清晰而现代的图形元素，后者体现了博若莱新酒的新鲜与优雅。

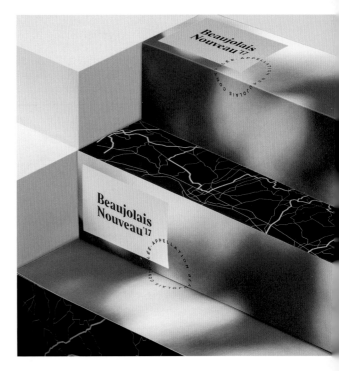

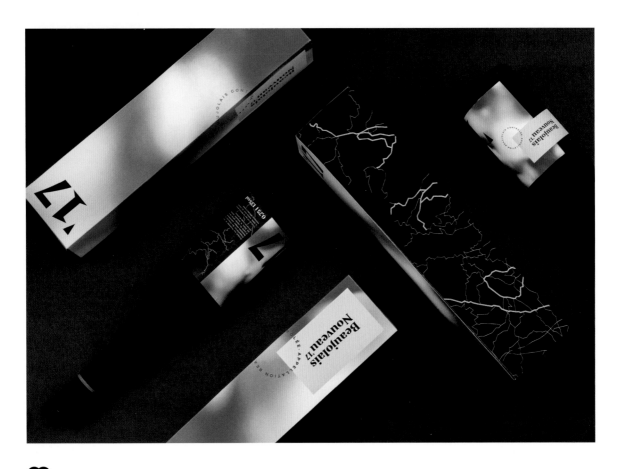

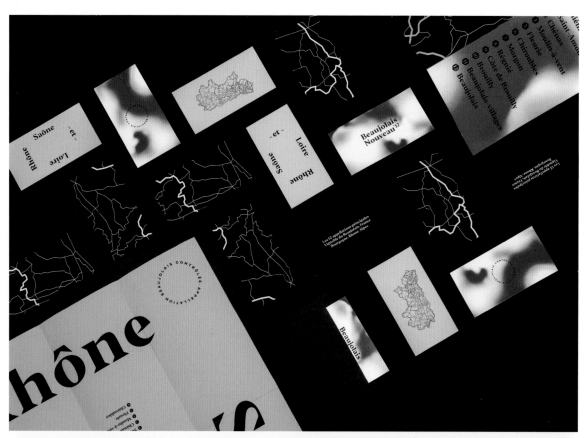

 PANTONE 294 + PANTONE 876

芬兰艺术教育相关对谈

设计工作室：意义（Merkitys）工作室
创意指导：萨法·霍文（Safa Hovinen）
设计师：萨法·霍文
客户：阿尔托艺术图书出版社
（Aalto ARTS Books）

该书汇集了22篇芬兰艺术教育界为庆祝芬兰艺术教育100周年所著的文章。设计工作室期望为这本书营造出喜庆而不失庄重的感觉。色彩搭配方面，设计师选择了芬兰主题图书最常见的颜色——芬兰国旗色之一的蓝色，以及芬兰建筑常见的金属铜色。两种颜色构成了充满色调感和质地感的动态组合。

该设计的另一重点在于制造惊喜元素。意义工作室在经过一番调查后选择用丝网印刷制作封面，并在实际操作时运用随机方式实时混合选用的色彩。最终的产物是一系列独特的封面：每一册都与众不同，宛如画作。

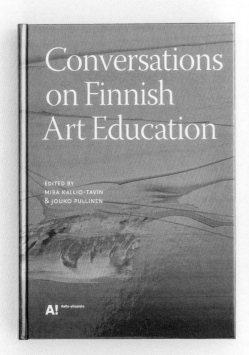

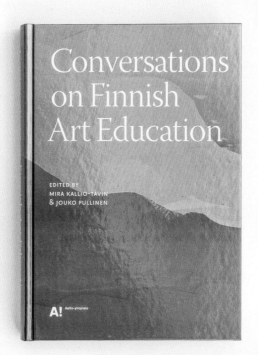

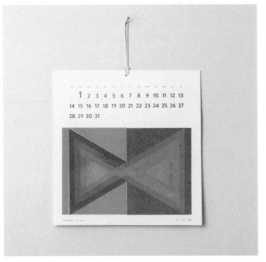
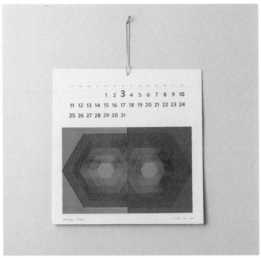

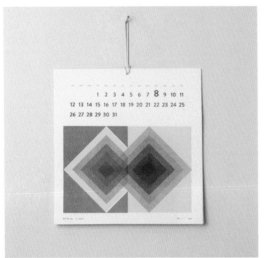
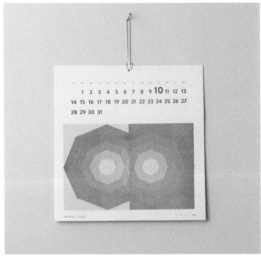

Risograph Ink: Green + Blue

Risograph Ink: Green + Orange

Risograph Ink: Blue + Yellow

Risograph Ink: Yellow + Orange

Risograph Ink: Fluorescent Orange + Lavender

Risograph Ink: Blue + Fluorescent Pink

Risograph Ink: Lavender + Yellow

Risograph Ink: Green + Fluorescent Pink

360 度 365 天 2017 年年历

设计工作室：O.OO 孔版印刷 & 设计工作室 / 创意指导：卢奕桦（Pip Lu），潘昱州（Yuchou Pan）
设计师：卢奕桦，潘昱州

360 度 365 天项目以圆形作为其设计的起点。圆周上的点连接形成了很多多边形。工作室采用了扩散、等距切割和双色交叉等技巧来制造出第三种颜色。孔版印刷技术更是让这次设计的配色尝试获得了意想不到的效果。

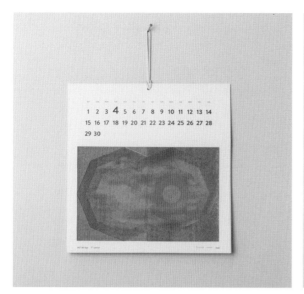

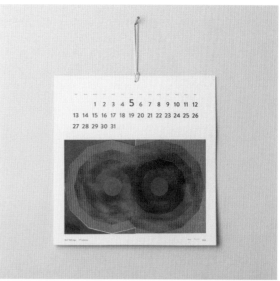

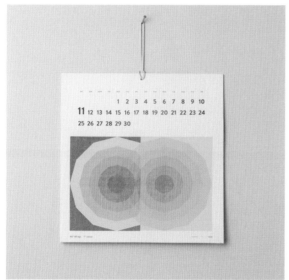

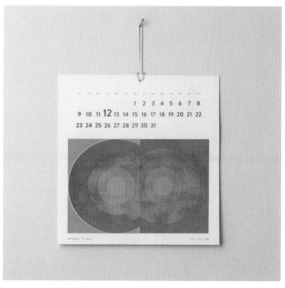

PANTONE 148 C + PANTONE 916 C

PANTONE 545 C + PANTONE 169 C

淇即芙中秋节茶礼盒

设计工作室：四木设计（W/H Design Studio）
艺术指导：林建华（Hua Lin）
设计师：林建宏（Sean Lin），徐佩瑄（Pei Hsu）
项目管理：林韦廷（Jenny Lin）
印刷厂：艾斯印刷（Ice Printing）
摄影师：钟济凡（Chifan Chung）

该项目使用了柔和的渐变来表现茶水的液体状态和茶香的浓郁程度。浅绿和栗色代表了东方茶质朴无华的特点，粉色和蓝色则展现了西式茶的浪漫风味。

PANTONE 2736 C
PANTONE 805 C

获取新艺术！2017 匈牙利美术大学开放日

设计师：马塞尔·卡齐克（Marcell Kazsik）
客户：匈牙利美术大学

该项目是匈牙利美术大学开放日的相关设计。匈牙利美术大学是匈牙利负有盛名的艺术学校，该学校旨在为全欧洲培育优秀的艺术人才。开放日活动的目的是普及当代艺术。

在视觉外观部分，设计师马塞尔·卡齐克采用两种浅色塑造出平滑的背景，字体则选择了"商业字体"字体工厂的粗体德鲁克宽体（Druk wide）。设计创意来自初升的太阳。海报采用了传统丝网印刷，宣传册则采用了胶印技术，贴纸和其他材料用数码印刷制成。

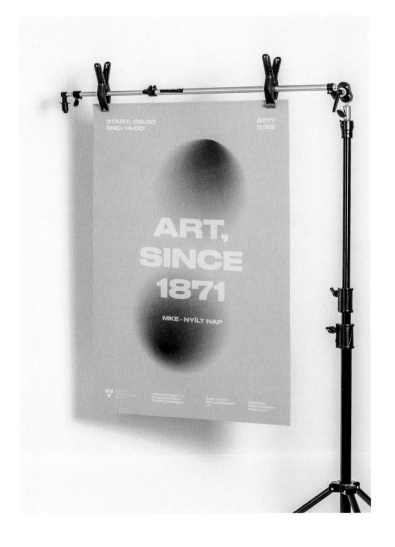

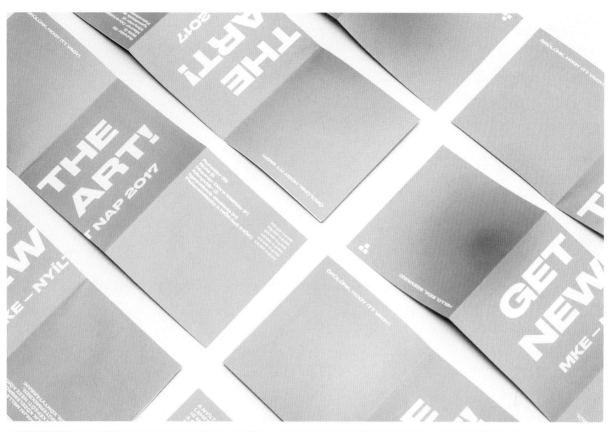

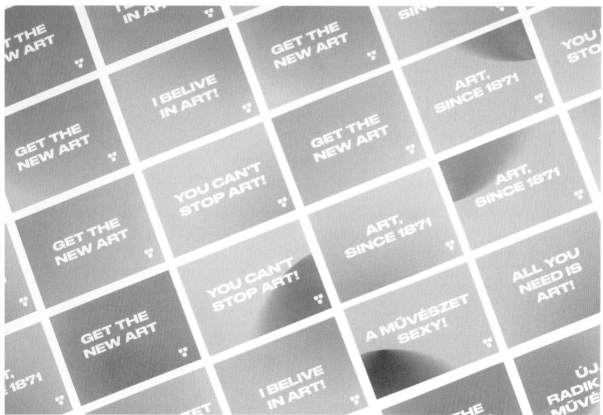

丽娜·古铁雷斯——数字化战略

创意和艺术指导：卢利·杜克
（Lully Duque）
设计师：卢利·杜克
摄影师：路易斯·卡洛斯·迪亚兹
（Luis Carlos Díaz）
客户：丽娜·古铁雷斯（Lina Gutiérrez）

丽娜·古铁雷斯——数字化战略（Lina Gutiérrez — Estrategia Digital）是由哥伦比亚一家致力于为多家跨国公司提供数字化战略的广告商所创立的品牌。

简单来说，丽娜·古铁雷斯的与众不同之处就在于它的"常识"。该公司大多数的成功案例都得益于其简单明了、执行良好、效果突出的解决方案。为了品牌的进一步发展，公司需要制作一套开放的系统标志，用极其简单的元素展现品牌的功能多样、活力十足。

这些被混搭在一起的众多元素，让观众感受到了品牌的活力与动态，同时又保持了设计产品的画面一致性。因此这个品牌设计可以衍生出多个组合，且能明显看出属于同一个标志系统。设计的色调选择赋予了该品牌现代化及多功能的特点，通过纯色和渐变展现了数字世界的动感。

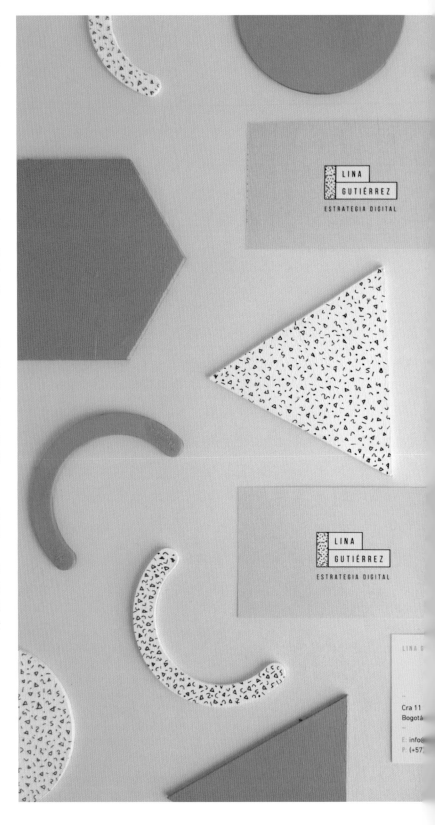

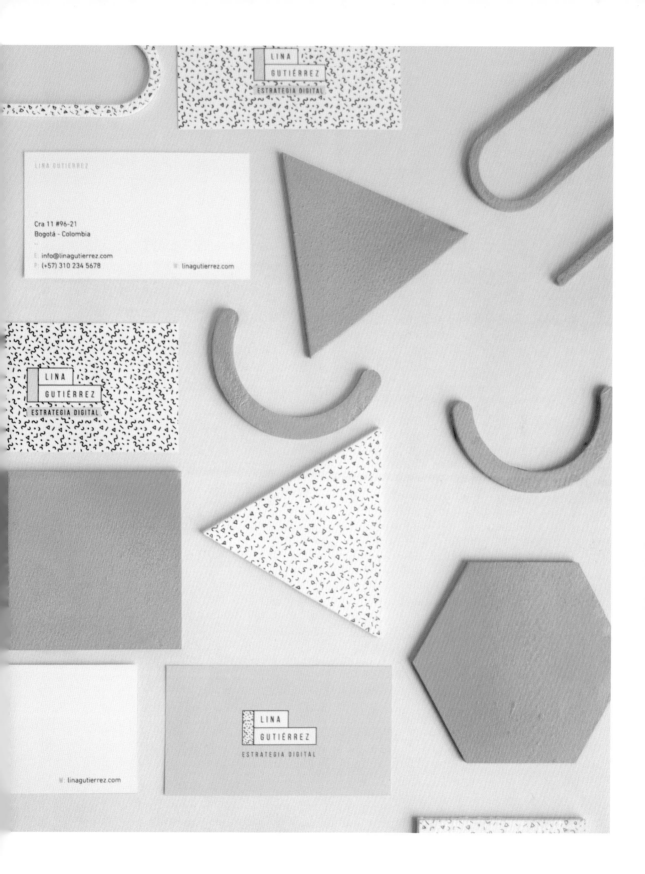

LINA GUTIÉRREZ

Cra 11 #96-21
Bogotá - Colombia

E: info@linagutierrez.com
P: (+57) 310 234 5678

W: linagutierrez.com

LINA
GUTIÉRREZ
ESTRATEGIA DIGITAL

LINA
GUTIÉRREZ
ESTRATEGIA DIGITAL

W: linagutierrez.com

 C0 M90 Y40 K0 + C85 M0 Y40 K0

现代文字设计博物馆

设计师：贝亚特丽斯·比安凯特（Beatrice Bianchet），格洛丽亚·马吉奥利（Gloria Maggioli）

该项目是为现代文字设计博物馆（Museum of Modern Typography）所做的标志设计，这所博物馆是虚构的。设计师们提出了一个有趣的问题：排印在当今究竟是什么？现代文字排印是一系列不同实践的结合，包括书法、插画、数字字体和视觉布局等。设计的色调搭配将排印这一历史传统置于现代语境中，让字母成为某种可塑和个性化的内容。

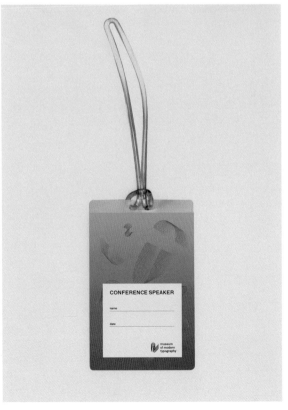

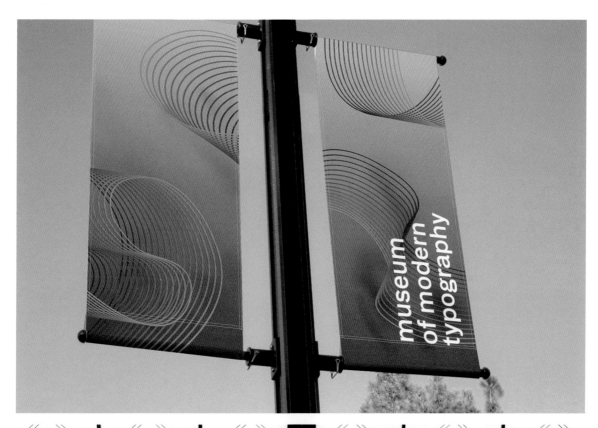

R60 G199 B210
R255 G245 B63

时尚谈话录 Series 4：时尚的周围

设计师：周恺睿（Youvi, Chow）
客户：文化力研究所
（Cultural Power Institute）

衡山·和集每年会在中国上海举办两次时尚谈话录。2017年秋冬季的谈话主题是"时尚的周围"，字面上传达的是人们被欢快、创新的时尚氛围包围的感觉。设计师想通过年轻而不浮夸、动感而不紧绷、渐变而鲜明、曲线而飘浮的设计赋予整个氛围一种抽象感。她认为这件作品如果能被抽象地理解会更显创意：抽象能够激发想象力。那些幸福而又矛盾的元素不仅在设计中融为一体，而且互相影响，创造出人们可以触碰和感受而不是仅仅在屏幕上看到的一种新鲜感。霓虹蓝与黄色渐变搭配得明亮而醒目，抓人眼球。

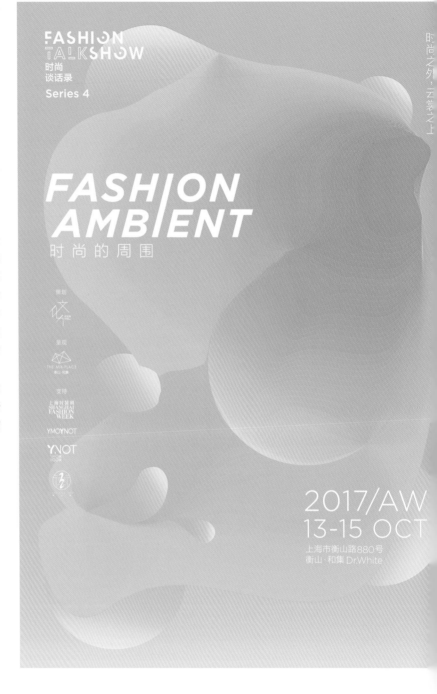

FASHION TALKSHOW
时尚
谈话录

Series 4

FASHION AMBIENT

策划
文

星视

THE MIX PLACE
衡山·和集

支持
上海时装周
SHANGHAI
FASHION
WEEK

YMOYNOT

YNOT
SHOW
ROOM

/ 10.13 (FRI) /

19:30-21:00
The beautiful unknown 美丽的未知
Gene Krell_VOGUE/GQ亚洲区创意总监

/ 10.14 (SAT) /

14:30-16:00
《VISION》杂志 视觉设计的无序之序
孙 初_艺术总监

17:00-18:30
NOWNESS 时尚短片创造力
叶晓薇_现代传播集团时尚编辑总监
肖耀辉_NOWNESS中文网主编

19:00-20:30
设计师现场
dido_deepmoss设计师
郭 晓_视觉设计师

/ 10.15 (SUN) /

14:30-16:00
时装与文化考古
徐小喵_时尚撰稿人

16:30-18:00
设计师现场
Angus Chiang_入围LVMH大奖的华裔设计师

19:00-20:30
你对时尚界最大的10个误解
林 剑_时尚评论人

上海市衡山路880号
衡山·和集 Dr.White

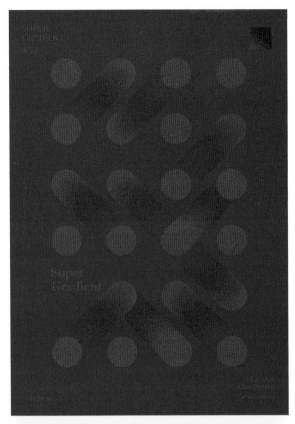

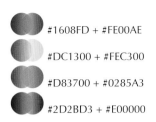

#1608FD + #FE00AE

#DC1300 + #FEC300

#D83700 + #0285A3

#2D2BD3 + #E00000

超级渐变

设计师：宋虎钟（Song Ho Jong）

该系列海报是设计师宋虎钟渐变海报的日常练习作品。他的设计不使用任何图片或原始图像，完全依靠自己的创意和想法。他认为这是一种积累经验和提高技巧的好方法。

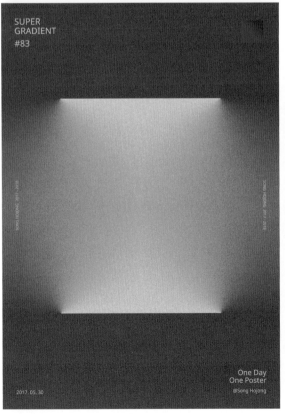

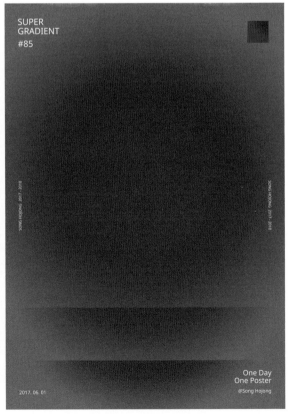

One Day One Poster

Gradient
Psycho

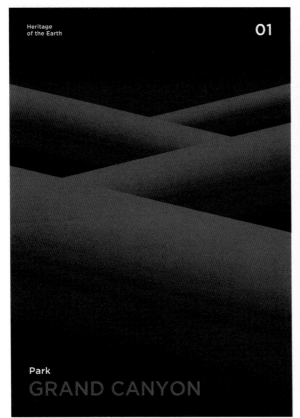

Park
GRAND CANYON

Trench
MARIANA

#D94714 + #0D1633

#192F64 + #0D1633

#FFFFFF + #0D1633

#42BFA5 + #0D1633

地球遗产

设计师：宋虎钟

设计师希望通过该设计项目提高人们保护自然的意识。渐变技术很好地呈现出诸如喜马拉雅山脉和马里亚纳海沟等著名的自然景观。设计师宋虎钟本人是这样评价这件作品的："自然保护简单易行。我的设计同样如此。"

Mountain Ranges
HIMALAYAS

Aurora
REYKJAVIK

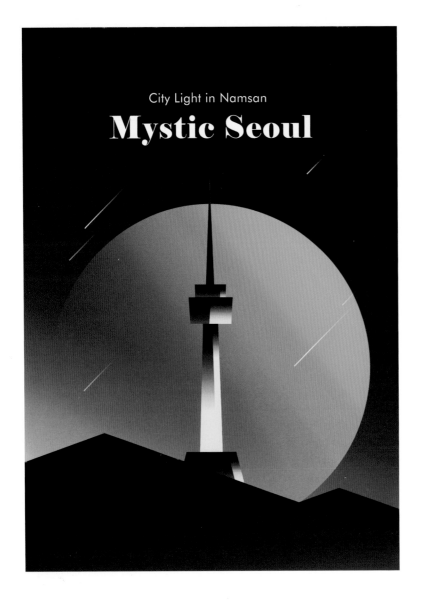

#FC3E00 + #1ED2C7

#070DDF + #DD0F36

#F66202 + #0049A8

神秘首尔

设计师：宋虎钟

设计师运用梦幻般的渐变海报来引领观众感受首尔的夜景。海报在色调的选择上十分大胆，营造出强烈的对比，描绘出首尔的活泼与魅力。

COEX

Seoul

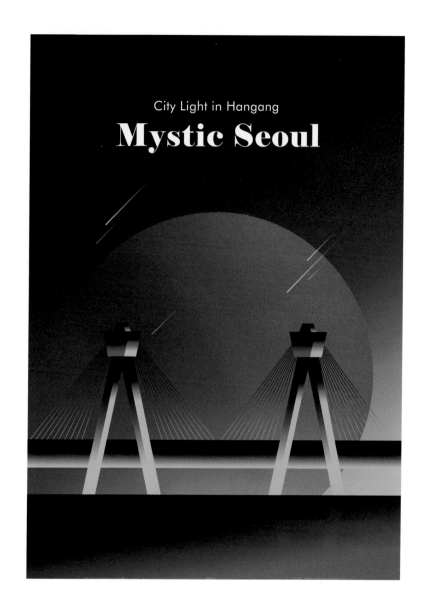

City Light in Hangang
Mystic Seoul

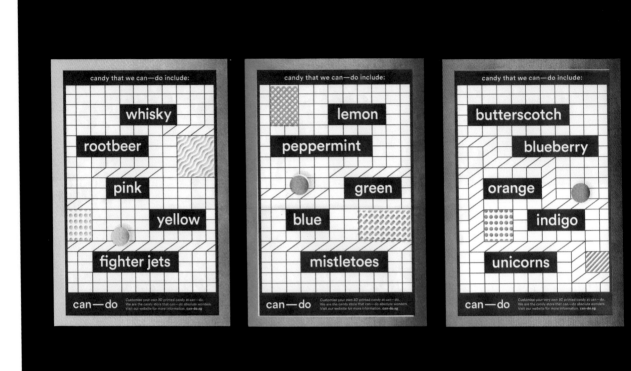

Risograph Ink: Yellow + Fluorescent Pink

Risograph Ink: Green + Blue

Risograph Ink: Orange + Purple

"能 - 做"甜品店

设计师：阿德利娅·利姆（Adelia Lim）

"能-做"（Can-do）是为一家3D糖果打印店所做的品牌设计项目。"能-做"糖果店的3D打印技术是糖果制作领域一次令人耳目一新的尝试，能够自由定制糖果的形状、口味和颜色。这个品牌体现出爱玩和大胆的特质，其受众定位是那些喜欢尝试新鲜事物的冒险家们。设计的主标志主要用于公司文具，副标志则采用了灵活的识别设计，"能"和"做"二字被重复放置在3D网格的不同位置。两大广告口号——"能制造奇迹的糖果"（candy that can – do wonders）和"积极进取的糖果"（candy with a can – do attitude)——可见于多种宣传材料，强调了糖果制作有无限可能的理念。该设计项目覆盖了从海报到包装在内的众多形式。成品采用充满活力的双色调孔版印刷，整个设计反映了产品本身引人注目和多彩的特点。

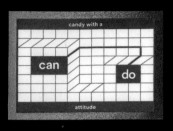

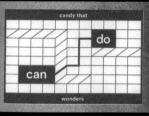

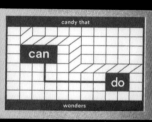

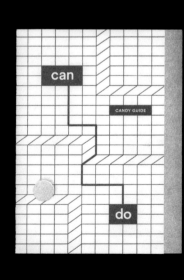

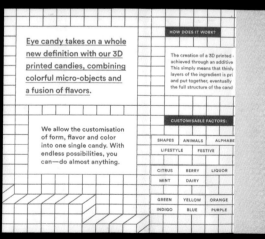

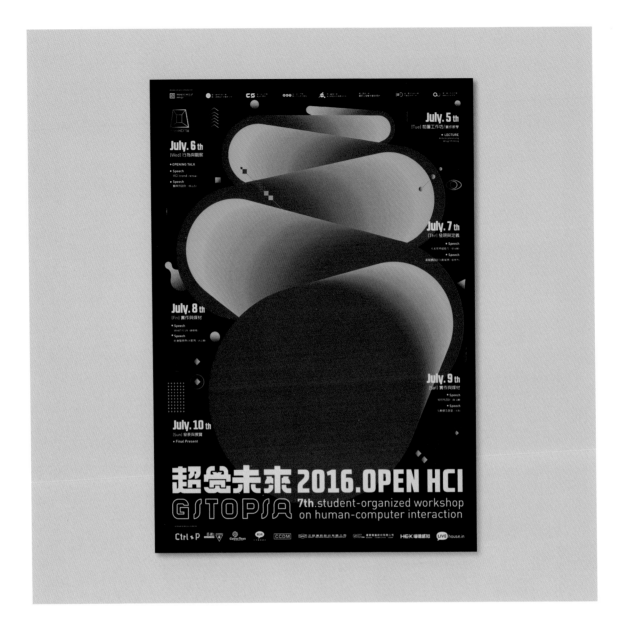

 R0 G155 B167
R220 G31 B87

2016年开放人机互动研讨会

设计工作室：2016 年开放人机互动研讨会委员会（OpenHCI'16 Committee）
创意指导：李杰庭（Chieh-Ting Lee）
设计师：李杰庭、陈令佳（Jar Chen）
客户：中国台湾科技大学

开放人机互动研讨会（Open HCI）是由学生组织的年度工作坊，持续5天，众多来自设计和技术专业背景的学生以团队形式合作参与其中。工作坊鼓励激进的创意而非保守的设计，2016年的研讨主题是超觉未来（GITOPIA），代表着平衡、新潮而和谐的未来世界。经过为期5天的头脑风暴、讨论和原型设计，在最终的展示环节，所有参赛队伍都通过幻灯片和现场展示提交了包括智能产品、智能程序、图片影像在内的众多出色提案。

设计师李杰庭负责研讨会的识别和网站设计，他的设计主要遵循了两大原则：第一，采用红蓝两色，分别代表人类和科技；第二，两种颜色的轨迹代表着人类和技术的关系。因此，整个识别系统的设计体现为不同类型的动态的视觉图像。

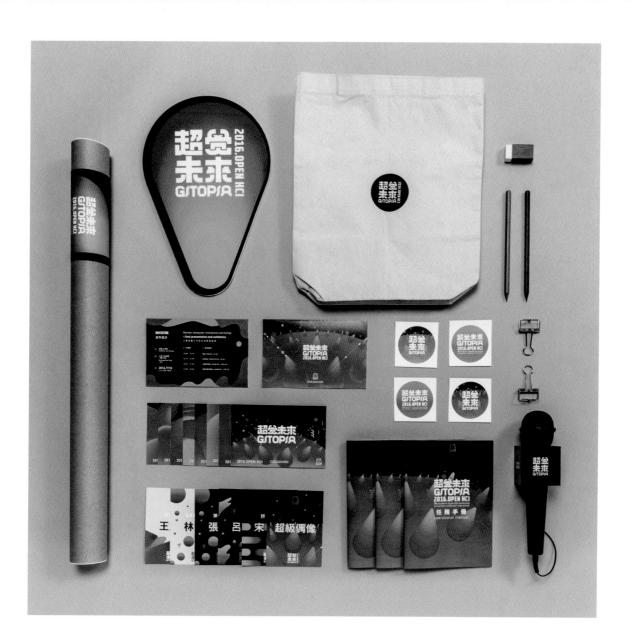

"最后的浪潮"
音乐节

创意指导：惠特尼·博林（Whitney Bolin），
阿克塞尔·瓦尼亚尔（Axel Vagnard）
设计师：惠特尼·博林，阿克塞尔·瓦尼亚尔

"最后的浪潮"（Last Wave）是在法国巴黎大皇宫举办的大型另类音乐节。作为庆祝夏季结束的最后庆典，"最后的浪潮"将会成为夏季的最后一场演出，成为人们在返校和工作前与朋友相聚的最后一波狂欢。

由尖锐而纤细的布兰登怪诞字体（Brandon Grotesque）印制的标题与丰富而鲜活的背景对比强烈，相得益彰。该设计以自然之美为灵感，运用两个反向梯度勾勒出一弯冉冉升起的新月，包围着夏季最后的落日。夕阳的余温透过一抹浓郁的朱红，投射到冰冷的深蓝色海水深处。

这种大胆而优雅的配色方案贯穿了整个活动，包括海报、节目单、门票、明信片和邀请函在内的所有视觉宣传材料。

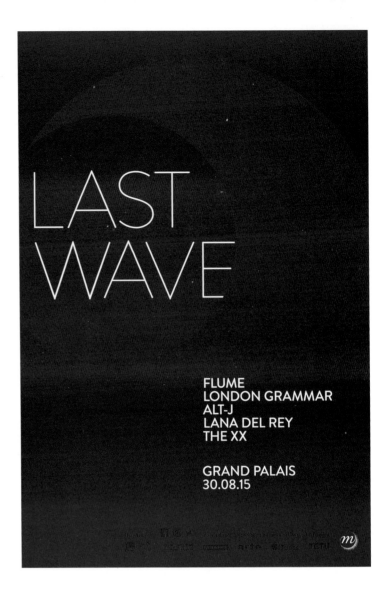

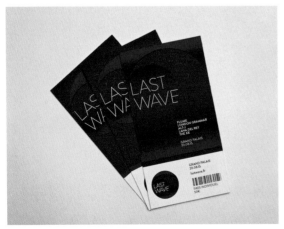

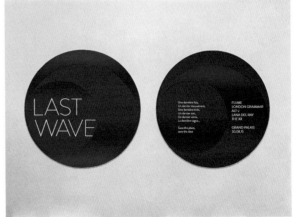

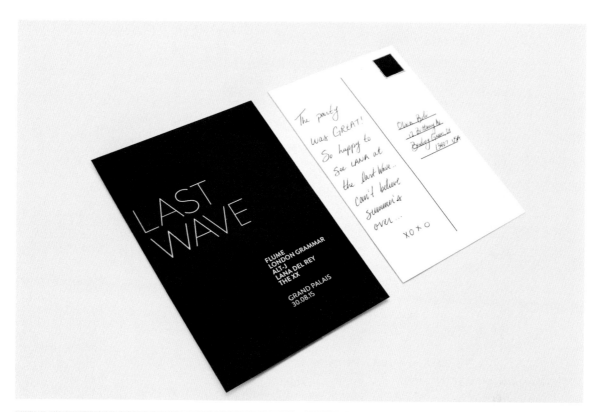

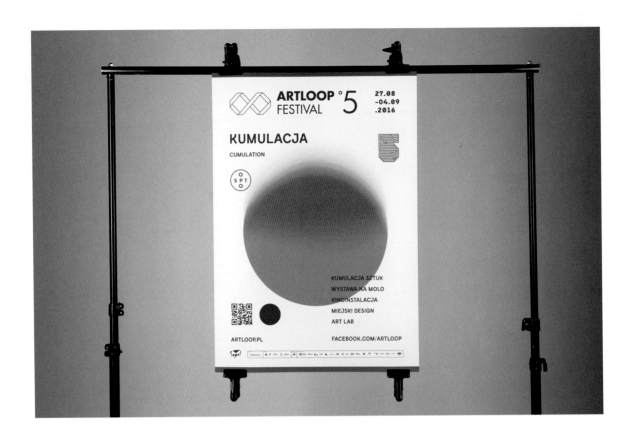

 PANTONE 199 C + PANTONE 5265 C

PANTONE 172 C + PANTONE 7684 C

2016 年艺术圈节

设计工作室：Uniforma 设计工作室
创意指导：米哈乌·梅日瓦（Michał Mierzwa）
设计师：米哈乌·梅日瓦
客户：艺术圈节（Artloop Festival）

第五届艺术圈节（Artloop Festival）的关键词是"聚集"。
该主题涉及黑洞、粒子聚集的概念和它们在单一能量的作
用下聚集到一起的最终的视觉表现形式。

设计师围绕节日主题设计了一系列作品，包括官方海报、
标语牌、印刷传单和电视广告。

配色传达了该设计的主要理念。作品选用了两类颜色，一
类代表能量和高温，一类则让人联想到黑洞和太空。

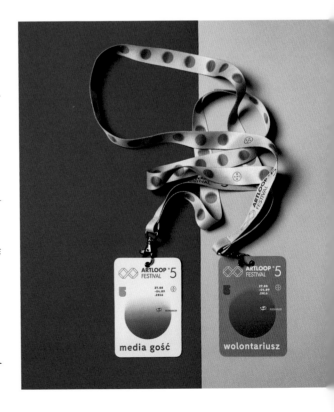

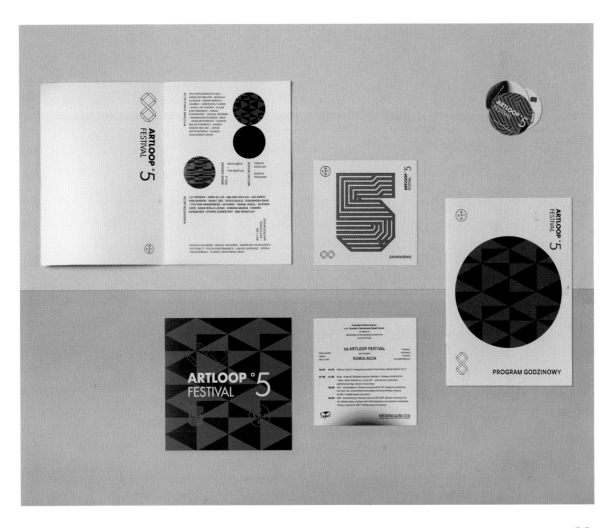

PANTONE 286U
PANTONE 1788U

TED宁波城市现场

设计工作室：一件设计工作室
设计师：曾国展，李怡美
客户：TED × 宁波

该作品为2017年TED 宁波城市现场的
视觉形象设计。黑体的字体排印采用渐
变效果构造了俯瞰宁波城的视角。蓝色
代表着这是个沿海城市，红色则是TED
活动的代表色。双色调的渐变还象征着
宁波日新月异、不断繁荣的景象。

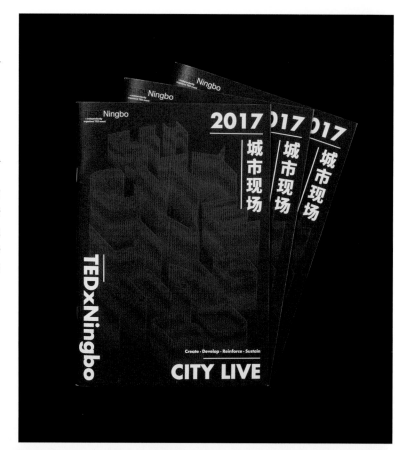

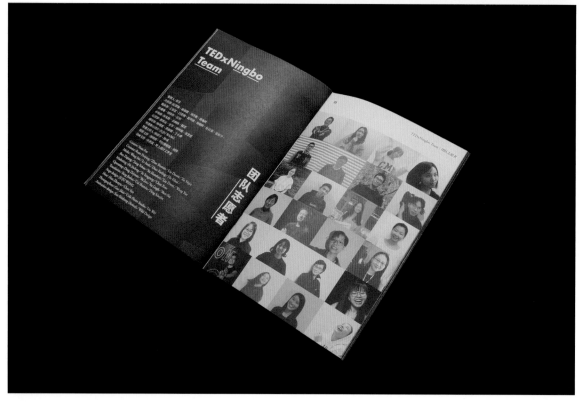

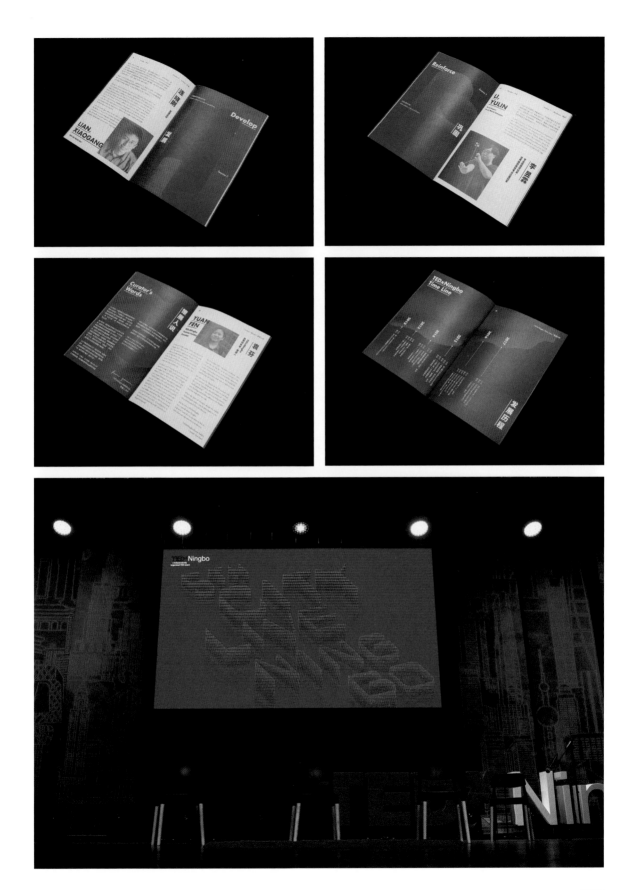

 PANTONE 807C + PANTONE 286C

2017 年第三届中国台湾动态设计展（2017 MGGTW 3rd）

设计师：曾国展
客户：中国台湾动态设计展

该海报设计采用了反演几何和梯度渐变技巧。模糊效果代表了动态设计和动画日渐模糊的边界。印刷成品采用了单面涂层的双面纸，以强调动态设计和动画总是处于不断的比较和讨论之中。

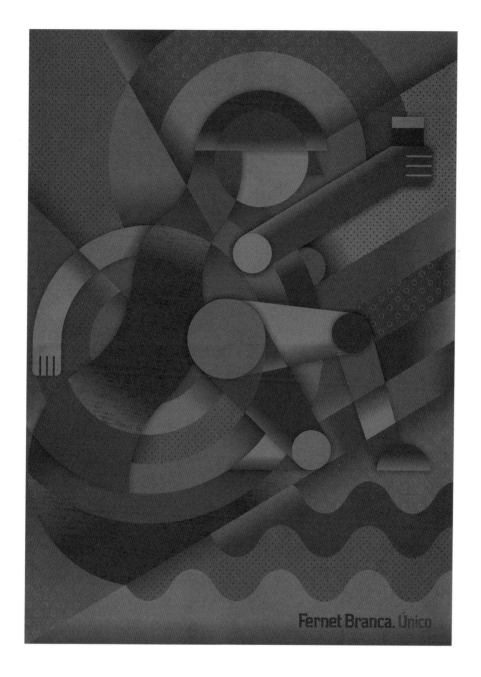

 C63 M83 Y0 K0
C0 M59 Y100 K0

与众不同

设计师：玛塞拉·M. 托雷斯（参宿七之月）
[Marcela M. Torres (rigelmoon)]
客户：菲内特·布兰卡酒（Fernet Branca）

"与众不同"（Único para todos）是入围由菲内特·布兰卡酒发起的2017年特殊艺术大赛（2017 Arte Unico Contest）决赛圈的22幅海报作品之一。继在阿玛利亚·福尔塔巴基金会（Amalia Fortabat Foundation）首次展示后，该海报又在阿根廷全国各地巡回展出。设计师玛塞拉·M.托雷斯这样解读自己的作品：我们被自己的头脑所压迫，试图确保我们每一个的决定都不被他人的看法所左右，我们每天都生活在压力下，受制于偏见。到了夜晚，我们共享着酒吧里的混浊空气，卷起袖子，对这场争斗毫不放松，点上一杯提神的酒。过了一会儿，服务员走了过来，面带微笑，服务礼貌，毫不犹豫地把那杯你期待了许久的菲内特递了给你的男伴。对了，就在这一刻，你做出了一个小有突破的举动，你放下了所有的偏见，释放了自我，说出了那句："对不起，那杯是我的。"

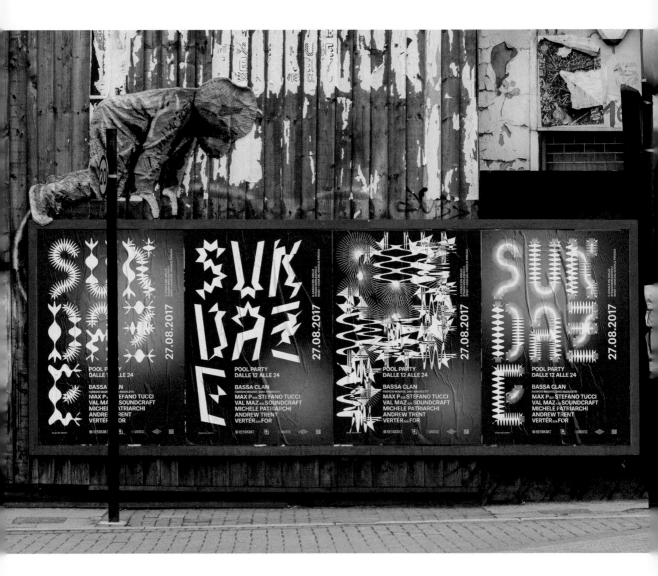

 C0 M100 Y0 K0 + C100 M0 Y0 K0

共鸣策划 + 炫目日光泳池派对视觉识别设计

设计工作室：Due 设计所（Due Collective）
创意指导：阿莱西奥·庞普度拉（Alessio Pompadura），马西米利亚诺·维蒂（Massimiliano Vitti）
设计师：阿莱西奥·庞普度拉，马西米利亚诺·维蒂
客户：共鸣策划（Resonant）

共鸣策划（Resonant）是一家推广和管理电子音乐界活动的本地策划商。该设计作品深入研究了音流学及其相关原理，使每一个音节跳动与特定的设计相匹配，通过翻转和移动方形网格内的字节模块形成不同形状，实现了具有创造性的视觉形象设计。

炫目日光（Sundaze）是共鸣策划的第一场活动，一场持续24小时的泳池派对。整个设计运用光线折射和物体在水中变形的效果，融入了共鸣策划本身的视觉形象设计。海报中的字体排印栩栩如生，仿佛真正浸入泳池一般发生形变。配色选用了纯品红色和纯青色，这两种饱和度高、充满生机的颜色让数字版和印刷版的色彩渲染保持了一致。

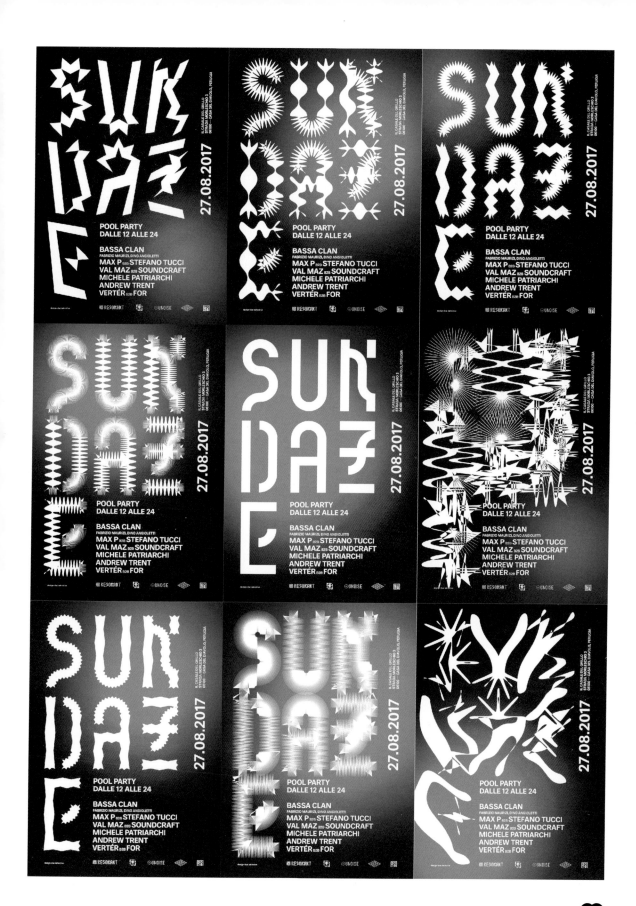

C99 M95 Y4 K0 + C1 M81 Y56 K0

C0 M85 Y35 K0 + C2 M13 Y55 K0

C65 M56 Y1 K0 + C3 M1 Y17 K0

C80 M61 Y0 K0 + C4 M21 Y58 K0

C71 M39 Y0 K0 + C0 M2 Y15 K0

C80 M61 Y0 K0 + C2 M39 Y61 K0

C98 M93 Y0 K4 + C2 M96 Y79 K8

色彩中的时间

设计师：汤姆·安德斯·沃特金斯（Tom Anders Watkins）

这套海报是设计师对时间与色彩关系进行的一次探索。根据最新研究，颜色是感官上区分时间的可靠方法。设计师试图探索如何表现一天中的24个小时分别是什么样子。该系列海报共24张，设计采用了渐变效果，利用传统时钟的线性角度表示时间。

7am

07/24

8am

08/24

6pm

18/24

7pm

19/24

8pm

20/24

创新论坛

设计工作室：盛世广告（Saatchi & Saatchi IS）
创意指导：拉法尔·纳吉亚齐
（Rafał Nagiecki）
设计师：安娜·卡班 - 萨潘蓓儿（Anna
Caban- Szypenbeil）
3D 画家 / 动画师：安娜·卡班 - 萨潘蓓儿，
巴尔托什·莫拉夫斯基（Bartosz Morawski）
设计支持：阿尔贝特·克拉耶夫斯基
（Albert Krajewski），阿图尔·赫尔茨
（Artur Herc），卡塔日娜·勾兹茨
（Katarzyna Góźdź）
客户：行销企划协会（Stowarzyszenie
Komunikacji Marketingowej）

该项目是创新论坛的海报，创新论坛
是一场集会议与竞赛于一身的独特盛
会，该活动旨在定义并解决广告业、
初创公司及电子商务行业的需求。创
新方案，往往意味着一个不断走出舒
适区的试错过程。因此设计师选择使
用毛刺效果来制造视觉失真感，在模
糊了物象的同时给观众留下了充分的
想象空间。毛刺效果还营造出动感的
视错效果。海报采用的是丝网印刷技
术，因此可以创作一系列不同颜色的
版本。

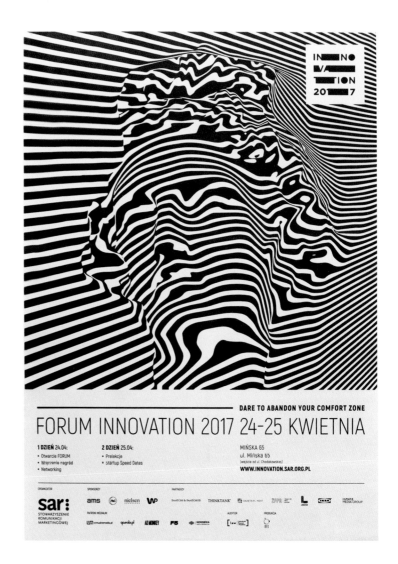

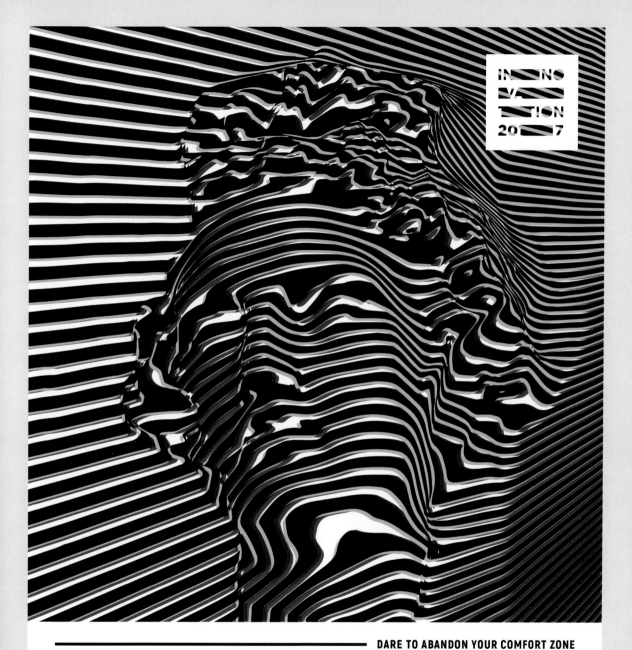

DARE TO ABANDON YOUR COMFORT ZONE

FORUM INNOVATION 2017 24-25 KWIETNIA

1 DZIEŃ 24.04:
- Otwarcie FORUM
- Wręczenie nagród
- Networking

2 DZIEŃ 25.04:
- Prelekcje
- Startup Speed Dates

STUDIO BIAŁE
UL. MIŃSKA 65, WARSZAWA
WWW.INNOVATION.SAR.ORG.PL

ORGANIZATOR

sar:
STOWARZYSZENIE
KOMUNIKACJI
MARKETINGOWEJ

SPONSORZY

PARTNERZY

PATRONI MEDIALNI

AUDYTOR

PRODUKCJA

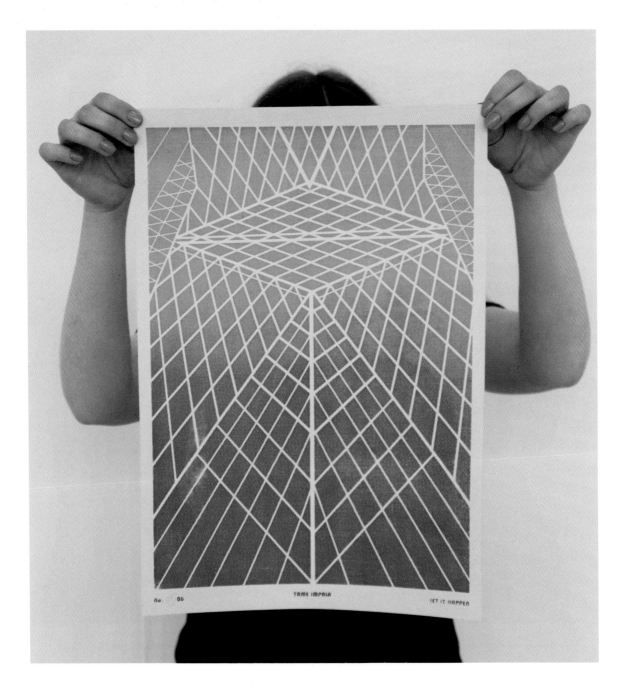

 丝网印刷 PANTONE 286 C + PANTONE 806 C

温顺黑斑羚乐队

设计师：瑞安·康奈利（Rhianne Connelly）

该项目为限量版丝网印刷系列海报，是以音乐、音乐家和音乐文化为主题的海报展设计。设计师瑞安·康奈利选取温顺黑斑羚乐队（Tame Impala）的《由它去吧》(Let It Happen)一歌，用大胆的几何图案诠释这首歌曲所代表的迷幻摇滚之声。半色调纹理的应用更使作品锦上添花。双色调对比鲜明，该设计充分利用了两种颜色给人带来的迷幻印象，显得富有生气。海报选用荧光粉和深蓝色，通过双墨印刷法手工印制。精简色调搭配，加上特别的印制手法，使得设计师能够自由地在印刷材质上进行实验，让墨水印制效果更加生动有趣，更加吸引人。这种特殊的印刷法能在印制整张画幅的过程中让油墨充分地混合，其印刷成品独具特色。

索引

布洛克设计工作室

布洛克设计工作室（Blok Design）成立于1998年。一直以来，他们都在与世界各地的创意人士、各大公司和品牌合作，开展各类项目，将他们的文化认知、对艺术的热爱、对人的信仰融合在一起，以促进社会和商业的发展。无论什么项目，该工作室的主旨都始终如一——创造能给人带来深刻影响的难忘体验，刷新人们对周遭世界的理解。

http://blokdesign.com
P068–069, P130–131

陈豪恩

陈豪恩（Hao–En Chen）是一名中国台湾平面设计师，他对于创造美丽的事物有着极高的热情与痴迷，乐于沉浸在天马行空的设计创作之中。他的设计灵感主要来源于个人生活经验。他主张跳出常规局限，通过设计表达自己的想法，发现更多的设计可能性。

www.behance.net/haoenchen
P070

达西尔·桑切斯

达西尔·桑切斯（Dacil Sánchez）是一名平面设计师，现居西班牙毕尔巴鄂。她主要从事视觉形象和网页的设计，但她真正热爱的是与社会活动、社会问题相关的设计。

www.behance.net/dacil_sanchez
P076–077

稻永优辉

稻永优辉（Yuki Inenaga）于2017年毕业于设计学校，目前在日本从事独立设计工作。

www.behance.net/yukiinenaga
P047

德米特里·尼尔

俄罗斯设计师德米特里·尼尔（Dmitry Neal）擅长酒吧与餐厅的品牌和室内设计，偏爱工业风和斯堪的纳维亚风。他喜欢使用天然装修材料，喜欢将质感对比鲜明的室内装饰搭配使用。

http://dmitryneal.ru
P040–041

地震设计

地震设计（Le Séisme）是一家独立设计工作室，位于蒙特利尔。

http://leseisme.com
P026

Due设计所

Due设计所（Due Collective）是一个平面设计所，2016年11月由阿莱西奥·庞普度拉（Alessio Pompadura）和马西米利亚诺·维蒂（Massimiliano Vitti）共同创立于意大利佩鲁贾，主要设计商业、文化、艺术领域的传播系统。他们主要从事印刷、视觉形象、编辑设计和排印工艺。

www.behance.net/du–e
P226–227

杜尔塞·克鲁斯

杜尔塞·克鲁斯（Dulce Cruz）是一名葡萄牙波尔图的设计师。她曾在大型广告与设计机构工作了10年，目前是一名自由职业者，专业从事包装、编辑设计、小型特别版面等。她更喜欢能够专注故事、建立不明显联系的项目，这样她就能创造独特的叙事和视觉效果，而不用太担心大众化的商业目标或者有没有卖点。

http://cargocollective.com/dulcecruz
P122–123

Explicit设计工作室

Explicit设计工作室（Explicit Design Studio）是一家位于布达佩斯的匈牙利创意工作室，专业从事平面、网络、用户界面、用户体验设计、文字设计、品牌化推广、编辑设计、照片和视频制作等。该团队理念十分开放，欢迎各种合作与可能，因此工作非常高效。该工作室还在不断扩张，目前有四个成员：胡诺尔·卡泰（Hunor Kátay），塞巴斯蒂安·内梅特（Sebestyén Németh），西拉德·科瓦奇（Szilárd Kovács），马顿·阿奇（Márton Ács）。

http://explicitstudio.hu/
P192–193

fnt工作室

fnt工作室（Studio fnt）是一家位于首尔的平面设计工作室，主要业务是印刷品、识别、交互/数字媒体等内容。他们将零散游离的想法收集起来，然后进行组织，变为与主题相关的形式。

www.studiofnt.com
P094–095, P179

弗拉迪米尔·加博

弗拉迪米尔·加博（Vladimir Garboš）是一名来自塞尔维亚兹雷尼亚宁的建筑师、平面设计师。他学的专业是建筑，但对平面设计（及其他设计）也非常感兴趣。他主要从事文化和艺术相关项目，也与政府机构、非政府组织一起做展览设计、舞台和灯光设计。

www.behance.net/vldmr
P114–115

戈捷

戈捷（Gauthier）协助品牌制定营销传播决策。他们致力于为产品、服务、创意创作说服力强的、条理清晰的文案，这对于品牌的成功至关重要。戈捷有着25年的丰富工作经验，擅长解决复杂问题、协同合作，为客户提供交付灵活、始终如一的高质量成果。

http://gauthierdesigners.com
P014–015, P080–081

黄嘉逊

黄嘉逊（Jim Wong）是早安设计（Good Morning Design）的联合创始人，专门从事视觉形象、印刷品和出版设计。黄嘉逊积极参与各种展览、工作坊和分享会。他的作品曾入选英国设计与艺术指导协会大奖（British Design & Art Direction Awards），德国设计奖（German Design Award）等众多设计奖项，其作品也多次刊登于国际设计杂志及出版物。

www.gd–morning.org/jim
P066–067

惠特尼·博林，阿克塞尔·瓦尼亚尔

惠特尼·博林（Whitney Bolin）与阿克塞尔·瓦尼亚尔（Axel Vagnard）是两位在法国巴黎工作的独立艺术指导。他们分别是美国人和法国人，在佩宁根设计学院上学期间就开始合作，后来都取得了艺术指导的硕士学位。惠特尼对颜色和形状的眼光敏锐，阿克塞尔对印刷和细节的直觉精准，他们结合二人之长，创作个性化的方案，对解决创造性挑战充满热情。

www.behance.net/whitneybolin
www.behance.net/axelvagnar365d
P218–219

家设计工作室

家设计工作室（Familia）位于巴塞罗那，他们与专业的字体、色彩、材料、格式、方案团队以及在平面识别、编辑设计、包装、网站、应用程序等方面具有丰富经验的专业人员一起合作。他们以整体观看待设计，认为一个平面设计方案应当是完整的、连贯的、具有一致性的，且能适应每个项目的特定需求，能作为一种图形工具，帮助提高客户产品的结构化和辨识度。

www.byfamilia.com
P062–063, P085, P096–097

贾斯汀·克默林

贾斯汀·克默林（Justin Kemerling）是一名独立设计师、活跃分子、出版合作对象，现居美国内布拉斯加州，致力于美化当地环境，推动公益事业发展，呼吁人们行动起来。他的主要客户群体是需要品牌推广、平面设计、网页设计、艺术指导的社会组织及政治活动和初创公司。不论是他的自发项目还是合作项目，都通过设计、艺术及其他形式的创造性表达，推动了重大事业和社会思想的进步。

www.justinkemerling.com
P020–021

金智慧

金智慧（Jihye Kim）毕业于韩国首尔女子大学，目前是一名平面设计自由职业者，在首尔工作。

www.behance.net/57kimjihye
P135

开放薄荷工作室

开放薄荷工作室（Openmint）是一家国际品牌和设计工作室。他们思想开放，对设计事业怀抱无限的热情，喜欢与价值观相同的伙伴们一起工作。他们的客户也十分可靠，认同他们的生活、行为、工作的方式。开放薄荷是设计师德米特里·热尔诺夫（Dmitry Zhelnov）和卡捷琳娜·泰特吉娜（Katerina Teterkina）共同创立的家庭设计工作室。

www.behance.net/openmint
P054–055

凯巴·萨内

巴黎艺术家凯巴·萨内（Kebba Sanneh）自2005年开始从事插图画家和艺术指导工作。他以一种非常个人的风格，将点画、幻想主义画作、拼贴画结合在一起。凯巴创造了一个独特的、奇幻的、有时有些黑暗而另类的艺术世界。

http://kebba.fr
P072–073

凯文·布伦克曼，比比·凯尔德，提恩·巴克

凯文·布伦克曼（Kevin Brenkman），比比·凯尔德（Bibi Kelder），提恩·巴克（Tijn Bakker）是比利时根特卢卡艺术学院（LUCA School of Arts）的学生。

http://kevinbrenkman.com
https://itsmebibi.nl
http://www.tijnbakker.com
P064–065

柯蒂斯·雷蒙特

柯蒂斯·雷蒙特（Curtis Rayment）是一名多学科平面设计师，来自英格兰南海岸。他身体力行参与所有实践，因此也形成了过程导向的设计理念，重视通过设计改变他人的行为。

www.curtisrayment.co.uk
P150–151

克里斯·杜

克里斯·杜（Chris Do）是艾美奖获奖导演、设计师、策略师、教育工作者。他是无见的首席策略官兼首席执行官，司库设计（The Skool）的执行制作人以及未来式公司的创始人。未来式公司是一个向创意从业者传授与设计有关的商业知识的在线教育平台。无见成立于1995年，一直是动态构成设计领域的先驱，制作了数百个备受赞誉的商业广告、音乐短片和电视节目预告片，这些作品涉及设计、文字设计、动画、实景真人、视觉效果各个领域，涵盖了适用各种尺寸的屏幕与各种类型客户。

www.behance.net/chrisdo
P027

克里斯蒂安·罗伯斯

克里斯蒂安·罗伯斯（Cristian Robles）是一名来自西班牙巴塞罗那的自由插画家。

www.behance.net/kensausage
P034–035

K95工作室

K95工作室是一家位于意大利卡塔尼亚的数字创意机构，由一群精通平面和排版的设计师共同创立。

www.k95.it
P128–129, P176–177

劳拉·卡德纳斯

劳拉·卡德纳斯（Laura Cárdenas）是一名哥伦比亚平面设计师。她对编辑和数据设计比较感兴趣，在一家名叫"胶带分类"（Type of tape）的设计团队负责大规模印刷工作。

www.behance.net/lauracardenasa
P018–019, P186–187

勒杜·梅丽萨

勒杜·梅丽萨（Ledoux Mélissa）是法国平面设计专业的学生，充满好奇心与奇妙想法，喜欢用色彩与纹理进行创作。她随时准备好学习和尝试新事物，想融合自己一切所学创造别人意想不到的作品。

www.behance.net/melissaled74e1
P086–087

李杰庭

李杰庭（Chieh-Ting Lee）出生于1991年，主修平面设计，目前正在研究图片和文字设计对受众的吸引力。

www.behance.net/leechiehting
P216–217

李滐民

平面设计师李滐民（Jaemin Lee）毕业于首尔国立大学，于2006年成立fnt工作室。他参加了多次展览，与国立当代美术馆（National Museum of Contemporary Art）、首尔美术馆（Seoul Museum of Art）、韩国国家剧团（National Theater Company of Korea）、首尔唱片和CD展览组织委员会（Seoul Records & CD Fair Organizing Committee）等客户在多场文化活动和音乐会上有过合作。2011年后，他与永林基金会展开密切合作，参与了建筑、艺术和教育、论坛、展览、研究等多领域的项目，其目标是就建筑和城市生活的社会角色与公众进行深层次的探讨。除此以外，他还在国立首尔大学和首尔市立大学教授平面设计。2016年，李滐民成为国际平面设计联盟（Alliance Graphique Internationale）的成员。

www.leejaemin.net
P084, P094–095, P179

里特·威利·普特拉，亨德里·希曼·桑托萨，乌塔里·肯尼迪，埃德温

里特·威利·普特拉（Ritter Willy Putra），亨德里·希曼·桑托萨（Hendri Siman Santosa），乌塔里·肯尼迪（Utari Kennedy）和埃德温（Edwin）都毕业于多媒体努桑塔拉大学（Multimedia Nusantara University），目前在印度尼西亚雅加达、唐格朗的不同平面设计工作室工作。

www.behance.net/ritterwp
www.behance.net/utarikennedy
www.behance.net/bluekosa
www.behance.net/udnhz
P188–189

梁闵杰

梁闵杰（Fast Liang）是一名中国台湾青年设计师。他的业务涉及平面设计、编辑设计、排版设计、媒体材料、视觉形象等。

www.behance.net/fastliang
P037

卢利·杜克

卢利·杜克（Lully Duque）是一名平面设计师和艺术指导，现居哥伦比亚波哥大。她的兴趣在艺术、文化、视觉传达的未来发展上，专业研究视觉形象和品牌化。在过去的两年中，她还参与了城市艺术项目，结合她在平面设计、版面设计、胶带艺术方面的技术，创造了风格独特的装置和视觉作品。

www.behance.net/lullyduque
P202–203

露西娅·罗塞蒂

露西娅·罗塞蒂（Lucia Rossetti）毕业于谢菲尔德·哈勒姆艺术学院（Sheffield Hallam Institute of Arts）平面设计专业。她的作品集不拘一格，涉猎实验性排版、艺术指导、广告等。

www.behance.net/LuciaRossetti
P134

伦纳特&德·布鲁因工作室

伦纳特&德·布鲁因工作室（Studio Lennarts & de Bruijn）位于海牙，是一家跨学科设计工作室，由马克斯·伦纳特（Max Lennarts）和门诺·德·布鲁因（Menno de Bruijn）共同创立。

该工作室业务涉及视觉形象、宣传活动、概念、文案写作、视频、网站、图书、海报、品牌、动画、展览、插图、传单等。

www.lennartsendebruijn.com

P012–013, P092–093

罗伯特·巴扎耶夫

罗伯特·巴扎耶夫（Robert Bazaev）是弗拉季高加索的一名多学科平面设计师、艺术指导，擅长品牌化、包装设计、动态设计，在设计、导演和创意方面十分专业。色彩在他的每个项目中都起着重要作用。他喜欢排版，热衷于寻找音乐与视觉之间的联系，这也在他的作品中得到了体现。

http://robertbazaev.com/

P058–059

马蒂厄·德莱斯特

马蒂厄·德莱斯特（Mathieu Delestre）是一位巴黎的多学科自由职业设计师，自2005年以来，主要在奢侈品和文化领域从事印刷和数字平面形象设计工作。他的作品涵盖风格广泛，图形各异，这使他能在平面形象、插画、排版布局、抽象拼贴画等许多领域都游刃有余。

http://buroneko.com/

P072–073

马丁·迪皮伊

马丁·迪皮伊（Martin Dupuis）是一名艺术指导，有电影、美术、插图、平面设计的专业背景，现居蒙特利尔。目前在逃亡者创意公司工作。

www.rightearleft.com/

P034–035

马塞尔·卡齐克

马塞尔·卡齐克（Marcell Kazsik）是匈牙利的一名平面艺术家和设计师，常居布达佩斯，目前就读于匈牙利美术大学（Hungarian University of Fine Arts）。

http://kazsik.com

P200–201

玛尔塔·加文

玛尔塔·加文（Marta Gawin）是一位多学科平面设计师，1985年出生于波兰，专业从事视觉形象、传播和编辑设计。自2011年获得卡托维兹美术学院（Academy of Fine Arts in Katowice）平面设计硕士学位以来，她一直是一名自由职业者，主要为文化机构、商业组织等工作。她的设计理念较为概念化，讲求逻辑，重视内容导向。她认为平面设计既是视觉上的研究，也是形式上的实验。

www.gawin.design

P100–101, P180–181

玛丽·维诺格勒多娃

玛丽·维诺格勒多娃（Mary Vinogradova）是一名乌克兰的青年平面设计师。她擅长品牌标志、编辑设计与包装设计。她喜欢丝网印刷，常用这种形式印刷作品。她是2017年乌克兰艺术指导俱乐部奖（ADC*UA Awards）青年与学生组的获得者。

www.behance.net/marivin

P028

玛丽安娜·加巴尔多

玛丽安娜·加巴尔多（Mariana Gabardo）是一名巴西平面设计师、艺术指导，目前在巴西南部的阿雷格里港工作和生活。她在平面设计的各个领域都有着丰富的经验，如艺术指导、数字项目、品牌推广等。她提供的服务涵盖品牌化、标志设计、包装设计、概念创建、网页和移动项目、编辑设计、用户体验、社交媒体等。

www.behance.net/mariegabardo

P116–117

玛丽娜·卡多索

玛丽娜·卡多索（Marina Cardoso）是一名自由平面设计师，在过去的两年中她一直在尝试印刷、数字、混合媒体支持等不同技术，发展得越来越好。从铅笔素描、版画到丝网印刷、邮票、刺绣、油漆，还有其他几种媒介，她每天都在挑战不同的项目。玛丽娜一直以来都喜欢对日常生活的活动进行反思并从中汲取灵感，如看过的电影、录像，读过的书、去过的展览。她还始终如一地支持着女权主义事业，参与独立制作–情绪–朋克–自赏派–合成器流行乐（indie–emo–punk–shoegaze–synthpop）运动。

www.behance.net/cardosomarina

P137

玛丽索尔·德·拉·罗萨·利萨拉加

玛丽索尔·德·拉·罗萨·利萨拉加（Marisol De la Rosa Lizárraga）是一名来自墨西哥蒙特雷的平面设计师，热衷于编辑设计、插图绘画和字体设计。

www.behance.net/marisoldel963d

P132–133

玛琳·洛朗

玛琳·洛朗（Marine Laurent）是一名法国的平面设计师、插画家。她的视觉语言建立在童年世界、当下的平面设计及对手工工艺（如孔版印刷）的喜爱上。图像、平面设计于她而言就是广阔的研究和实验的天堂。她热爱使用数字工具，也热爱手工制作。

www.marinelaurent.com

P143, P166

玛塞拉·M.托雷斯（参宿七之月）

玛塞拉·M.托雷斯（Marcela M. Torres）以参宿七之月（rigelmoon）之名进行工作。她毕业于布宜诺斯艾利斯大学（University of Buenos Aires）平面设计专业，已有10多年在广告业担任艺术指导的经验。她所受的技术训练和学术教育，再加上她的设计、创造力和艺术经验，为她铺开了一条独特的发展道路，融合了众多学科。她的兴趣和发展愿望共同带领她走向了插画领域。

www.rigelmoon.com.ar

P225

梅赛德斯·巴赞

梅赛德斯·巴赞（Mercedes Bazan）是一名来自阿根廷布宜诺斯艾利斯的平面设计师。她曾就读于布宜诺斯艾利斯大学（University of Buenos Aires）。她曾在多家设计机构工作过，最近移居旧金山，加入了条纹（Stripe）工作室。

www.mechibazan.com

P108–109

米开朗琪罗·格雷科

米开朗琪罗·格雷科（Michelangelo Greco）是意大利博洛尼亚美术学院平面设计专业的学生，即将毕业。他在该领域已有大约10年的研究历史，研究的重点一直是色彩方面。

www.behance.net/dudegraph643e

P030–031

明日设计事务所

明日设计事务所（Tomorrow Design Office）是一家总部位于中国香港的平面设计工作室，创办于2013年，他们的目标是提供简单实用又富于创新的设计方案，期望能影响社会，创造更美好的明天。他们尝试将传统的智慧与现代的美感、中国文化与西方技艺融合在一起，表达自己的风格、期许、方向。他们的专业领域涵盖品牌标志、视觉传达、包装、公司宣传册、营销推广物料等。

www.tomorrowdesign.hk

P140–141

木村·埃托尔

木村·埃托尔（Heitor Kimura）是一名巴西平面艺术家、哲学爱好者，他患有色盲症。

www.behance.net/heitorkim

P126–127

纳塔莉娅·巴尔诺瓦

纳塔莉娅·巴尔诺瓦（Natalya Balnova）是一名插画家、设计师和版画家，现居纽约。她获得了视觉艺术学校（School of Visual Arts）插图视觉论文课程的美术硕士学位，帕森斯设计学

院（Parsons School of Design）的传播艺术学士学位，以及俄罗斯圣彼得堡的工业艺术与设计学院（Industrial Art and Design）的美术学士学位。《美国插画》（*American Illustration*）、《插画家协会》（*The Society of Illustrators*）、《印刷设计年鉴》（*Print Design Annual*）、《艺术指导俱乐部》（*Art Directors Club*）、《3×3杂志》（*3×3 Magazine*）、《创意季刊》（*Creative Quarterly*）及《艺术通缉令》（*Art Book Wanted*）等杂志都认可她的专业度。

www.natalyabalnova.com
P156–157

诺娃·伊斯克拉工作室

诺娃·伊斯克拉工作室（Nova Iskra Studio）是一家咨询和设计工作室，提供品牌化、印刷、数字创新以及建筑领域的创新解决方案，主张用以人为本的设计方法创造量身定制的方案，满足客户的需求。

www.novaiskrastudio.com
P078–079

O.OO孔版印刷&设计工作室

O.OO是一家由两名平面设计师组成的工作室，位于中国台湾。他们自工作室成立以来一直在提供设计和孔版印刷的解决方案。他们相信自己能为每个项目找到解决方案，发掘设计和孔版印刷的新可能。

www.odotoo.com
P196–197

《佩洛》

《佩洛》（Pelo）是一本插画家们创办的意大利杂志，每一期都单刀直入地探讨一个挑战传统权威的主题。他们想通过《佩洛》与有能力的插画家合作，希望这些插画家能分享他们的理念，打造一个创作空间，让激动人心、有知有识的好作品发扬光大。他们认为借此机会，各界插画家可以在自由创作的同时收获快乐，用讽刺语言建立与公众的直接对话。

www.pelomagazine.com/
P164–165

品牌单元

品牌单元（Brand Unit）位于维也纳，是一家从事品牌化、设计和内容生产工作的机构，由阿尔贝·亨德勒（Albert Handler）、安德烈亚斯·欧贝阿坎宁斯（Andreas Oberkanins）和乌尔丽克·沙比泽尔–亨德勒（Ulrike Tschabitzer-Handler）于2011年创立。他们三人来自各行各业，联合彼此的力量组成了一个新的整体，集合了他们的经验、专业知识，结合他们在策略、品牌化、商业开发、沟通、项目管理、设计、摄影等方面所受的培训，致力于帮助客户品牌找到正确的解决方案。

www.brand-unit.com
P148–149

铅71共同体

铅71共同体（Coletivo Plomo71）由4位热爱排版印刷的设计师共同经营。他们一起完成专业和个人项目，涉猎视觉形象、刻字、书法、插图、编辑设计、字体开发等领域。他们认为，确保出品质量的关键是在设计过程中多多参与，他们的工作愿景也在从手工领域向数字媒体慢慢过渡。

www.plomo71.com
P136

qu'est–ce que c'est 设计工作室

qu'est–ce que c'est设计工作室从事平面设计，他们热衷于将创意转化为富有感染力的概念和富于表现力的平面设计作品。"这是什么？"——这个简单的问题产生于必要性，源自好奇心，也就是创造的始动力。该问题并不复杂，但要正好满足需要，也要从千万个答案中细细挑选。这就是该工作室的独特之处。

www.quest-ce.com
P152–153, P162–163

瑞安·康奈利

瑞安·康奈利（Rhianne Connelly）是一名苏格兰的设计师和版画家，来自敦提，目前在伦敦做平面设计师。她喜欢大胆的图案、俏皮的文字设计和印刷设计。她一直希望在工作中探索更多设计体验，例如手工刻字和丝网印刷。作为设计师，她喜欢丝网印刷的有机性，以及印刷过程中无法预测的多变性。她认为设计就是一种手工艺，她设计的平面图形也非常精致。

www.behance.net/rhianneconnelly
P232

山洞设计

山洞设计（Gruta Design）是一个创意中心，他们融合所有想法，发现感知世界的新视点。他们积极创新，探索寻找创意设计方案的新道路。

www.behance.net/grutadesign
P090

尚蒂·斯帕罗

尚蒂·斯帕罗（Shanti Sparrow）是一名获奖颇多的澳大利亚设计师、插画师、梦想家，目前在纽约生活和工作。斯帕罗的设计方法充满活力，十分大胆，她创立的品牌都个性十足。她用富有表现力的排版、自信的配色，创造了令人难忘的标志性品牌项目。

www.shantisparrow.com
P006–008, P118–119

水淋之形

水淋之形（Formdusche）主要活跃在传播设计相关的领域。自2004年成立以来，水淋之形

的主要目标就是——为每个客户构思专属的方案。他们有两句格言：一是倾听客户的需求；二是形式跟随内容，这是他们设计理念的重中之重。他们的工作是概念驱动的，喜欢新颖的排版创意，或为复杂问题寻找简单的解决方案。

www.formdusche.de
P046, P120–121

思源

思源（Roots）是一家独立的品牌和创意设计工作室，他们致力于观察、理解品牌和公司，为其设计有意义的故事。该工作室的业务涵盖品牌识别、印刷、图书、展览、网站等领域。思源成立于2011年，其领导者袁国康（Jonathan Yuen）是拥有十多年经验的知名跨领域设计师。

www.whererootsare.com
P190–191

斯特凡尼·特里巴里埃

斯特凡尼·特里巴里埃（Stéphanie Triballier）生于1985年，2011年加入图形花园设计工作室，现居雷恩。2016年起，她在雷恩和洛里安两地工作，在这里建立各种合作关系。她的平面作品充满生机，色彩丰富。她创作和思考的核心在于让素材、插图主题和文字设计三者运动起来，相互作用。她对年轻群体非常敏感，又擅长冥想，因此非常善于发现实际问题。她有时为学术研讨会提供服务，也为法国高等现代艺术设计学院（ESAM）、法国康布雷高等艺术学院（ESAC）、鲁昂勒阿弗尔高等美术学院（ESADHaR）、布列塔尼欧洲高等艺术学院（EESAB）等机构提供服务。

www.lejardingraphique.com
P098–099

四木设计

四木设计（W/H Design Studio）是一个经验丰富、创造力强、充满激情的团队，由设计师、开发者、项目经理等组成。该公司专精于品牌规划、平面设计、室内设计、企业识别系统设计、综合设计等跨领域整合工作。每个与他们合作的客户都会成为团队的一员，共同面对挑战，共同开发一整套设计与综合服务解决方案。他们的使命是协助客户在其行业中独树一帜，实现创新的和实质性的进步。他们提供整合的设计服务方案，包括平面设计、网页设计和管理、数字营销、电子商务、展览策划与设计服务。

www.whdesignstudio.com
P198–199

宋虎钟

宋虎钟（Song Ho Jong）是一名来自韩国首尔的平面设计师和广告设计师。他曾在瑞逸大学学习广告设计，现在就职于Pentabreed公司。

他专业研究各种设计学科，有着高超的配色技巧。他喜欢嘻哈音乐、漫威和色彩。

www.behance.net/ax

汤姆·安德斯·沃特金斯

汤姆·安德斯·沃特金斯（Tom Anders Watkins）有着芬兰和英国的血统。他是一名自学成才的设计师、电影制片人、插画家、艺术指导。他目前在伦敦工作，在多个创意领域从事自由职业。

www.tomanders.com

Toormix设计工作室

2000年，费兰·米特杨斯（Ferran Mitjans）和奥利奥尔·阿尔门古（Oriol Armengou）在巴塞罗那创立了Toormix设计工作室。该工作室用有创造力的思维和设计，通过物理媒体、数字媒体、环境媒体来打造新颖的品牌体验，十分关注用户需求，对商业挑战、商业目标也有着准确的定位。Toormix设计工作室的作品优质，因此经常受邀去多国参加会议、开展工作坊，并在多所设计院校开展指导工作。这些成绩证明了其卓越的专业水准。

www.toormix.com

藤河

藤河（Tun Ho）是一名中国澳门的平面设计师，主要涉猎平面设计和插图创作。

www.behance.net/tunho
www.imtunho.com

提蒂波·柴姆苔扬波

提蒂波·柴姆苔扬波（Thitipol Chaimattayompol）是一名平面和包装设计师，目前在纽约的普拉特学院学习包装设计的理科硕士研究生课程。他拥有两年的平面设计背景，曾在泰国的食品行业工作。他喜欢探索新的想法和设计，实验尝试各种颜色和字体。独特性和完整性是他的主要设计原则。

www.behance.net/northpolecb4c5

Uniforma设计工作室

Uniforma设计工作室是由米哈乌·梅日瓦（Michał Mierzwa）于2007年创立的创意工作室。该工作室擅长使用各种数字技术，业务范围遍及视觉传达的各个领域，并经常与其他设计师合作。

www.uniforma.pl

弯刀工作室

弯刀工作室（Estudio Machete）是一家设在哥伦比亚波哥大的设计工作室，由艺术家亚历杭德罗·曼塞拉（Alejandro Mancera）和迪亚哥·加西亚（Diego García）于2013年创立。劳拉·卡德纳斯和劳拉·达萨随后加入了团队。弯刀工作室专注于编辑项目的整体开发。他们深受传播学启发，一直在努力提高其设计工作所需的灵敏度。

www.estudiomachete.com

王二木

王二木（wang 2mu）是一名独立设计师、艺术家，现居中国上海。

www.behance.net/wang2mu

韦特罗设计

韦特罗设计（Vetro Design）是一家行业领先的设计公司，位于墨尔本科林伍德。其经营理念很简单：创作优秀的设计方案，为客户的业务增添价值。他们提供出色的创意成果，帮助其客户将产品或服务打入目标市场。韦特罗设计经验丰富，为中小型企业及地方政府、州政府提供专业的品牌化服务，业务涵盖印刷、数字等多种传播手段。

www.vetro.com.au

蔚蓝小憩

蔚蓝小憩（azul recreo）是一家位于马德里的平面设计工作室，由马特奥·布伊特拉戈（Mateo Buitrago）和埃莉萨·皮克尔（Elisa Piquer）共同创立。他们的特色是重视插画在设计作品中的作用，他们认为插画有一种强大的力量，能使复杂的事物人性化、简单化，能唤醒人们的童心。他们喜欢用设计插画的方式来创造视觉语言、塑造品牌、寻找创意。

azulrecreo.com

吴惠晋

吴惠晋（O Hezin）是一名首尔的平面设计师。她经营着一家名叫OYE的平面设计工作室，主要从事文化领域的平面设计、插图绘制、出版项目等。

www.o-y-e.kr

吴清予

吴清予（Qingyu Wu）是一名平面设计师、德国摇滚爱好者，现居纽约。她曾获得弗吉尼亚联邦大学的平面设计学士学位和克兰布鲁克艺术学院的2D设计硕士学位。她的工作主要是设计印刷品和平面识别。她的客户包

括独立艺术家、音乐家、各个品牌、学校、博物馆等。她的作品曾获美国平面设计协会（AIGA）、字体指导俱乐部（TDC）、中国平面设计协会（CGDA）的认可，并被美国平面设计协会的Eye on Design、It's Nice That、People of Print、Ficciones Typografika、Women of Graphic Design等多个网站采访报道。她被美国平面设计协会纽约部选为2017年最佳设计毕业生之一。吴清予获得了中国平面设计协会2017平面设计学院奖金奖，纽约字体指导俱乐部颁发的杰出字体奖（Certificates of Typographic Excellence Award）。她曾在艺术中心设计学院（Art Center College of Design）、帕森斯设计学院（Parsons School of Design）和普拉特学院（Pratt Institute）任教。

https://qingyuwu.com/

谢欣芸，吴怡葶，张惟淳，刘馨隐

谢欣芸（Verena Hsieh）、吴怡葶（Zora Wu）、张惟淳（Karen Chang）、刘馨隐（Sharmaine Liu）都就读于中国台湾辅仁大学，这4位才华出众的设计师的专业是应用艺术专业视觉传达方向。谢欣芸和刘馨隐负责项目的整体概念，吴怡葶、张惟淳负责平面设计。

www.behance.net/b83090184b4
www.behance.net/Zora_Wu
www.behance.net/weichun
www.behance.net/bb22670

洋葱设计

洋葱设计（Onion Design Associates）是中国台湾的一个多学科设计工作室。他们为《宝岛卖药秀》（Formosa Medicine Show）设计的专辑封面获得了第57届格莱美奖和第25届金曲奖的最佳专辑包装提名。他们还获得了众多奖项，包括亚洲最具影响力设计奖（Design for Asia Awards）、金点设计奖（Golden Pin Design Award）、日本导视设计协会购物设计奖前100（SDA Shopping Design Award）、中国香港设计师协会环球设计大奖（HKDA Global Design Awards）、东京字体指导俱乐部奖（Tokyo TDC Awards）等。他们的作品也曾被收录在各大国际出版物中。

www.oniondesign.com.tw

伊莎贝尔·贝尔特兰，帕梅拉·萨达

伊莎贝尔·贝尔特兰（Isabel Beltrán）和帕梅拉·萨达（Pamela Sada）是两位来自墨西哥的设计师，他们合作完成不同的编辑设计和品牌化项目。

www.behance.net/isabeltranb
www.behance.net/pamsada

移动中工作室

移动中工作室（Moving Studio）是一家主营平面设计、3D和动态图形设计的机构。他们独特的高质量的设计可以建立广泛的受众群体，改变人们的观念，促进业务发展，从而达到提升品牌价值的目的。

www.movingstudio.co.uk/
P110–111

意义工作室

意义（Merkitys）工作室是一家设在芬兰赫尔辛基的设计工作室。他们与大大小小的客户一起开发有意义的品牌和有力的视觉形象系统。他们的目标是为各种规模的公司、组织、公共机构创建完整的、目的明确的、激动人心的设计方案。他们的作品融合了深厚的策略知识与较高的质量追求。

www.merkitys.eu
P194–195

尤斯蒂娜·拉齐耶

尤斯蒂娜·拉齐耶（Justyna Radziej）是一名平面设计师、视觉艺术家，毕业于波兰罗兹市美术学院，主要从事文化活动的视觉形象、品牌识别设计和编辑设计。十多年来，她一直专注于平面设计和印刷事业，并一直尝试在其职业作品和艺术作品中使用丝网印刷、凸版印刷等过去的印刷技术。

https://www.behance.net/JustynaRadziej
P032, P042–043

游睿镐

游睿镐（Chiun Hau You）是中国台湾科技大学设计系的学生，也是一名独立平面设计师和网络开发者。他擅长的领域有品牌化、视觉、包装设计，用户界面设计，基于网络的交互技术等。

www.behance.net/chiunhauyou
P029, P036

蔡育旻,安妮–克里斯汀·福克斯，黄曦嬅

蔡育旻（Yu–Min Tsai），黄曦嬅（Heiwa Wong）与安妮–克里斯汀·福克斯（Ann–Kristin Fuchs）是德国的科隆国际设计学院（Köln International School of Design）的同学。他们平面设计的品位和风格十分相似，因此决定合作创办一个有关孔版印刷的自发项目。该项目只是一个开始，该团队未来可期。

www.behance.net/ymtsai
www.behance.net/ann–kristinfuchs
www.behance.net/heiwawong
P160–161

约翰·迪亚斯·多斯·桑托斯

约翰·迪亚斯·多斯·桑托斯（John Dias dos Santos）是一位从业15年以上的艺术指导，在巴西工作。

https://dropr.com/johndias
www.behance.net/jdsanbr
P088–089

杂货铺子

杂货铺子（Les produits de l'épicerie）成立于2003年，其经营目标是通过平面设计和摄影激发人们的想象力。杰罗姆·格兰贝尔（Jérôme Grimbert）、菲利普·德尔福热（Philippe Delforge）和玛丽克·奥弗鲁瓦（Marieke Offroy），这个富有创造力的三人组在艺术、音乐、建筑领域工作，他们特别注重在最终成品中呈现出有力的视觉效果和触感。

www.lesproduitsdelepicerie.org
P142, P167, P174–175

郑志伟

郑志伟(Chiwai Cheang)毕业于纽约大学，2011年他成立了心声闷设计（SomethingMoon Design）工作室。目前他在中国澳门工作，经常为当地的文化和艺术团体做设计，获得了众多当地和国际设计大奖。

https://somethingmoon.com
P184–185

曾国展

曾国展（Tseng Kuo Chan）是一名中国台湾的平面设计师。他的作品收录在多本设计出版物中，曾入选2016年第14届墨西哥海报双年展（14th Mexico Poster Biennale）。目前他是一名自由设计师，专门从事平面设计，包括企业形象系统、视觉形象、品牌设计、书籍封面、杂志版面、艺术和文化表演、展览形象设计。

www.behance.net/tsengreen
P154–155, P222–223, P224

智慧杂技工作室

智慧杂技（Acrobat WiseFull）工作室位于波兰的格但斯克。他们如同走钢丝的杂技演员一般平衡各个领域的创意工作，凭借弹性灵活的工作方式、打破常规的创新思维等"杂技"满足客户的期待。智慧杂技服务的客户众多，其明晰的视野和广泛的技能为其赢得了客户的信任、多次荣誉提名以及多个奖项。

www.acrobat.com.pl
P032

周恺睿

周恺睿（Youvi, Chow）是一名年轻的视觉设计师和插画家，1992年出生于中国上海。她主要关注数字艺术、展览设计、品牌标志、插画绘制、编辑设计等。她的设计作品曾被花花公子设计比赛和亚洲中韩设计协会（ADCK）选中，还参与过诺丁汉、首尔、纽约等地举行的展览。

www.behance.com/youvichow3b04
P206–207

朱柢明

朱柢明（Ti–Ming Chu）从小就喜欢画画，从实践大学媒体传达设计学系毕业后，他更加确定他生来就是要成为设计师。创作出杰出的作品并不是他的理想，他只希望能够做真实的自己，设计出有自己风格的作品。他的偶像是约翰·列侬、李小龙和周星驰。

www.timingchu.com
P071

致 谢

我们在此感谢各个设计公司、各位设计师以及摄影师慷慨投稿，允许本书收录及分享他们的作品。我们同样对所有为本书做出卓越贡献而名字未被列出的人致以谢意。